版畫

李延祥　編著

三民書局

國家圖書館出版品預行編目資料

版畫 / 李延祥著. -- 初版 -- 臺北市
：三民, 民89
面； 公分

ISBN 957-14-3321-7 (平裝)

1. 版畫

937 89014127

網際網路位址　http://www.sanmin.com.tw

© 版　　畫

編著者	李延祥
發行人	劉振強
著作財產權人	三民書局股份有限公司 臺北市復興北路三八六號
發行所	三民書局股份有限公司 地址／臺北市復興北路三八六號 電話／二五〇〇六六〇〇 郵撥／〇〇〇九九九八——五號
印刷所	三民書局股份有限公司
門市部	復北店／臺北市復興北路三八六號 重南店／臺北市重慶南路一段六十一號

初版一刷　中華民國八十九年十月
編　　號　S 93002-1
基本定價　玖　元
行政院新聞局登記證局版臺業字第〇二〇〇號

有著作權‧不准侵害

ISBN　957-14-3321-7　（平裝）

自 序

在一次兒童版畫藝術營的活動中，我總忘不了小朋友在掀開作品的剎那，臉上那種充滿期待與驚喜的表情。

回想自己在版畫的探索和創作過程中，除了受教於師長外，廖修平老師與董振平老師所著的《版畫藝術》和《版畫技法1‧2‧3》更是工作桌上必備的工具書。

民國81年，我進入法國巴黎「對位法版畫工作室」研修版畫，在那兒有來自世界各地的藝術家，儘管每個人的創作背景不同，有畫家、雕塑家、陶藝家、攝影師、服裝設計師……但是都對版畫展現出創作的熱情和表現的力度。我對版畫創作也有更新的體驗：「版畫不僅是圖像的再現與複製，其視覺表現與特性，更是一種獨特的媒材。」因此，返臺後即著手成立「互動版畫工寮」，期望能將工作室這種自由創作、互動交流的專業態度引入國內。

自民國86年受三民書局之邀，編寫這本《版畫》工具書時，心中即有一個願景，希望能將所知所學做一個整理歸納，和版畫同好分享。

版畫創作從繪稿、製版到印刷的步驟，加上場地、機具的限制，總給初學者一種印象：「版畫似乎不是那麼容易親近和碰觸的。」然而版畫的製作可繁可簡，大多數的步驟雖在敘述上或顯繁瑣，實則知難行易。且版畫印刷和生活有密切的關係，加上它「間接性」與「複數性」的特質，能和更多同好分享作品，實非其他媒材所能及。現在除了學校多有版畫教室外，其他如私人的開放工作室、社區大學也都陸續開設版畫課程，提供版畫愛好者更多的創作空間。我衷心希望能有更多的人進入版畫豐富的表現天地中，知之、好之、樂之，且樂此不疲！

本書的編寫主要依各版種、技法分章編節，並在各章中加入不同版種的作品導覽與歷史文化背景的介紹，期能為讀者提供通盤與宏觀的知識和技法。由於我個人的創作主要以凹版為主，因此在其他版種的操作示範上，幸得其他專家賜教，使我在寫書的過程中獲益良多。

最後，非常感謝諸位老師與先進提供作品圖片與技術指導，以及三民書局工作人員的辛勞，還有家人長期以來對我的包容和支持！！

於互動版畫工寮

目　次

廖修平「石園一」（局部）

壹、認識版畫

版畫的意義、特性與規則

「版畫」是什麼？

「版畫」，正如字面所示，是指利用「版」來製作的畫，也就是活用印刷的技法製得的圖畫。進一步來說，版畫作品是將可複製的印刷術和表現人類心靈創造的藝術相結合；利用木版、金屬版、石版或絹網等做為印刷製版的材料，將心中的形象或刻、或繪的先製作在「版」上，再以版轉印於畫面上，統稱為「版畫」。

版畫的特性

1.間接性：

版畫是以「版」當媒介物，再轉於畫面上，有別於其他如素描、水彩或雕塑是直接以筆描畫或以雕刀塑像的「直接藝術」。由於描刻、修改，都得透過在「版」上操作，再轉印的間接動作，這種「間接性」就成為版畫的特徵之一。

2.複數性：

再者，因為是印刷產品，同一「原版」可以產生兩張以上相同作品。這「複數性」的特點，使同一張畫，有同時在不同地區展示給人們觀賞的好處。

3.輕便性：

又因版畫通常印製在紙上，所以具有較其他造形藝術更容易運送、攜帶及展示的「輕便性」優點。

此種透過版再翻印在紙上的表現手法，將各種心中的意象、構思透過「版」的沉澱，表達簡潔、明快及爽朗的

造形與色彩，在現今複雜多樣化的生活中，往往可發揮沁
透肺腑的清涼作用。

版畫的規則

　　運用版畫來表達思想、傳遞訊息，一如使用其他的藝
術表現媒材，正如前所述，版畫更可藉著印刷的複數特
性，使同一件作品和更多人分享，將藝術由社會中某些階
級的特權享受，帶入各個階層，符合了新世紀「平民化」、
「民主化」的性格。但是同樣是和印刷術結合的產物，版
畫和一般複製品或海報不同，版畫結合藝術創作的心智活
動，視為「複數性的藝術原作」，為了清楚界定原創性的
「版畫」，在國際上有相當的規則：

　　1.為了版畫作品的創作，藝術家以木版、金屬版、石
版、絹網等材質參與製版，使心中意象藉由此版轉印於畫
面上。

　　2.藝術家自己親手或在其本身監督指導下，自其原版
直接印製而得的作品。

　　3.在這些完成的版畫原作上，藝術家負有簽名的責
任。如此，由作者在版畫上具名，並標示出版張次，已是
版畫原作不能或缺的手續，以示對該原作真誠與負責的態
度。這些也是今日國際藝壇共知的規則，不只是美術館、
畫廊、藝術家、評論家、收藏家，甚至一般愛好藝術的觀
眾須知的常規。

　　版畫家在作品上簽名，並註明限定張次，主要用以證
明作品的原創性，並讓人知曉同一張畫出版的數量。一般
在畫面的左下角註明出版版本及張次，中央是畫題，右下
角是製作年代及作者簽名，一般是以鉛筆書寫為國際上的
慣例（圖1-1）。但當然也有例外，譬如印製出來的版畫作品

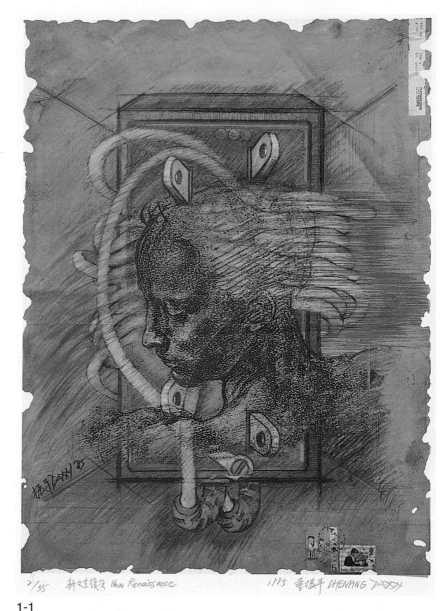

1-1

董振平，新文藝復興，1985年，67×50.5cm，平版、絹印。版畫的簽名與標號。

本身不是紙張而為金屬或壓克力版等其他材質時，就得用別的方式來寫明。

　　然而一張具有作者簽名，並標示張次的印刷品，是否就是「版畫原作」？答案是不一定的。作者具名，只能表

示為畫面圖像的原創作者,而標出的張次僅證明其限量的發行數。在「版畫原作」中,藝術家必須參與或指揮版的製作與印刷。而「複製版畫」通常是將已完成的一張藝術品(無論油畫、水墨畫、水彩、速寫……)利用照相製版及分色原理等技法來印製,於是如何能儘量與原作相同,就成了複製版畫的重要課題。一是經由在版上直接的創作,將心象的呈現藉由版轉印出來的「版畫原作」,一是根據已有的作品,依樣畫葫蘆而得的複製畫,二者是不可混為一談的。

在版畫的標示中,常可見標張次的分數,其代表的意義:分母是指發行的數量,分子是指出版的張次,以阿拉伯數字標出。而另有A.P.或E.A.版本,這是由英文Artist's Proof而來,簡寫為A/P或A.P.,或由法文 Épreuve d'Artiste 而來,簡寫為E/A或E.A.。原為藝術家的試版之作,由於容易和試版印刷(Working Proof)混淆,可以將之稱為「藝術家權利版本」,因為在出版發行中,A.P.版通常是作家自己保存或出售。一般說來在定有號數的作品中,每5張可有1張A.P.版本,以50張的發行出版為例可有10張的A.P.版,即總出版量數為60張,也有畫家不論整套號數多寡,一律列10張A.P.版,或者在A.P.字後填上羅馬數字所構成的分數。一件作品的出版發行量,通常決定於作者的稀少價值觀念及各版種技法本身具有的耐刷強度,然而版畫的關鍵不是在於數量的多寡或前後兩張作品印刷是否絕對相同,而是在於作者想要藉著版畫媒材,傳達的觀念與態度。

除了上述的A.P.版或發行版外,還有一些不同的標示,用於不同的專業範圍,如存檔、樣本等非商業性用途使用。

版種技法簡介

　　一般而言，依版畫印製過程的形態來分，有凸版、凹版、平版、孔版四種；若以材質而言，則常見有木版（凸版）、銅版（凹版）、石版（平版）、絹印（孔版）等。

凸版版畫（**The Relief Print**）（圖1-2）

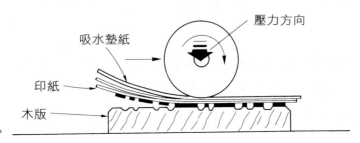

1-2
凸版版畫的原理。

　　在印刷中，油墨著於版的凸出圖像處，故稱為凸版版畫。在製版時是將圖像以外的部分雕除，所以易於雕刻、剪貼、耐壓的材料都可以使用做為凸版的版材。這是最古老的印刷技術，中國自古即有用印章為憑信的習慣，就是利用凸版的印刷原理顯出圖紋，到了六世紀初，南朝蕭梁時代已知拓碑的方法，以紙墨拓取石碑上的圖文，都是直接與雕版印刷有關。八世紀時中國人早已使用凸版木刻，刻印佛像及佛教經典，歐洲則到十五世紀才用來印刷宣揚教義的聖像等。

　　木版畫是凸版版畫中最早使用的版種和技法，依照木版的取材，又可分為木紋木版畫（Wood Cut）和木口木版畫（Wood Engraving），前者取木材的縱剖面，順著木紋鋸出的軟質木材，以銳利的刻刀或圓口刀將圖像以外的部分剔除，然後在凸紋部分著墨，再覆以白紙，經過壓印或擦

磨，沾墨的圖樣就倒印於紙上。中國的水印木版畫和日本的浮世繪版畫，多以水性墨施印，西方則慣以油性油墨。木口木版畫則是取木材的橫切面，得到質地細密的版材，以推刀或雕刻刀雕出，此技法自十八世紀由英國人發明，由於其線條精緻細密，在照相術產生之前，普遍被用於書籍插圖和肖像畫的複製工具。木版選用的版材，考慮雖堅硬但易雕刻且耐印刷者，木紋木版中如檜木、櫻木、黃楊木等都是上選的版材；而木口木版要求質地堅實細密，櫻木、椿木，或是由小木塊拼組的版材，皆可用做木版畫的版材。

其他如橡膠版（Lino Cut）、紙版（Paper Cut）、石膏版、實物版（Collagraph，可凹凸版併用）等，都可廣泛的運用，並結合雕刻、拼貼各種技法，表現多樣的風貌。

凹版版畫（The Intaglio Print）（圖1-3）

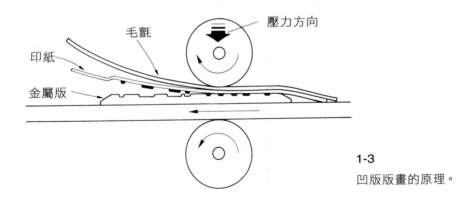

壓力方向

毛氈

印紙

金屬版

1-3
凹版版畫的原理。

在金屬版上，以刀具或酸液腐蝕出各種凹槽痕跡，將油墨擦入凹部圖紋，同時將版上光滑不著墨的多餘顏料拭淨，然後墊紙其上施以壓力而得凹版版畫，由於著墨於版的凹處，故名之。如果凸版版畫是東方的傳統，那凹版版畫可稱是源於西方的文化。其起源和中世紀的冶金技術有

關，原本刻於金屬盔甲、刀劍上的紋飾在偶然中被轉印下來，因而發明了凹版印刷。

在原本光滑的金屬上製作出不同程度的粗糙痕跡，大致可分為直接以刀具和尖筆來製版的直接法和藉酸液腐蝕的間接法。而直接法依使用工具的不同又有直刻法（Dry Point）、雕凹線法（Engraving）、刮磨法（Mezzotint, 又稱美柔汀法）；間接法依其操作方式可分為蝕刻法（Etching）、糖水腐蝕法（Sugar Lift Ground Etching）、細點腐蝕法（Aquatint）、照相腐蝕法（Photo Etching）等。

在印刷的方式上，除了多版的分色套色技術外，二十世紀初，英人海特（Stanley William Hayter, 1901～1988）和他在巴黎所創立的「十七版畫工作室」（Atelier 17）更研發出一版多色（Viscosity Color Print）的印刷技術；利用深度腐蝕造成版面上的落差，配合軟、硬質地不同的滾筒和油墨的濃稠度，甚至配合鏤空的模版，可以變化出豐富的色彩，更開拓了凹版版畫的表現空間和自由。

平版版畫（**The Planographic Print**）（圖1-4）

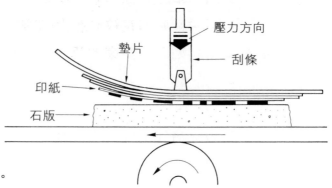

1-4
平版版畫的原理。

平版版畫的印製，不像前述的版種著墨於版的凹或凸面，而是平滑的，它是利用版面油脂性圖紋的親油性和排

水性，在版上同時滾覆油墨和潤溼版面，以油水互斥的原理，使油墨僅沾附在描繪的油性圖紋，再覆紙壓印，即是一幅平版版畫。由於平版印刷的耐刷強度，較其他版種高出許多，自十八世紀末被發明後，馬上成為傳媒的主力，印刷量大而質精，並結合了照相製版，用於印刷書籍、海報、廣告等，至今仍為工商界印刷的主流。

　　由於平版版畫較其他版種和繪畫的畫面效果接近，可保有描繪時的筆觸、畫痕，而不必擔心雕版的艱難繁瑣，故有不少畫家競相利用平版來創作。

孔版版畫（The Stencil Print）（圖1-5）

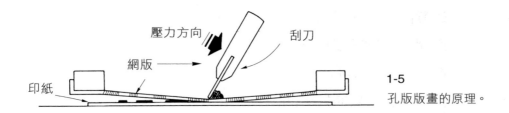

1-5
孔版版畫的原理。

　　孔版版畫是利用版材上形成的透墨與不透墨的孔形，將油墨透印在紙上，如汽車招呼站牌、標語，可以透過孔版的塗刷或噴漆完成。另利用絹網施印花紋於布上的網目印刷，到了二次大戰前後，美洲地區的畫家才藉此法用於藝術創作的表現上，是謂絹印版畫（Serigraph）。

　　在絹版上利用膠水或漆膠軟片，或是感光法，將圖紋外的網目塗塞使不透墨，印製時將油墨放置在網框內，以刮刀將顏料擠透過鏤空的網目，印著於紙上。利用不同的網框，即可套印出多種色調，產生奧妙的變化，鮮豔的色彩和平面化的簡潔造形是絹印的特色。

此外各版種互相併用混合，更可以創造出豐富的畫面；單刷版畫（Monotype）捨去版畫的複數性，只藉用其間接性的表現，都是在造形藝術中不同的媒材和手法，豐富了視覺與心靈。版畫自古以來即是所有藝術媒材中與生活最緊密結合的材料，其和印刷的「血緣關係」，拜科技之賜，印刷技術的日新月異，版畫的創作因此有較其他媒材更多可能性的開放特質，如雷射轉印、數位影像、電腦印刷等。重要的是掌握版畫應有的特質及形式，科技只是輔助作品呈現的步驟，最後仍需藉沖洗、印刷、壓印等程序，依選用的凸、凹、平、孔或併用的版種來完成作品。

版畫工具簡介

　　製版時，依各版種的不同，而有不同的刀具或藥劑，以下先介紹一些版畫製作的共同用具。

描稿整版的工具（圖 1-6～1-8）

　　尺、剪刀、美工刀、切割墊板、筆、各型號砂紙、描圖紙、用於切割模版的筆刀、放大鏡、潔版用的鋼絲綿、銼刀、牙刷、棉花棒等。

1-6
砂紙、描稿工具。

1-7
描稿工具：放大鏡、筆刀、描圖紙。

1-8
整版工具：鋼絲綿、銼刀、牙刷、棉花棒。

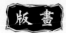

保護用具及工作室常用溶劑（圖 1-9～1-11）

工作服、袖套、手套、活性炭防毒口罩、工作前用護手乳液、工作室常用的煤油、酒精、甲苯等溶劑。由於溶劑皆為易燃物，工作室除了嚴禁煙火外，滅火器的配置及使用常識都是必要的。

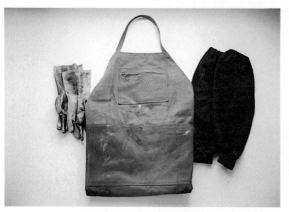

1-9

工作服、袖套、手套。

1-10

版畫常用溶劑、護手乳液、防毒面具。

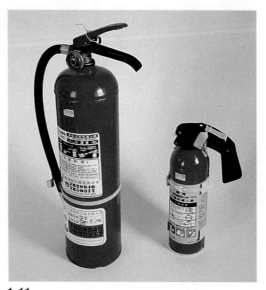

1-11

消防設備。

印刷用具（圖1-12～1-15）

使用的油墨和油墨色票、調墨刀、稀釋油墨的亞麻仁油及自製的油罐、滾輾油墨的橡膠滾筒及滾筒安置架。

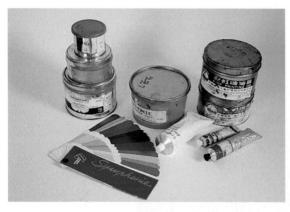

1-12
油墨、油墨色票。

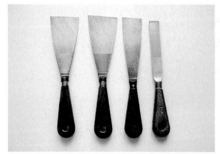

1-13
調墨刀。

1-14
小油罐、亞麻仁油。

1-15
橡膠滾筒、滾筒安置架。

版畫作品的存放（圖 1-16～1-17）

作品晾乾架、分層放置作品的圖櫃。

1-16
作品晾乾架。

1-17
作品存放之圖櫃。

以上是一些製作版畫的共同用具，和工作室的周邊設備。

版畫工作室安全須知

　　版畫工作室的成立，當然首要為版畫壓印機的安置，和工作動線的安排，可區分工作室為製版區、印刷區和獨立的腐蝕間或感光的暗房；由於製版所需的化學藥劑、溶劑多有腐蝕性或易燃性，宜標示清楚，並置於櫥櫃中，避免高溫日晒。另機具的操作需正確使用以避免意外，因此工作室首重安全（圖1-18～1-20）。

　　在各版種製作過程中，凸版和凹版的直接法，大多使用刀具雕版，銳利的刀具在使用上需特別注意安全，切忌在工作中嬉戲。其他如平版、孔版及凹版間接法製作，需使用各種化學藥劑和溶劑，因此前面介紹了一些保護用具。這些化學藥劑對人體的傷害主要有四個途徑：

　　1.經由皮膚滲入：

　　由皮膚的毛細孔或傷口吸入，如顏料、粉狀物、溶

1-18
凹版工作室。

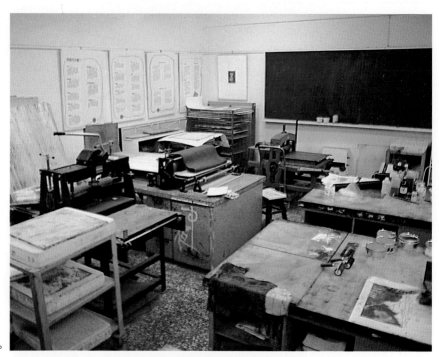

1-19
平版工作室。

1-20
孔版絹印印刷檯。

劑、腐蝕液等，使用時要注意避免附著於皮膚上。

　　2.經由呼吸器官：

　　直接由鼻或口吸入的揮發性溶劑，或腐蝕液產生的氣
體危害最大。

3.經由口至消化器官：

由於誤食化學藥劑或未洗手而取食所導致的傷害。

4.眼睛傷害：

溶劑、腐蝕液、顏料等飛沫或揮發性物質對眼睛的傷害。

由上述得知工作室應設於通風良好之處，腐蝕室最好與其他單位隔離，化學藥劑的調配需遵守指示，例如使用硝酸時一定要先將稀釋用的水放入盆中，再注入硝酸，若相反則容易濺傷，工作室需要有清水洗滌槽，做為沖洗版面與緊急化學藥劑灼傷時沖洗之用。處理小傷口的消毒、包紮的急救醫藥箱也是必備的。

下列幾項安全措施，做為工作室設置，與保護工作者自身安全，供大家參考：

1.工作中一定要用手套，以防溶劑等滲入皮膚中，如果實在不習慣（尤其在擦拭銅版版面時常常需要手感來控制），可以在工作前用護手乳液先行塗擦手掌、手背，如同隱形手套一般將手保護起來。

2.工作中一定要保持空氣流通，因為當使用有害的化學藥劑時，經過揮發和空氣稀釋，就不會受到傷害。特別注意的是有些氣體的比重比空氣重，因此工作室的換氣扇不要只裝在上方，牆下最好也設置較為理想。

3.儘量使用無毒低污染的化學藥劑或油墨，例如絹印油墨不用一般PVC丙酮系印墨，而改用石油系，也就是以煤油稀釋的油墨，或水性油墨；感光製版的感光乳劑，改用偶氮鹽系列產品取代毒性強的重鉻酸鉀和重鉻酸鈉；對金屬版的腐蝕改用鹽化第二鐵（或稱氯化鐵）代替硝酸，雖然它是染色性強的黃色液體，常會造成工作室髒亂，且腐蝕性較差，但是其毒性較低、安全性高，只要使用方法正確，對長期工作者來說應該比較好。除非必要，儘量使

用揮發性較低的煤油來擦拭或洗滌油墨。苯精、汽油的溶解力雖強，但危險性和毒性也較高，使用時應特別注意安全。化學藥劑應明顯標示材料名稱和使用方式。

4.操作粉狀或噴霧顏料時一定要戴口罩，如松香粉研磨、噴漆等，需特別注意，避免由口、鼻吸入。

5.工作室中絕對禁煙，因為有許多化學溶劑的揮發性高。並需備有滅火器及操作常識，以防萬一。

6.各種化學藥劑的使用，一定要注意正確操作要領。裝化學藥劑的容器也要避免和食器混淆，以防誤食、誤飲。

7.工作完畢後一定要洗手，一般用肥皂不易清洗，可以使用汽車修理或印刷工程專用的洗手膏，很容易就可以清理乾淨。

8.在沒有廢水、廢氣處理設備之前，儘量保持工作場所空氣流通，如果利用到酸液腐蝕，腐蝕後的廢液可以用報紙吸乾焚化，或用鹼性液或粉末如蘇打、石灰等中和後，再倒入排水溝就無問題。

9.工作場所室內可以種植一些可以吸收廢氣的植物，如吊蘭、黃金葛、蔓綠絨等，若經濟許可，安裝空氣濾淨器效果更好。

一個良好的工作環境需要大家共同維護，工作時要特別注意自身健康及環境保護。由於工作室是大家共同使用，因此使用後油墨、滾筒、工作檯面的清洗與整理，用具材料的歸位，更需要每一位使用者共盡心力；油墨罐及各式溶劑器皿，使用後都要有再密封蓋緊的習慣；用調墨刀取墨時以刮圓的方式取出油墨，方便下一位使用者取用，且不會造成材料的浪費。有了這些共識，在良好的工作環境和氣氛中，版畫創作的奇妙世界將為你展開。

版畫練習：複數的遊戲、間接的規則

在前面曾經提過版畫的特性，較諸其他的藝術表現形式，有其「複數性」、「間接性」、「輕便性」等特徵，現在就根據這些特點加以發揮，利用影印機來玩「版畫的遊戲」。

所謂的「間接性」在此是指製作出一張「版」，所有的圖案組合、排列、修正更改，都透過「版」來製作完成（圖1-21）。而「複數性」則是利用影印機，複製出一張以上的作品（圖1-22）。最後利用水彩、彩色筆或蠟筆來上色，得到一張張彩色的作品（圖1-23）。

1-21
剪貼後製版。

1-22
利用影印機印出。

1-23
以水彩、彩色筆上色。

　　由於影印出來的作品已有黑白圖紋，再上色就如同在老舊的黑白照片手繪上彩的效果，有一種特殊的、懷舊的、時空錯置的氣氛。

　　在十八世紀的英國版畫，有些也是先印上單色，再加上手繪水彩而成的。

製版方式

　　將收集來的圖片，可以是報章雜誌上的，可以是生活照，可以是偶像明星照片……，加以裁剪切割，再依照構想，將其黏貼在一張A4大小的圖畫紙上，圖片收集得愈多，能組合的可能性也愈高，效果愈驚人。有很多創意的平面廣告，其實都有合成圖案的想像在其中。以下簡介幾種剪貼組合的方式，發揮你的想像力，會發現創作的樂趣。

　　1.找一張大頭照，以同心圓的方式加以切割，再錯位的黏貼，可以得到一張變形的臉（圖1-24）。

　　2.以水平或垂直的方向切割圖片，再錯位的黏貼，可以達到不同的變形（圖1-25）。

1-24

同心圓的切割。

1-25

水平的切割。

3.利用比例的不合理，達到誇張的效果（圖 1-26）。

4.可以先選用一張圖片做為場景，想像自己像導演一
般，運用不同的圖片如同指揮舞臺上的角色，做出一場超
現實、夢幻般的演出（圖 1-27～1-29）。

1-26
大小比例並列，達到誇張的效
果。

1-27
超現實的演出。

1-28
轉換時空場景。

1-29
夢幻般的非邏輯存在。

1-30

徒手撕出圖形再加以排列。

5.不藉助工具，徒手撕出所要的圖形，再加以排列組合，也有不錯的效果（圖 1-30）。

還有許多手法，可以經由不斷的實驗、發掘，你將會發現有不斷創作的驚喜在其中！

印　刷

利用影印機可以得到一張以上的黑白圖片作品，另外影印機有放大、縮小、炭色變化等功能，更可以豐富操作上的變化和效果。

上　色

使用水彩、彩色筆、色鉛筆、蠟筆……來著色。

隨著科技的進步、電腦的普及，今日許多的廣告圖像、插圖、電影、動畫，都可以藉助電腦製作出效果更精美的合成圖像。然而創造力才是根本的源頭活水，利用這種簡便的拼貼處理圖像，組合出「意象」，跳脫出邏輯思考的模式，你會發現創造並不是件難事，利用圖像來幫助思考，讓想像力飆一下！

單元討論

◎就版畫的「間接性」和「複數性」特性，試指出生活中符合這兩種特點的事物，不限定在平面的表現上。

◎版畫工作室中有許多腐蝕性的酸液和揮發性的溶劑，如何維持工作室的安全及使用後的清潔維護，可以大家共同討論訂出工作室的使用規章，並確實遵守。

◎在版畫練習中，以剪貼報章雜誌的圖像來作「版」，以影印機複數印出作品，還有什麼不同的手法可以表現這種趣味？電腦合成？相片沖洗？

◎有了「複數性」的便利，你最想用版畫來表現什麼？

朱為白「竹鎮平安樓」

貳 凸版版畫

凸版版畫的發展與鑑賞

中國版畫

中國古代自文字發明以來，用於占卜吉凶或記錄事蹟，以骨針或銳利碧玉刀，鏤刻於龜版和獸骨上，自殷商時留傳下來的「甲骨文」，及鐫刻於銅器上記載國家重大事件的「鐘鼎文」是中國最古老的雕刻文書，即和雕版有著密切的關係（圖2-1～2-2）。從古至今以印章為憑信證據，即承襲了甲骨、玉版的鐫刻傳統。以玉石或金屬或木質刻成的印璽，即是凸版運用最長久的例證。而版畫興盛的另一原因是東漢和帝元興元年（西元105年）時，蔡倫發明造紙技術，解決版畫基本材料問題，使大眾傳遞工具的紙張，能普及社會文化各階層。

漢代的畫像石刻，是刻在建築物上具有裝飾性的圖樣（圖2-3）。由刀和鑽子等工具在石版面上

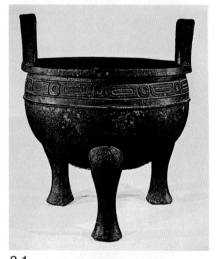

2-1

西周宣王、毛公鼎，清道光陝西岐山禮村出土，通高53.8cm，口徑47.9cm，臺北故宮博物院藏。

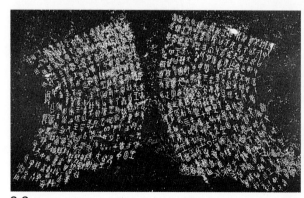

2-2

毛公鼎銘文拓片。

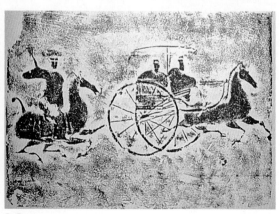

2-3

漢拓畫像石。

鏤刻陰陽畫像的特點來講，頗具版畫性質，以石像拓印的效果來看，和現今版畫的凸版，有類似之處。到了六世紀初，南朝蕭梁時代已經知道拓碑的方法。用印章蘸印泥蓋在紙上，及用紙、墨拓取石碑的文字，這兩種方式都是直接與雕版印刷有關（圖2-4）。在印刷術尚未發展之前，國家的法令典章制度多以石刻碑的方式，昭告大眾，達到傳播的效果，而後漸漸發展出以輕巧木刻版代替，促成了印刷術的發明。

2-4

龍門二十品，魏靈藏造像，約490年，91×40cm。

　　雕版印刷術開始的時代，雖然尚無定論，但是有充足的理由說明在唐懿宗之前，中國的雕版印刷術已經歷長期的演進了。現存能看到記有年代的世界上最古老的雕刻印刷品，是在敦煌發現，現藏於英國大英博物館的唐懿宗咸通九年（西元868年），王玠為母病祈福所刻的金剛般若波羅密經。這卷金剛經的扉頁上印有一幅刻工精湛的「祇樹給孤獨園」（圖2-5），便是世界上現今發現存在最古老的木刻版畫。圖中描繪釋迦佛正坐在祇樹給孤獨園的經筵上說法，大弟子須菩提雙手合掌，邊跪拜邊聽講，佛的周圍有護法神和僧眾施主18人環繞站立著，上部還有旛幢及飛天。這幅木刻版畫無論是構圖或刀法都十分純熟，線條也遒勁有力，表現得既莊嚴又肅穆，具有中原畫風的特色，是一幅極珍貴的藝術品。

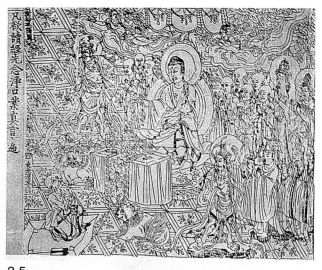

2-5

唐、王玠，祇樹給孤獨園，金剛般若波羅密經，868年，24.5×29cm，凸版木刻，英國倫敦大英博物館藏。

　　接著雕版印刷由佛經、佛畫逐漸擴張到曆書、文集、醫書、

2-6
元、靈芝圖，金剛般若波羅密經注
釋，1340年，27.3×12.5cm，凸版
木刻、朱墨雙印，臺北國立中央圖
書館藏。

占夢書與子書等之刊印上。宋元時代上自中央的國子監，下至地方書坊和私家刻書，從品質或數量都達到極點，宋仁宗時畢昇發明活字印刷，版畫的運用也普及至實用的圖書插圖，擴及至一般民間社會。到了元代，更演進為朱墨雙印的階段，元順帝至元六年（西元1340年），刊印的金剛般若波羅密經注釋，其經注和後面的「靈芝圖」（圖2-6）就是利用這種雙印的方式，從此中國的版畫藝術邁進彩色領域。

明初的版畫插圖，繪稿和雕版兩職皆由一人兼任，然而明代中期以後，即產生專門從事雕版的雕版師，加入版畫製作的行列，使得明代的雕版事業更加專業化，這一時期的版畫也因此而多采多姿、大放異彩。後來更有畫家參與版畫的繪稿創作，再由雕版師來負責雕版，當時採用木理最細密的黃楊木來做版材，雖細如毫髮，亦無不畢呈。明代後期的彩色套印技術更為完備而有所謂「餖版」、「拱花」的技術，餖版是在雕刻前先根據原稿分色分版，描刻出大小不等的餖版，印刷時以版就紙，可省卻大面積的雕鑿，靈活套印彩色（圖2-7）；拱花和現代的凹

2-7
餖版。將雁皮紙所勾描的畫稿貼在木板上雕刻製版，整張畫就是由這些大小不等的版套印而成。（資料來源：中國木刻水印版畫，雄獅圖書公司）

凸版相似,在木版上陰刻出凹形線條花紋,用宣紙覆蓋於版上,再加上毛氈,以木棍用力壓印或用木槌在毛氈上輕輕敲打,刻版的紋理就能凸現在紙面上。以此法刊印傳世的傑作如十竹齋書畫譜(圖2-8)和十竹齋箋譜(圖2-9),在中國版畫史上樹立獨特的風格。至此,木刻版畫已不只是書籍中的插圖,而是專門獨立的藝術了。這部書畫譜,無論繪畫、雕版及印刷,都是出於胡正言一人之手,版畫藝術的三絕於此譜中表現無遺。

清乾隆以後,出版業受樸學❶風氣的影響,形勢大變。當時私家刻書大都從事翻雕宋元祕笈,書坊逐漸凋零,但卻也呈現著向各方面普遍發展的趨勢。此時民間盛行的木刻年畫,為版畫打開新的局面,年畫由於能和廣大的民眾思想、情感產生結合,且多以忠孝節義事蹟、吉祥語圖及小說戲劇上的喜慶歡樂等為題材,確實能博得群眾的喜好,因此能深入到農村、城鎮的每個角落,成為民間裝飾用的民俗版畫藝術品。其中產量多、銷路遠、影響

❶樸學,又稱漢學,指中國清代乾隆、嘉慶年間,重實證的考據之學。推崇漢儒樸實學風,反對宋明空疏的理學,用訓詁考據方法治經。漢學在博稽名物、整理古籍、辨別真偽方面有不少貢獻,豐富了語言學、訓詁學、校勘學、考訂學、古物學的內容。

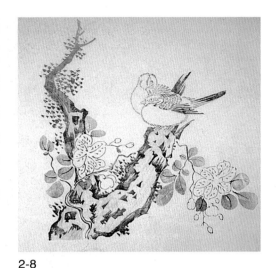

2-8

明、胡正言,十竹齋書畫譜:翎毛,1627年,26.8×29.5cm,凸版木刻、套色、餖版拱花,北京圖書館藏。

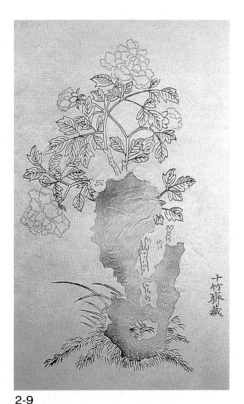

2-9

明、胡正言,十竹齋箋譜:華石,1645年,31.5×21cm,凸版木刻、套色、餖版拱花,上海博物館藏。

2-10

吉祥如意圖，天津楊柳青年畫，清代，26×
35cm，凸版木刻。

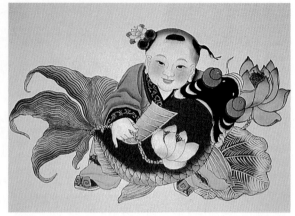

2-11

連年有餘圖，天津楊柳青年畫，清代，26×
35cm，凸版木刻。

大，和具濃厚地方風味的，當推河北天津的楊柳青（圖2-
10～2-11），江蘇蘇州的桃花塢（圖2-12）和山東濰縣的楊
家埠三處。而前二者堪稱中國木刻年畫的南北兩大中心。

臺灣初拓時期，中原文化伴隨移民的經營，
逐漸在臺形成之際，尤以傳統版畫藝術結合了開
臺先民的生活形態，普遍深入民間最為彰顯，帶
有閩粵地區泉州、漳州及潮州、嘉應等地的地緣
風味，產生極具特色的民族藝術文物。臺灣傳統
版畫除了官印的地方府志及民間的佛經、善書
外，尚有民間廣泛流傳的「民俗版畫」，其印刷
以紙店及廟宇為傳佈中心。臺南為漢人開臺之
地，故版印亦發祥於此，如獅子啣劍（圖2-13）
及門神（圖2-14）等作品，印刷精美，為臺灣民
俗版畫中的佳作。臺灣傳統的木版水印畫，造形
素樸、品類豐富，但就一般而言，它並不是純粹
創作的觀賞藝術品，而是具有與民生息息相關的
實用性，且其大部分（版印圖書除外）亦為「即

2-12

三美圖，蘇州桃花塢年畫，清代，
63.6×47.8cm，凸版木刻。

2-13
獅子啣劍，門額厭勝，
泉盈出品，臺灣傳統版
畫，清代，１２×
20.5cm，凸版木刻。

2-14
秦瓊與尉遲恭，門神，
源裕出品，臺灣傳統版
畫，清代，各３０×
21cm，凸版木刻。

用性」的印刷品，在使用後即任其損毀，或者燒化，如糊
紙業用的彩紙版畫、紙馬、紙錢等，因此不易保存。然而
傳統藝術的資源，至今仍零星的潛藏在民間生活中。

　　綜觀如前所述，中國傳統版畫藝術演變，隋、唐、五
代是版畫的成長時期，此一時期以佛畫雕版為主。宋元時
代是版畫的發展時期，雕版印刷由佛畫逐漸擴展到曆書、

2-15
朱鳴岡，朱門外，臺灣生活組畫之一，1947
年，18.5×16cm，凸版木刻。

2-16
陳其茂，雙棲圖，1978年，30×30.5cm，凸
版木刻、套色。

醫書、子書、文集和占夢書等書籍的插
圖，在雕印技術上邁進朱墨雙印的彩色
階段。明代是版畫的黃金時期，雕印的
技術趨於成熟，彩色的畫譜更發展成一
專門獨立的藝術。清代是版畫的衰微時
期，卻有普遍的民俗版畫於民間盛行，
光緒以後，新式石版印刷法和照相法相
繼傳入，木刻版畫就日趨沒落了。民國
初年在魯迅等人的鼓吹下，引進了西方
表現主義（Expressionism）的木刻，融合
了社會寫實主義（Social Realism），木刻
社團相繼成立，帶動一股新的活力（圖2-
15）。近10多年來，不論海內或海外，有
志於恢復中國版畫藝術的藝術家們，都
積極地吸取現代思潮及各種新技法來創
造、豐富自己的作品，我們期待能從中
國古代的文化精神出發，融合現代社會
的生活和意識，產生一種新的中國版畫
面貌（圖2-16）。

日本浮世繪

　　談起木刻版畫，不能不提日本浮世
繪在木刻水印上的成就。浮世繪是江戶
時代（1615～1868）盛行於平民百姓的
一種通俗藝術，內容大部分是江戶的吉
原（風化區）內的名妓或演員及歷史上
的名人和一些武士像，最早是從風俗畫的
傳統轉變而成，所以稱之為「浮世繪」。

由於江戶的經濟繁榮,中產階級興起,帶起新的藝術品味,浮世繪版畫,即掌握這種脈動。最初的彩色版畫套色技術很簡單,色彩不多,稱為「紅摺繪」,到了1765年左右,鈴木春信才真正開始了多摺版畫,有了複雜成熟的套色技巧,稱為「錦繪」。浮世繪的版畫有專業的分工,繪師、雕師、摺師(印刷師)各司其職,當時浮世繪的風行,更是支持這種技術不斷改進的動力。

人物浮世繪的最高峰應該是在鳥居清長(1752~1788)和喜多川歌麿(1753~1806)(圖2-17)二人的手中完成的,而後人物浮世繪就漸漸式微,代之而起的是風景浮世繪,以葛飾北齋(1760~1849)(圖 2-18)和安藤廣重

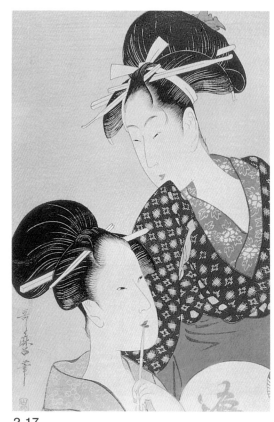

2-17
喜多川歌麿,煙管與團扇,1797年,37.8×25.2cm,凸版木刻、水印套色,英國倫敦大英博物館藏。

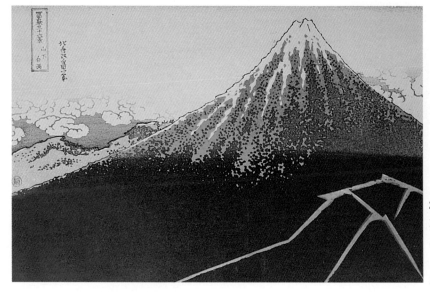

2-18
葛飾北齋,富嶽三十六景:山下白雨,約1831年,24.6×36.4cm,凸版木刻、水印套色。

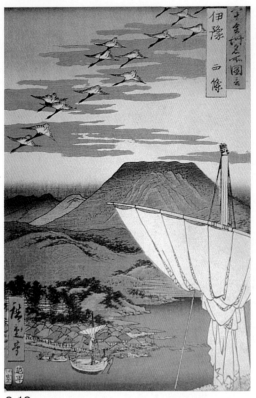

2-19
安藤廣重，日本六十餘省名勝：伊豫，1855
年，35×24cm，凸版木刻、水印套色。

2-20
聖喬治屠龍（作者不詳），約1450～
1460年，15.7×11.6cm，凸版金屬
版點刻，法國巴黎國立圖書館藏。

（1797～1858）（圖 2-19）為代表畫家。浮世繪中流暢的線條，和明快的用色，及對於平民百姓生活題材的描畫，在十九世紀歐洲舉行的萬國博覽會中讓西方為之驚豔，對後來印象派（Impressionism）的風格有很深的影響。

歐洲版畫

再來看看歐洲的木刻版畫，大約在十四世紀末、十五世紀初，才有木版印製的圖片出現，這還與中國造紙術的傳入有密切的關係。活字版印刷術則是在1448年由德國人古騰堡（Johnnes Gutenberg, 1400～1468）所發明，聖經和書籍的插圖被編入這活版中而大量生產，傳佈於民間各地。最早的版畫仍和宗教信仰的宣傳有密切的關係，如「聖喬治屠龍」（圖2-20），這是一件金屬凸版，即是在金屬面上以釘打的方式作成凹凸版面，再以滾筒滾墨，以凸版方式施印，畫面是描寫宗教故事聖喬治屠龍，古樸的造形佈滿整個畫面，在穩定的構圖裡流露出肅穆的氣氛。

木版畫的表現到了杜勒（Albrecht Dürer, 1471～1528）留下不少佳作，「聖米歇爾屠龍」（圖2-21）雖也是宗教題材，但在構圖上相當生動，內容描寫大天使聖米歇爾率領眾天神武士將惡魔的化身趕下地獄，構圖上白和黑的對比，可說是將木版畫本來的性質，達到極致的表現。他也做了很多銅版畫，後面會再介紹。

十六世紀的歐洲木版畫，產生交叉斜線法和明暗木版畫，追求立體形態光、影的效果，如布格梅爾（Hans Burgkmair, 1473～1531）的「愛與死」（圖2-22）即是用這種明暗表現手法，利用3個同色系版套印而成（土黃、淺褐、深褐色），令人印象十分深刻。

自十五世紀中葉以後，由於銅版畫的技術經過不斷的改進而漸漸取代木版畫的地位，直至十八世紀中葉，英國人比韋克（Thomas Bewick, 1753～1828）發明以硬質木材橫切面為版材的木口木版畫，木版畫才又見興盛，然而卻成為匠人複製技術的專利，阻塞了真正創作性作品。

2-21
杜勒，聖米歇爾屠龍，1511年，39×28cm，凸版木刻，法國巴黎國立圖書館藏。

2-22
布格梅爾，愛與死，21.3×15.3cm，凸版木刻、套色（土黃、淺褐、深褐），法國巴黎國立圖書館藏。

扭轉歐洲近代版畫至另一新境界的即是高更（Paul Gauguin, 1848～1903）和孟克（Edvard Munch, 1863～1944），他們利用單純直接、富生命力的表現方式，更自由的創作。

如高更的作品「神祇Te Atua」（圖2-23）。Te Atua是當地信仰的女神祇，圖中描繪膜拜的信眾，圍繞著手抱嬰兒的神祇，粗糙的木紋肌理和豪放自由的刀法，結構出耐人尋味的畫面。

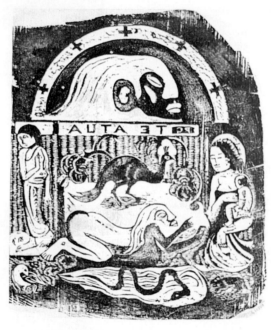

2-23
高更，神祇Te Atua，1895～1903年，凸版木刻，法國巴黎國立圖書館藏。

孟克則是以極單純化的構圖及主題的集中，描繪出在無可奈何的人生諸相中，脆弱個人的意圖表白。作品「海邊的風景」（圖2-24）在一塊木版上同時刷上紅色、黑色而印出，描寫在海邊工作的婦人，雖然是海邊的風景，也表現出作者沉鬱、凝重的氣質。孟克在藝術上的表現，對後來德國表現主義有深遠的影響。

寇維茲（Käthe Kollwitz, 1867～1945）是德國的版畫

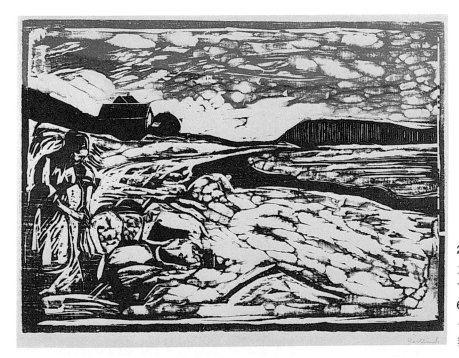

2-24
孟克，海邊的風景，
1903年，48.5×
62cm，凸版木刻、紅黑
一版雙色印刷，法國巴
黎國立圖書館藏。

家和雕刻家，雖然有時被歸於德國表現主義
畫家之列，然而她與梵谷（Vincent van Gogh,
1853〜1890）、杜米埃（Honoré Daumier, 1808
〜1879）等藝術家同樣秉持「入世」的信
念，關懷人性歷練的熱情而非任何宗派或政
治的教條。在魯迅於民國初年高聲疾呼對木
版畫的再重視，鼓勵年輕藝術家從事這種拙
樸的傳統技法，希望藉著如此強烈而又富感
性的木刻（見圖2-15，p.032），直接表達出當時
社會的艱難困苦，寇維茲的作品對於當時中
國社會寫實主義有深遠的影響。「自畫像」
（圖2-25）是寇維茲常表現的系列，畫家常喜
歡用自畫像來省視自己的內心世界，透過其
作品，我們可以看到一個堅毅、人道主義者
的面容。

2-25
寇維茲，自畫像，1923年，凸版木刻，
法國巴黎國立圖書館藏。

克爾赫納（Ernst Ludwig Kirchner, 1880～1938）是德國表現主義的一員大將，其作品「街景」（圖 2-26），雖是描寫街上行人衣冠楚楚的風貌，然而尖銳的三角刀刻畫出的人物流露出不安的情緒，寓意於表象之下的情感，透過黑白強烈的形象表現出來。

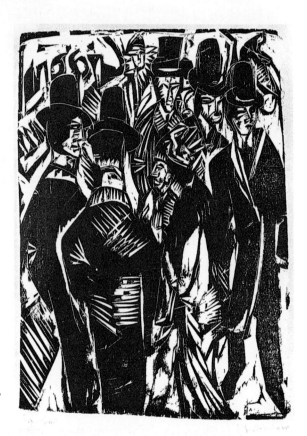

2-26
克爾赫納，街景，1920年，
56×42.5cm，凸版木刻，
法國巴黎國立圖書館藏。

綜觀東、西方文化，凸版木刻是最初始的雕版印刷技術，從最早的圖書插圖而後發展成藝術傳達心靈的利器，由東方而西方演變成全世界共通的圖像表達，木刻版畫樸實明快的表現力能直接撼動人心，在繽紛擾攘的現代文明中，正如一股涓涓清流。

實物版、紙版畫製作

　　紙版有著便於裁切、黏著等優點，且使用的製版工具十分簡便，可說是版畫操作入門中最普遍使用的版材。並可輔以實物拼貼，做出不同材質的肌理變化。紙版畫中版的「浮雕」性質，明確的顯示凸版著墨的原理，也可以使用凹凸版並用的方式施印，變幻出更豐富的圖像世界。

材料介紹（圖2-27）

　　紙版2塊、美工刀、切割用墊板、黏著的樹脂白膠、白膠和石膏打底劑（Gesso，可以在紙版上塑出肌理）、噴漆或洋干漆（用以塗佈版面，杜絕清洗版面的煤油滲入紙版內，造成版的毀損）。

製作步驟

　　1.將所需的圖像描畫在紙版上，並以美工刀裁切下來，裱貼於另一塊紙版上（圖2-28）。

　　2.在裱貼的底版上，用刀再刻畫出更深的圖形，或以樹脂白膠塑出肌理，或以樹葉、碎布等拼貼在畫面上，豐富質感變化。

　　3.製好版後，待接著的白膠和石膏打底劑的肌理乾固，以洋干漆將版前後密封塗佈，或以噴漆封版保護。

　　4.等保護漆乾後，即可施印，先將印

2-27

實物版、紙版材料：（由左至右）樹脂白膠、洋干漆、石膏打底劑。

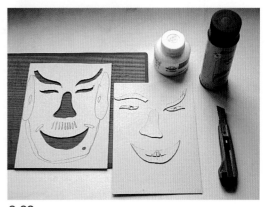

2-28

紙版的切割與拼貼。

紙浸溼再以報紙吸乾水分，如此則紙張的延展性和受墨情況較佳。把未著墨的版覆紙空壓出凹凸紙雕造形，也饒富趣味（圖2-29）。

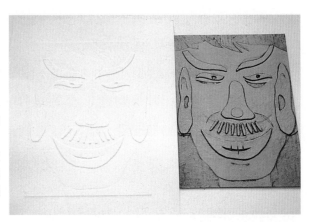

2-29
朋友的肖像（學生作品），空壓作品。作者生動的將描繪對象的五官特徵捕捉下來，如浮雕式的堆疊出頭像，並以刀再深刻出頭髮、頸部的深度，空壓後的效果，即讓頭像如浮雕般的顯現出來。

5.印刷時以滾筒滾墨於版的凸面處，使用馬連擦版將墨擦印至紙上，馬連擦版的表面可以用少許油脂，減少擦印時的磨擦損傷印紙，在印紙和馬連中也可以夾一張白報紙做為緩衝，或以凸版壓印機來壓印出作品（圖2-30～2-31）。

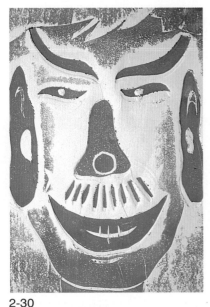

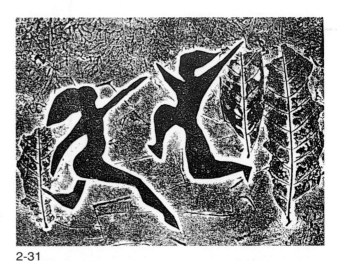

2-30
朋友的肖像（學生作品），凸版印法。以滾筒著墨展現出凸版的趣味。

2-31
森林中的舞者（學生作品），凸版印法。以樹葉直接裱貼於版上，天空和背景以石膏打底劑塑出不同的肌理，再貼上造形簡潔的舞者紙版。以凸版方式印出，有如拓本的效果。

6.也可以嘗試以凹凸版印刷並用的方式來施印。先以牙刷將墨擦入版的凹部，如同凹版印刷一般以紙張將餘墨拭淨，光滑的樹脂肌理，或粗糙的紗布，撕開紙版，分別在拭墨後保留不同程度的底墨，這是凹版印刷的運用；再以滾筒著墨於版的凸面處，印刷可得一版雙色的作品（圖2-32）。

2-32
森林中的舞者（學生作品），凹凸版並用。擦入紅色底墨，配合滾輾綠色油墨於凸面，則呈現不同的視覺效果。強烈的色彩對比，更加深舞者的動感。

紙版畫作品欣賞（圖 2-33～2-34）

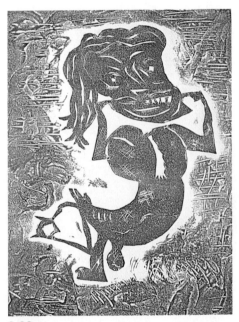

2-33
謝麗珠，怪獸（學生作品），凸版印法。利用大面積的造形，搭配由白膠塑出的肌理紋路，區分出主題與背景。如漫畫般簡化了想像中的怪獸，以流暢的刀法刻出五官、頭髮、肌肉，背景則是沾塗上白膠並自由的刮畫出筆觸線條。

2-34
謝麗珠，怪獸（學生作品），凹凸版並用。以凹凸版並用的方式印出，在凹版的底色以橙色和黃色漸層擦出，再滾輾綠色油墨，鮮豔的色彩營造出瑰麗詭異的氣氛。

木刻版畫

木刻版畫可說是最古老的版畫技術，將圖像以外的部分剔除，印刷時著墨於版上圖像凸處，再轉印到紙上，故稱為凸版。在東方的木刻版畫多以水性墨印刷，保留印紙和墨色如水墨般的趣味；在西方則慣以油性油墨來施印，黑白分明簡潔。

版　材

木刻的版材依取自木材的縱剖面或橫切面而分為木紋木版畫和木口木版畫。採自木材縱剖面的木紋木版，纖維較粗鬆而易於雕刻，適合於表現木質肌理，粗獷的刀法，構成明暗對比強烈之畫面，自古以來就一直沿用著，也是當今一般版畫家所慣用的木版畫素材。木口木版則是木材的橫切面，質地細密堅硬，易於表現細點細線，是十八世紀英國人比韋克所發明，以銅版畫中的雕凹線法的推刀技術用於木版上，此法可使畫面呈現柔和細緻的效果，而一度成為歐洲製印書籍、插圖及複製名畫、肖像畫的寵兒，直至照相版複製技術發明後頓見衰落，然藝術家卻以此為創作版畫的最佳手法之一。

凸版所選用的版材，考慮雖堅硬但易雕刻且耐刷印者，如櫻木、黃楊木、白楊木、檜木（圖2-35），甚至三夾版等。前所使用的紙版，及後述的橡膠版都是適用的版材（圖2-36）。

2-35

木口木版版材選用以質地堅實細密者如櫻木（左），或由小木塊拼集組成的版材塊（右）。

2-36

凸版常用版材：（由上至下）木口木版（圓）、白楊木、橡膠版（2塊）、紙版、集材版（密集版）。

基本印刷工具

　　凸版使用基本印刷工具，有馬連擦版、滾筒、刷筆等（圖2-37）。馬連是將小硬麻繩自中心向四周緊緊的圈繞，並固定於硬版上，再利用竹皮將之包裹紮緊，兩端以繩綑連，以便手握，在擦刷壓印當中竹皮可能會破損，得重新更換，但平常要塗茶油或頭髮油，才不致太乾燥致使竹皮破裂，擦損紙張。在施印時可以毫無拘束，自由加減壓力而產生微妙的變化，故為木版畫家所喜用。橡膠滾筒則是用來滾油性油墨於版面上，也可利用代替擦版壓印。刷筆的種類和功能很多，其主要用途有以下三種：一是沾水輕刷過上印前的版畫紙，使全面產生均勻溼度；二是用來平塗墨汁及顏料（尤其是水性的）於版面上；三用於施印時的加壓。

　　另外凸版壓印機運用，雖不如前述的工具可隨作者意志而有微妙的變化，但卻可以保持每張施印精密度的一致，對大量印刷，倒是最好的方式。西方傳統凸版壓印機（圖2-38）是螺旋壓力桿將壓力平均傳導在上壓版上，利用上下壓版的壓力將版上凸部的墨壓印到紙上。現在常見的凸版壓印機（圖2-39）則是改以滾筒施壓的方式輾壓墨版上的紙而成。

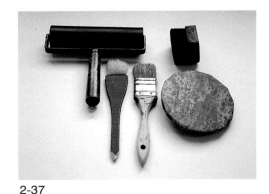

2-37

凸版印刷工具：（由左至右）滾筒、刷筆、馬連。

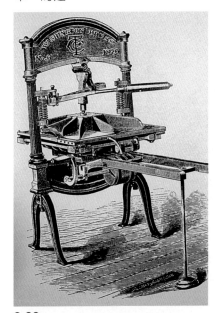

2-38

西方傳統凸版壓印機。

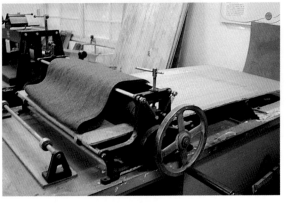

2-39

凸版壓印機。

刀 具

　　木刻版畫所使用的刀具依施用的版材不同也可分為木紋木版用的刻刀和木口木版用的推刀（圖2-40）。前者大致可分為斜口刀、平口刀、圓口刀、三角刀四類，銳利的刀具在使用上需特別注意安全，切忌在工作中嬉戲。斜口刀是用手掌握把，向自己身體方向拉刻，用以雕刻線條；平口刀用以切垂直的地方及大面積時用，用刀法為向前推刻；圓口刀刀刃呈U字形用以雕刻曲線，以產生柔和感覺，淺刻時與平口刀的效果相同，刀法為向前推刻；三角刀刀刃呈V字形，用以雕刻直線及纖細線條，產生銳利感覺，用刀也是向前推刻。

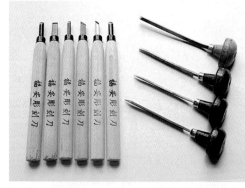

2-40
木刻刀具：木紋木版刻刀、木口木版推刀。

　　木口木版用的推刀是利用鋼條上角錐銳利的端點，在硬質的木材橫切面上雕出溝槽，和凹版的雕凹線法不同的是：凹版是在雕出的凹槽內著墨施印得到黑線，木口木版則著墨於凸部，所雕出的線條呈白線。可以利用各種推刀來雕出各種不同粗細的線條，並可以利用排線刀一次雕刻出數條平行的白線，如果一時找不到適合的雕刀，利用各種篆刻刀來使用，也可有很好的表現效果。

　　為了避免刻版時版子無法固定而滑刀，可以自製一個簡易的工作檯（圖2-41），利用一塊約30×40公分的木板，在木板背面下緣釘上一根木條，可以卡在桌緣，木板正面上緣則釘上有90度的缺口木條，如此木板可以嵌入缺口中固定，方便刀具的使用。

2-41
簡易刻版工作檯。

　　製版的方式，除了以刀具刻削外，也可以利用鐵鎚、釘子等在木版上釘打，作出粗

細點狀的痕跡，在印刷時可以產生白點的效果；或以鋸子將版裁切成不同形狀再拼構出想要的圖像；可以用前所述的塗料，用南寶樹脂或石膏打底劑，在版上留下非刀刻的筆觸；或以不同質料，如紙張、繩子、布、樹葉等實物，拼貼於版面，產生豐富質感的效果。

顏料和紙張

凸版畫使用的顏料，可分為水性顏料和油性油墨兩類，東方的版畫慣用水性顏料來施印，如墨汁、水彩顏料、廣告顏料等。在顏料中調入南寶樹脂或漿糊可以控制顏料在紙張上的擴張性和濃度，產生出微妙的如水墨般的色調變化。市面上也有售水性油墨，可隨作者喜好選用透明或不透明的水性油墨（圖2-42）。歐洲的版畫則多用油性油墨來施印，表現明快的黑白、色塊的變化（圖2-43）。水性顏料以水調製，油性油墨則通常以松節油或亞麻仁油調稀。

凸版用的紙張，通常都為富吸水性的柔軟薄紙，如中國的宣紙、棉紙或礬棉，都有很好的效果，印刷前可以用刷筆沾水輕刷過或以噴水器噴溼印紙，然後夾於舊報紙之

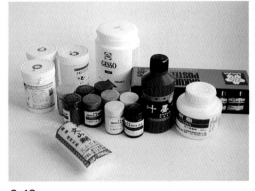

2-42
水性油墨。

2-43
油性油墨。

間。施印時紙張若過溼則易破且墨色暈染模糊,太乾則變化少而生硬,故紙張得上到恰好的溼度。但若是油性施印,則可選用較厚的普通薄紙,印刷前也無需溼潤紙張。

木刻凸版製作

製版的過程,首先在取得的版材上,用墨汁平刷在整個版面,如此下刀時黑白分明,有助於掌握雕版時的狀態。用直接刻版的方式雕版,或用複寫的方式先將草稿描繪在版上,再以鉛筆描畫,鉛筆的反光在版上就容易辨識多了。配合前述的各種製版方式,及簡易工作檯的使用,不難作出豐富充實的木刻版畫。注意在版畫的製作上,除了孔版外,其餘版種在版面上的圖像和印出的畫作是左右相反的,因此構圖時應預先設計好動態,字體可利用鏡子反射,映出圖像來做修正。

假若有分版套色的計畫,預先要計畫好並在草圖上利用顏色筆分別描出、註明,且一一轉寫於各主副版上面(至於套色對位的方式,後面的橡膠版畫製作中有更詳細的介紹,見圖2-57,p.054),以厚紙板片貼成 "∟" 和 "|" 的形狀以固定版和印紙的位置即可。

在雕刻當中多少要考慮到施印的效果,如果刻得太淺,難免版的凹部也會沾上顏色而弄髒畫面,而形象之間過大,原本不該著墨的中間部分,也難控制不被印上畫面,故四周得刻深一點才容易達到分別塗色而順利施印。而雕版時萬一不小心刻走欲保留的線條或形象,可以重新利用強力膠來接著填補木片,然後可再雕無礙。版面上若用樹脂白膠及漿糊剪貼布、紙等東西,在施印前要塗洋干漆以防變形,乾後也只能利用油性油墨來施印。

印刷前,先將刻好的木版以細砂紙或鬃刷子磨掉刻版

當中的多餘木屑及不必要的堅硬小突起物，並以水沖洗乾淨，再以抹布擦乾，即可上墨印刷。

　　將版和紙張的定位標出，就可以進行印刷，若使用水性顏料施印，則先將木版用溼布擦拭，先吸收一些水分，才不致使上的墨汁或顏料一下子全被木版吸進去。使用的水性顏料可以調入漿糊或樹脂白膠，可以控制顏料的沾附力，不致於過分染出。印紙也先以刷筆或噴水器噴刷水氣保持溼潤程度。將調好足夠分量的顏料，以寬排筆或剪短刷毛的油漆刷平刷在版上，可以塗得又快又勻。將版置於定位，即可照紙張的固定記號，放上準備好的溼紙，再覆蓋一張白報紙或透明片，可以利用馬連擦版以迴旋的方向平壓擦摺，即可得到一張木版畫作品。

　　使用油性油墨施印，則是利用平版印刷油墨或油畫顏料來印刷。得先將油墨以調色刀加入少許亞麻仁油拌勻，並使用橡膠滾筒均勻沾附油墨，再滾輾於木版的凸面，使用的紙張無需打溼，對位後可以硬質的擦版如竹飯匙等來擦印，也可以凸版壓印機滾壓出版畫作品。

　　以上是簡述一些木刻凸版製作的常用手法，在印刷對位上，也可以直接將對位記號刻在版上（圖2-44），更方便操作，而印刷中對顏料濃度的掌握、擦版施力的大小，都得靠實際操作中不斷的累積經驗，才能達到理想的成果。

2-44
將對位記號刻在版子
上，直接方便對位。

木刻版畫作品欣賞（圖2-45～2-50）

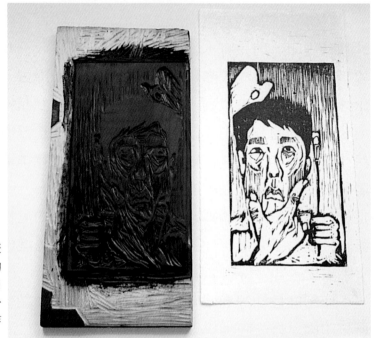

2-45

畫家自刻像（學生作品），22×
12cm，印出作品和版子。手持畫
筆和背景的調色版，點出了人物的
身分，作品以油印的方式單版黑白
印出，可見刀刻的趣味，黑白分
明，略帶神經質的線條，傳達出作
者的個性。

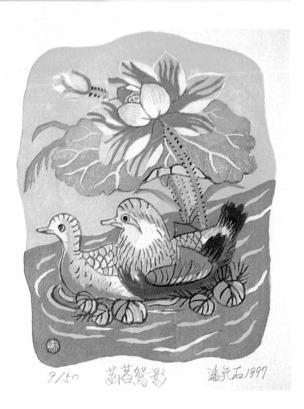

2-46

潘元石，菡萏鴛影，1997年，
15×11cm，凸版木刻、水印套
色。這是潘元石先生的一張木刻
水印套色作品，「菡萏」是荷花
的別稱，潘元石先生長久以來一
直以這種技術創作，其套版設色
已臻至成熟精緻的境界。

2-47

林智信，五福臨門，1998年，92×
96cm，凸版木刻、水印套色。1998年
為虎年，作者巧妙的利用「福」和「虎」
的諧音，製作了這張五福臨門的版畫，
對稱式的構圖和色彩的運用，增添了年
節的喜氣，騎虎的童子手持元寶和錢
財，扣住中心虎頭錢幣上招財進寶的吉
祥語。

2-48

周孟德，戀戰，1993年，54
×40cm，凸版木刻。彩色
木刻版畫，刻繪時下迷戀於
電動玩具的青年男女，及緊
張的都市人在卸下工作壓力
後的人生百態。

2-49

張執中，假日（學生作品），1999年，27×20cm，凸版木刻、水印、手繪上彩。描繪假日休閒溜著滑板的青年，傾斜的人物構圖和背景的刀痕展現出動態和速度感，作品以木刻水印出黑色主版，再以水彩手繪薄塗而成。

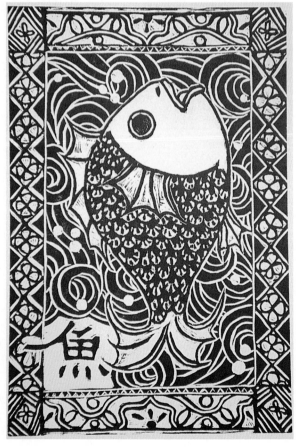

2-50

陳亭君，年年有餘（學生作品），1999年，40×27cm，凸版木刻。作者藉著魚的意象，象徵年年有餘，是以木刻版畫做年畫的表現，以暗紅色的油墨印出，魚的周身飾以波浪水紋，也隱含「魚躍龍門」的吉祥祝福。

橡膠版畫（凸版套色）

　　橡膠版又稱為亞麻油氈布，是由膠質軟木粉、樹脂，與氣化亞麻仁油混合壓縮，平塗於黃麻帆布上而成的棕色橡膠材料，這種材料有著便宜、不透水、柔軟度高，及牢固性強的優點，經常被用為帳篷地面防潮或屋頂防水。而由於比木版輕軟，平滑易刻，使作品的色面平滑無紋路，刀痕乾淨俐落、尖銳有力，也成為一種凸版表現的版材（圖 2-51）。其他如橡膠地板、平整的橡皮墊板，都可以是不錯的版材。

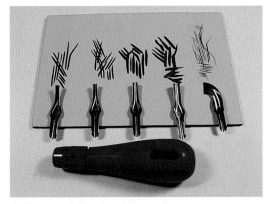

2-51
橡膠版及雕版工具組。

　　使用的雕版工具和木紋木版畫所用的工具一樣（圖2-52），另外也有專門設計做為橡膠版使用的刀具：可拆卸的刀具握柄和刀身，可以替換不同的刀口。和其他的凸版一樣，是刻除圖像以外的部分，再滾墨於版上留下凸部的圖紋，後覆紙印刷，以凸版壓印機壓印或馬連擦版擦印。如同凸版木刻一樣，單版單色，可以多次套印，套色出色彩豐富的作品。

2-52
凸版工具組：（由左至右）小圓口刀、大圓口刀、三角刀、斜口刀。

　　在1959年左右，畢卡索（Pablo Ruiz Picasso, 1881～1973）著手製作一連串的橡膠版畫，而發展出單版複刻的技術，解決了不少套版印刷的困難。「單版複刻」顧名思義即各色版由淺到深，都在一張版上刻製完成。在刻版中，雕除的部分即是顯露前一步驟套色的結果，而刻到最

後的黑色線版，原版可能僅留下細長的線條，供黑色套印使用，其餘部分均已被刻除挖空。這種技術需要有妥善的套色計畫。因為在刻版的過程中，已刻除的部分無法再黏貼修補，一旦失誤可能導致整疊作品都只好丟棄作廢。

在製版印刷上，多版套色和單版複刻最大的不同，前者在套色印刷時，各色版單獨製版套印，通常在主要墨版刻製完成後，再依主版分別雕製色版，一旦某一色版製版失誤，只需重新雕製即可，最後依照由淺到深色套印各色版，再印上主要墨版，即是一張套色的凸版畫作品。中國傳統的水印版畫、日本的浮世繪，和許多彩色凸版畫，多以此法完成。而單版複刻簡化了各色版和主版對位套色難度，相對的要有詳細的刻版套色計畫。

凸版套色製作　　　　　　　　　　　示範：郭秀娟

1. 以「荷」的製版印刷為例，作者預定出版15張作品，在版上描出圖稿後，著手刻版。

2. 由淺色的黃版著手，先雕出荷花的花瓣，在滾印黃色後，則見到鏤空的白色花瓣，和黃色版面，如此滾印出15張黃版作品。

3. 在製成的黃版上，繼續雕製淺綠色版，並疊印於前15張黃版作品上，而雕除的淺綠色版部分，則顯露出原黃版印刷的顏色（圖2-53）。

4. 重覆在淺綠色版上雕刻藍色版，再疊印於前15張加套淺綠色版的作品，所雕除藍版的部分，則顯露前套印的淺綠色和黃色套印的結果（圖2-54）。

5. 重覆在藍版上雕刻紅版，並疊印於前15張加套藍色版的作品（圖2-55）。

6. 最後複刻黑色主版於原紅版上，疊印黑色於前15張

加套紅版的作品，則完成作品「荷」（圖2-56）。由於重覆在
單一的版上刻製各色版，一旦失誤，可能導致先前的製版
套色步驟前功盡棄，所以下刀要謹慎。

2-53
黃版＋淺綠色版。

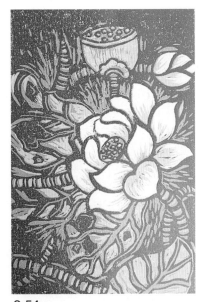

2-54
疊印藍版。

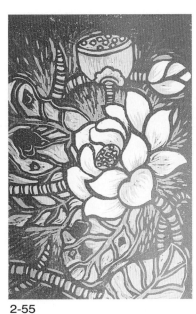

2-55
疊印紅版。

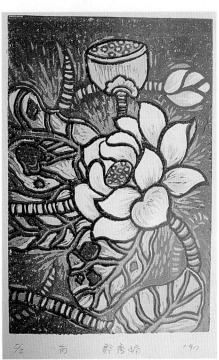

2-56
疊印黑色主墨，完
成作品：荷（郭秀
娟，1997年，30
×20cm，凸版木
刻、套色）。

紙張的位置

版的位置

固定版的對位

固定紙張的對位
（見當、準星）

2-57
套版對位標示。

相對的在套色程序上，就簡單得多。由於是重覆在原版刻版、套印；圖紋除了被雕除的部分，都保留在原版上，所以較沒有對版錯位的失誤產生。而使用的油墨以具覆蓋性較強的不透明油墨較佳。在印刷時，可以在工作檯上，以厚紙板片貼成 "L" 和 "｜" 的形狀，以固定版和印紙的位置（圖 2-57），其中固定版定位的厚紙板片，必須薄於版的厚度，以免影響印刷時的著墨。和其他凸版畫一樣，可以使用凸版壓印機或馬連擦版來印刷。

橡膠版畫作品欣賞

1959年左右，畢卡索開始接觸此一材質，立即被它明快的色彩和流暢且易於刻製的特性所吸引，即著手製作了許多橡膠版畫（圖 2-58 ～2-62）。

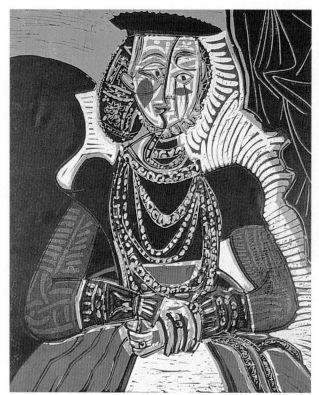

2-58
畢卡索，少女半身像，1958年，65×53.5cm，法國安蒂布畢卡索美術館藏。這是根據畫家小卡納克（Lucas II Cranach, 1515～1586）的油畫作品所作的作品，雖然是根據一張古典的肖像油畫，畢卡索仍注入強烈的個人風格，以華麗的色彩和裝扮，裝飾少女的服飾。這是畢卡索唯一以6塊版分別製版套印而成，由黃、紅、綠、藍、黑、赭紅色版先後套印，以畢卡索的個性，他並沒有太多耐性去分色製版、對位印刷，因而發展出單版複刻的技術，更活潑了橡膠版畫的表現性。

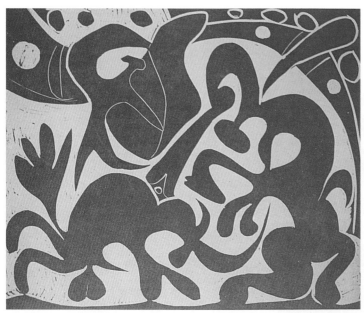

2-59

畢卡索,刺矛,1959年,53×64cm,
法國安蒂布畢卡索美術館藏。高彩度
的紅黃對比,強烈吸引觀者的視線。
畫面右方可見騎馬的鬥牛士舉矛刺向
左下的公牛,左上有另一鬥牛士舞動
著紅布。高舉前蹄的馬,和昂首的牛
角,鬥牛士的動勢和高舉的刺矛,及
另一鬥牛士舞動的身形和紅布,構成
強烈戲劇性的張力,紅黃高彩度的色
彩,令人聯想西班牙國旗的色彩,此
作品正是應西班牙節慶所作的,繽紛
歡騰的節日氣氛,躍然呈現在畫面
上。此作正適合說明單版複刻的製
作,先以整版套印黃色做底,在黃版
上複刻紅版,所剔除的部分在印刷紅
色時即顯露出原黃色底。十分簡易的
操作,卻有極豐富的效果。

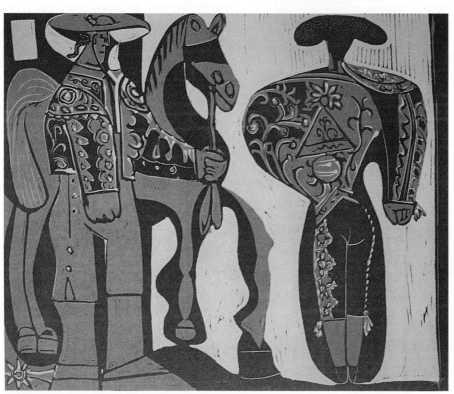

2-60

畢卡索,鬥牛士與騎師,1959年,53×64cm,法國安蒂布畢卡索美術館藏。
仍是鬥牛的題材,描畫鬥牛士出場的時刻,對稱的畫面帶著莊嚴肅穆的氣氛。

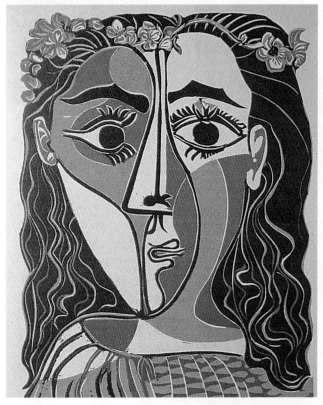

2-61
畢卡索，戴花冠的女子，1962年，35×27cm，法國安蒂布畢卡索美術館藏。這是典型的畢卡索式肖像，女子的五官似乎由不同的透視角度組合而成，此正是立體派（Cubism）所喜用的手法。

2-62
畢卡索，有西瓜的靜物，1962年，59.5×73cm，法國安蒂布畢卡索美術館藏。描寫一組在燈光下的靜物。在這張作品中，畢卡索套印了相當多層次的色版，可見他細密的構思和嚴謹的製作態度。

以下再來欣賞由國內版畫家所作的橡膠版畫作品（圖 2-63～2-64）。

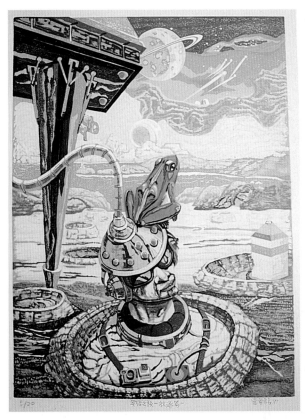

2-63
李景龍，冥想之旅：放逐篇（一），1991年，60×46cm。作者以其豐富的想像力，營造出這超現實如幻夢般的場景。

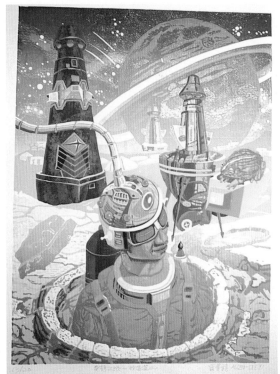

2-64
李景龍，冥想之旅：放逐篇（二），1991年，60×46cm。

藏書票簡介

　　中國人對印章的使用由來已久，宋元明清眾多文人雅士的私章中，藏書印的使用也十分普遍，方寸之間標示著使用者的字或別號，或藏書齋名，此種結合金石藝術和版畫運用的藏書印，流露出文人的雅趣（圖2-65～2-67）。

2-65

清、王鴻緒，儼齋書印，仿王羲之各體書卷，集寶齋藏。

2-66

清、乾隆，御書房鑑藏寶，張鵬翀山水冊藏印，北京故宮博物院藏。

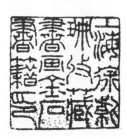

2-67

清、徐渭仁，上海徐紫珊考藏書畫金石書籍印。

　　藏書票的功能和藏書印一樣，通常貼在書本封面裡外緣的最上角、正中央，或扉頁上，做為自己藏書的標誌。源自西方的藏書票，通常在票面上印有拉丁文EX LIBRIS，意思是「我的藏書」或「我的圖書室」，英文為Bookplate，可是大家還是習慣用拉丁文。藏書票大小以3、4英寸乘以5、6英寸最常見（不超過10×15公分）。

　　藏書票從十五世紀在西方開始，即和版畫結下不解之緣。從十五世紀的木版、十六世紀的銅版、十八世紀中葉的木口木版，到後來照相凸版印刷術的興起，至今日更與

電腦科技相結合，透過繪圖軟體和彩色印表機的普及，許多人都可以自己設計、印製藏書票自己使用，或與同好交換收藏，可稱得上是一種大眾的精緻文化。

　　藏書票和版畫的淵源，除了來自於技法的共通處外，此二者所具有的「複數性」讓他們更能平易近人，但是版畫的印刷張數通常取決於作者的稀少價值觀念及各版種的耐刷張力而有所限制，不過藏書票就沒有這麼嚴格，完全取決於票主（使用的人）的需求或是作者的自我要求。

　　藏書票的票面除了標明EX LIBRIS、票主姓名外，也有人標著中文「某某藏書」或「某書齋藏書」，而票面的設計也可以由票主的背景、職業、思想、興趣，或反應各類書籍特色，或地方景色、風俗習慣，以及抽象的裝飾紋樣……等，和使用的票主及藏書有相得益彰、以圖明志的效果。

　　藏書票在方寸之間，小而精緻，被譽有「紙上寶石」或「版畫中的珍珠」。有不少的愛好者就像集郵一樣專門收藏藏書票，藏書票已超越了原有的實用價值。正如郵票一般，有的是印刷精美做為收藏交換，或私房藏書用，也有一種大量印刷「通用藏書票」，通常在票面上留下空白位置，讓票主自己填寫使用。

藏書票作品欣賞（圖 2-68～2-75）

　　以下來欣賞一些名家的藏書票，這是具有實用、精美、收藏價值，一種值得培養進而自己製作的雅趣，學習版畫

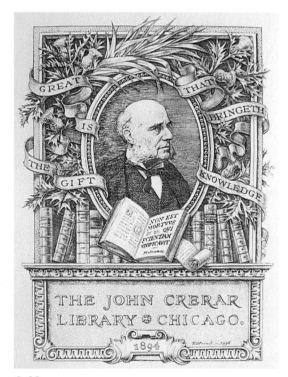

2-68

弗侖奇（Edwin Davis French, 1851～？），克雷拉藏書票。這是美國藏書票設計大師弗侖奇為美國著名的藏書家克雷拉（John Crerar）所設計的一款藏書票，圖中即是他的肖像嵌在橢圓形左右對稱的盾形徽章，由檯座上的藏書，指出票主的志趣，票面上的帶飾標出一句名言：「偉大是知識帶來的禮物。」

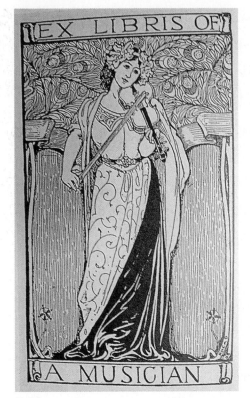

2-69
路易士‧芮德（Louis J. Rhead, 1857
～1926），為音樂家設計的藏書票。美
國著名插畫家路易士‧芮德為音樂家所
作的通用藏書票，長形的構圖中，造形
優雅的女性拉著小提琴，從服飾摺紋、
背景裝飾的流暢線條，令人聯想起上個
世紀末所流行的「新藝術」風格。

技術，也可以試試應用在藏書票上的製作。

　　早期的藏書票多為紋章式，源起於中世
紀歐洲貴族社會愛用紋章來做為各自識別的標
記，並在同一主權領域內，不准有兩種相同的
圖案，連顏色也有明確的限制。到了十八世
紀，中產階級漸漸崛起以後，也就沒有那麼嚴
格了。

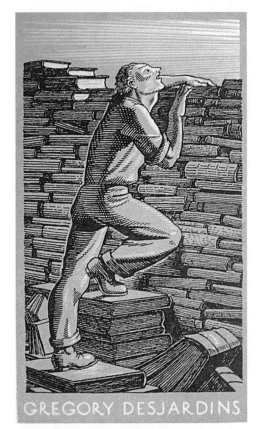

2-70
洛克威爾‧肯特（Rockwell Kent, 1882
～1971），沃爾納藏書票。圖中超過人
高的書牆，愛書人想從書堆裡掙扎而出
的意象，不正表達了現代知識爆炸，人
們被大量資訊淹沒的寓意？這是美國版
畫家洛克威爾‧肯特所作的藏書票，圖
面雖小，卻寓意無窮。

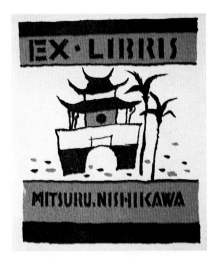

2-71

宮田彌太朗,西川滿的城門藏書
票。西川滿是日據時代著名的詩
人兼小說家,其好友宮田彌太朗
設計的這款藏書票,畫面由極富
臺灣風味的城門,搭配著檳榔
樹,以橙、褐兩色平版印刷,表
現出具地方特色的風土民情。

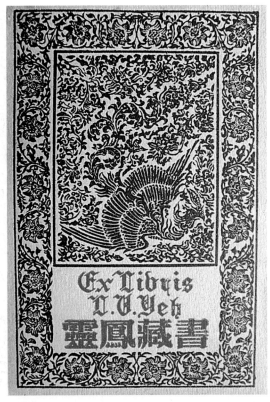

2-72

葉靈鳳,鳳凰藏書票,12×8.5cm。國人使用
藏書印的歷史源遠流長,然而到了十九世紀末
才有藏書票的使用。圖中紅、黑兩色印刷,在
紅色字體部分,可見票主葉靈鳳的中英文姓名
及拉丁文 "EX LIBRIS",圖中央是一隻鳳凰,
正呼應票主的名字,周圍則飾以中國傳統吉祥
花草紋飾,流露出中國文人端莊、穩重的氣
質。

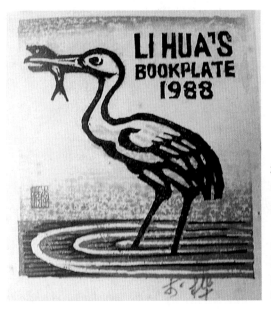

2-73

李樺,水鳥捕魚藏書票,1988年,凸版木
刻、水印套色。這是中國版畫家李樺所刻的
自用藏書票,以木刻水印套色印刷而成。作
品中可見作者敏銳的觀察力,造形生動活
潑,描寫水鳥昂首將魚捕獲的姿態,而用刀
非常簡潔明快,顏色淡雅,雖只是一張小藏
書票,仍可見到藝術家創作的嚴謹態度。

2-74

雷驤，吳興文藏書票，電腦繪圖。此款
由插畫家雷驤為其友人作家吳興文所設
計的藏書票，是將藏書票的製作與電腦
科技結合，以電腦繪圖軟體和彩色印表
機所印製出的藏書票。

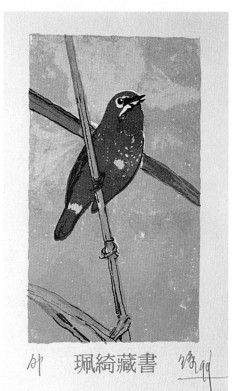

2-75

鐘銘城，臺灣候鳥藏書票，1999年，新
孔版。這是一款臺灣候鳥的藏書票，由
鐘銘城為友人所設計製作，畫面描繪野
鴝候鳥臨風顧盼的姿態生動活潑，色彩
層次鮮明。作品以新孔版印出，共使用
4個版，每個版再以多色並置印出，因
此顏色變化豐富。新孔版的製版印刷過
程十分容易操作，且印刷的開數大小正
適合做藏書票的印製。

　　有許多著名的藝術家都曾參與設計或製作藏書票，有
些藏書票的設計可能只是創作生涯的一小段插曲，但是卻
具有某種特殊意義，而藝術創作不在於作品的大小，只要
出自真誠，即便是一款小小的藏書票也足以打動人心。

單元討論

◎凸版印刷是最早發明的印刷術,在現在的日常生活中仍有哪些
是凸版的應用?試舉例說明。

◎版畫發明之初,多運用在曆書、宗教書籍、撲克牌上的印刷,
為什麼?而在印刷傳播未發明之前,古人又是如何運用智慧來
達到傳播的目的?

◎藏書票的製作不限定凸版的表現,凹版、平版、孔版皆可運
用,試著設計一款屬於自己的藏書票。一個人可以擁有數張不
同的藏書票,運用在不同的藏書中,休閒類、文學類、科學類
……,就像集郵一樣,也可以朋友間交換收藏,培養一種雅
好!

蔡宏達「流放石刻」

參四版版畫

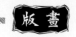

凹版版畫的發展與鑑賞

　　歐洲在造紙術和印刷術尚未傳入之前，中世紀的知識傳播，就靠著修道院裡的僧侶以手抄經文於羊皮紙上，並以纖細的風格繪製宗教插圖。到了十五世紀初期，才真正有木版印製成的圖片出現，主要以撲克牌和宗教聖像，在圖像四周，常同時刻有簡單的記述文字，這種畫像和文字並排於一張的木版畫作品，可說是印刷的肇始，提升了文字和圖像的傳播力。到了1448年，德國人古騰堡發明活字版印刷術，木刻的版畫就被編輯置入這活版中而大量生產，宗教、科學、醫學、算書、曆書等，傳佈於歐洲各地，而木刻版畫和活字版印刷同屬於凸版，因此圖像和文字可以同樣的印刷技術完成。

　　然而同時期，義大利佛羅倫斯地區的金工（專門雕刻刀劍把柄、盔甲裝飾的匠人）發現了銅版畫技法。金工為了使雕出的線條顯現，乃在凹部雕鑿的紋飾內擦入油墨。而在偶然的機會，有蠟燭液滴落，覆蓋在這些花紋上，待這層蠟凝固冷卻後，拿起時發覺那些黑色的線條紋樣，明顯的沾附在蠟上。由這個啟發，人們發覺以紙代替蠟液，將油墨擦入雕線溝槽凹部，同時將那些沒有被刻部分上的多餘油墨，拭拂乾淨，然後覆紙其上，經過凹版壓印機壓印，則墨紋轉印到紙上，這就是凹版畫的肇始。另由於防腐蝕液的改進，並有畫家的投注，其表現力符合文藝復興時期求知精神，漸漸取代木刻版畫，成為書籍插圖的主流。因為金屬版畫屬於凹版印刷，所以造成文字印刷（凸版）和圖像印刷（凹版）的分工，也導致版畫漸漸成為獨立的表現藝術，不再只是書籍的插圖。

　　凹版畫從十五世紀發展以來，直接法由推刀的雕凹線法、直刻法，到十七世紀的刮磨法（美柔汀法）的技術；間接製版隨著化學知識的增加，改進防腐蝕液，到了十八世紀有軟防腐蝕劑的使用，和細點腐蝕法、糖水腐蝕法。十九世紀照相製版的發明，使凹版的製版技術更臻完備。而在印刷技術方面從單色或手繪上彩，到了十八世紀也發展出依黃、紅、藍、黑4版套色，但是多為繪畫的複製，直至二十世紀，海特在巴黎成立十七版畫工作室，以深度腐蝕和一版多色的印刷法，開啟了版畫創作的新天地。

　　以下透過作品欣賞，也回顧一下西方凹版畫的歷史（圖3-1～3-12）。

3-1
曼帖那（Andrea Mantegna, 約1431～1506），海神的戰爭（右半部），28×39cm，凹版推刀，法國巴黎國立圖書館藏。這是一件連作的右半部，曼帖那以推刀的雕凹線法刻出，描畫半人半魚龍的海神戰爭的場面，以線條變化出各種不同質感，顯示文藝復興初期對知識真理的追求。

3-2
杜勒，騎士、死神與惡魔，1513年，24.5×
19cm，凹版推刀，法國巴黎國立圖書館藏。
杜勒在凹版畫上的成就是非凡的，一樣是推刀
技術，杜勒可說是將此技法更發揮到極致。作
品融合了文藝復興的理念和北歐日耳曼民族沉
鬱的表現，有強烈的個人意識，其構圖和用刀
描繪的成就，已把版畫作品帶到和繪畫對等的
一個藝術領域。

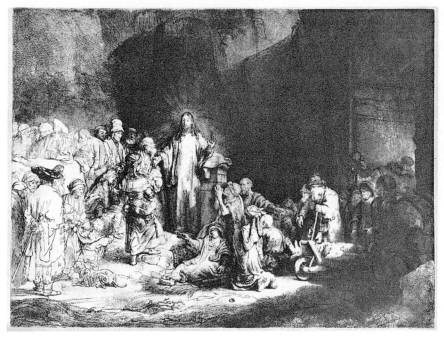

3-3
林布蘭（Harmensz
van Rijn Rembrandt,
1606～1669），耶穌治
療患者，1649年，20
×40cm，凹版蝕刻、
直刻，法國巴黎國立圖
書館藏。林布蘭是位偉
大的畫家，其以對油彩
的熱愛，追求在銅版畫
中的發展和改進。製
版、印刷，一步步都自
己實際著手製作，留傳
為數可觀的銅版畫作，
林布蘭為銅版畫的表
現，在藝術性上的成就
和人性的描繪，樹立了
典範。

3-4

林布蘭，有塔的風景，1651年，12.5×33cm，凹版蝕刻、直刻，法國巴黎國立圖書
館藏。畫面捕捉住光線在自然風景中的變化，左側陰影掃過，似乎有雲影遮住陽光而
忽隱忽現，長形的構圖，描繪出田園遼闊風光。

3-5

哥雅（Francisco José de Goya y Lucientes, 1746～1828），寓言系列：大呆，
1816年，31×45cm，凹版蝕刻、細點腐蝕，法國巴黎國立圖書館藏。畫中的
眾人似乎圍繞嘲弄一個僧侶裝扮的人物，光線的處理受到林布蘭的影響，擅於
營造如舞臺般戲劇性的效果，以蝕刻線條和細點腐蝕法並用。隱藏於人類內心
的普遍性黑暗部分，全被他版畫的圖像展現暴露無餘，令人心神為之震慄。

3-6

米勒（Jean-François Millet, 1814～1875），牧羊女，1862年，46.7×34.6cm，凹版蝕刻，法國巴黎國立圖書館藏。米勒是法國畫家，他著名的畫作「拾穗」描寫農忙時的景象，出身農家的他，農村的題材和風景，讚美勞動價值的作品，一直是他關注的焦點，這件版畫作品也不例外。

3-7

惠斯勒（James Abbott McNeill Whistler, 1834～1903），泰晤士河景色，1860年，48×29.3cm，凹版蝕刻、直刻，法國巴黎國立圖書館藏。這是「泰晤士河組畫」中16幅版畫之一，作品以蝕刻和直刻刀的技法作出。

3-8

克林傑（Max Klinger, 1857
～1920），手套系列Ⅱ：行
為，1883年，63×45cm，
凹版蝕刻，法國巴黎國立圖
書館藏。克林傑是德國的版
畫 家 ， 也 是 象 徵 主 義
（Symbolism）重要的代表畫
家之一，擅於以纖細的寫實
手法，表達想像、夢境的畫
面。這一系列的手套連作即
以手套牽引出一連串的故事
性畫面，由很多真實而平凡
的細節，來傳達物象背後的
象徵意義。

3-9

畢卡索，節儉的一餐，1904年，
46.3×37.7cm，凹版蝕刻，美國
紐約現代美術館藏。畢卡索是二十
世紀著名的西班牙畫家，他一生也
花費不少精力在版畫創作上，前面
介紹過他的橡膠版畫作品，在凹版
和石版上，他也都有驚人的創作。
此作是畢卡索「藍色時期」晚期的
作品，此時年輕的畢卡索決意定居
於巴黎，住在蒙馬特區過著極為窘
困的日子，賣藝者和乞丐是他此時
偏愛的描繪對象。

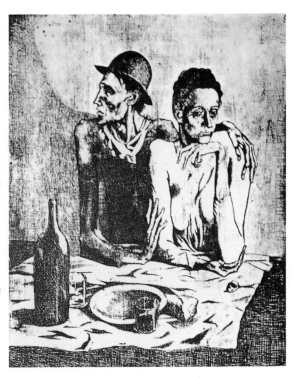

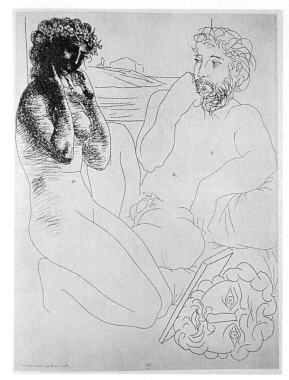

3-10

畢卡索，雕塑家的工作室，1933年，
36.8×29.9cm，凹版蝕刻、推刀。以
蝕刻和推刀的技術並用，俐落的線刻
人物和模特兒身上局部描寫的明暗表
現手法形成對比。此時的畢卡索走過
了「立體派時期」，重新對古典的造形
做新的詮釋，可看到一個充滿自信的
畫家，走過了先前慘綠少年的心路歷
程。

3-11

海特，配偶，1952年，44×29cm，凹版推
刀、蝕刻、一版多色印刷。海特是英國的
版畫家，1927年在巴黎成立十七版畫工作
室，研發出一版多色的印刷方式，以其富
音樂性的推刀線條和一版多色的彩色印刷
為創作的特色。十七版畫工作室在二次大
戰期間更一度遷到紐約，對西方現代版畫
的推動有重大的影響，不少當代的藝術家
都曾在此工作室創作過版畫。海特畢生推
展版畫藝術的領域，提升版畫為現代藝術
創作的媒材，也被歐美譽為現代版畫之
父。

3-12

廖修平，門，1967年，40×39cm，凹版蝕刻、一版多色印刷。廖修平在完成臺灣學業後，先後留學日本、法國、美國，擴展藝術視野。在巴黎也曾進入十七版畫工作室跟隨海特研究金屬版畫，作品「門」即是此一時期的代表作之一。廖修平於70年代自美返國任教，積極推動現代版畫技法和觀念，為版畫注入新生命。在畫面上以左右對稱的構圖排列，如「門」一字的對稱結構，並蝕刻出像木雕窗花和壽字圖案花紋，作者在版上有計畫的腐蝕出不同深淺，或光滑或粗糙的版面，再以軟、硬質地的滾筒，以一版多色的技法印刷出紅色、黑色的主調畫面及紋飾，帶出富有民族色彩的作品，畫面上除了強烈的東方造形和趣味外，也傳達了作者對「門」更深一層的象徵意義，一種遊子對家園的思念。

金屬凹版畫的製版與印刷

凹版畫印刷的原理，顧名思義是著墨於版面凹陷的溝槽內，而印出圖形。因此凹部的深度、密度、粗糙的程度不同，則「抓住」、「保留」的底墨多寡程度也不同，可以印出不同深淺的墨色調子。

版材與紙張

自古以來凹版的製版多利用銅版，故習稱「銅版畫」， 在今日許多金屬版材，如鋅、鋁、合金版等都可以用來製作凹版畫，可是最普遍的，仍以銅版為主（紅銅版），其次為鋅版（圖3-13）。

凹版畫不一定得印在紙上，也可以印在錫紙、布或皮革上，甚至印在石膏版上。而以慣用的「紙」而言，$160g/m^2$以上堅固而厚的粗面紙張都適用於凹版印刷，如國內目前有的道林紙、模造紙等，雖不能說上乘，但還可以運用，而如黃色素描紙，更有不錯的顯色力，但是紙質不耐久為其最大缺點；因凹版使用的紙張，一定得經過一番漬溼的過程，最好使用的紙張能禁得起水的浸泡。在坊間的美術社，也可找到專業的版畫用紙 ，如法國的Arches、 B.F.K. Rives等等。版畫紙毛邊的保留，則更使版畫有其特殊韻味，且有不做作的自然美（圖3-14）。

3-13

凹版的版材：（由下至上）鋅、黃銅、壓克力版、鋁、紅銅版。

3-14

版畫紙。

首先介紹間接法的製版，藉助酸液的腐蝕，在版面上形成各種不同的肌理、筆觸，或線條，這是凹版畫最常使用的技術。這種蝕刻的操作，約在十三世紀就有人使用，多用於武器、盔甲裝飾；真正被人利用腐蝕法製印凹版畫，則要等到十五世紀末。歷來有相當數目的藝術家利用腐蝕法製作版畫，如林布蘭、哥雅等，不勝枚舉。

既是間接法的使用，必定會有酸液的腐蝕，進行腐蝕的房間最好與其他單位隔離，並設抽風換氣設備，以避免刺激性的氣味危害健康；又由於經常使用溶劑洗除防腐蝕液，皆為易燃物，工作室需確實防火禁煙，並準備滅火器以備萬一（圖3-15）。腐蝕槽旁也需有水槽備洗滌用。

3-15
腐蝕酸房的配置。

間接法

材料介紹

1. 腐蝕液與腐蝕槽（圖3-16）：

用於腐蝕銅版和鋅版，常用的酸有硝酸和氯化鐵，可在化工原料行購得。調配硝酸時需特別注意安全，強酸會造成皮膚和呼吸氣管灼傷，手套和口罩是必備的，調酸時先加水後加酸，以免酸液濺出。可配置1份硝酸加4倍水的強酸，和1份硝酸加8倍水的弱酸各一桶，視情況而使用。腐蝕銅版的硝酸液需加入銅粉或小銅片，

3-16
腐蝕液與腐蝕槽：氯化鐵液（黃色）、硝酸（藍色為腐蝕銅版，透明為腐蝕鋅版，二者應分開使用）、漏斗、比重計、大型洗相盆為腐蝕槽。

銅離子在酸液中即呈藍色，用於區分腐蝕鋅版的硝酸液（透明如水）。二者不可混用，避免產生化學變化，甚至使用的腐蝕盆、漏斗也要清洗乾淨或分別使用。在硝酸腐蝕中，被腐蝕部分會產生氣泡，最好以羽毛或紙片輕輕抹除，或時常搖晃腐蝕盆，使製版過程更順利進行。

氯化鐵可以購買已調成液狀的，也有固狀結晶體，可以加水溶解，比重為 $40°\sim45°$ Be'❶，在腐蝕的過程中會產生一些沉澱物，所以得將版面向下腐蝕，但需以木棒架高才不致於緊貼盆底。由於是赤褐色液體，無法透過液面看出腐蝕程度，只有時常取出查看。氯化鐵對人體的危害較小，腐蝕的時間也較長，但對細線的腐蝕，則有很好的效果；其缺點是溶液的染色力極強，容易弄髒工作室。

腐蝕槽可以在照相器材店買到大型的洗相盆，是理想的設備，使用的舊酸可以用漏斗倒入塑膠桶中保存，以為下次使用。

2.防腐蝕材料（圖 3-17）：

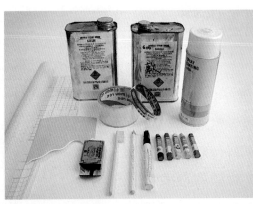

3-17
防腐蝕材料：軟硬防腐蝕液、噴漆、塑膠貼紙（卡點西得）、膠帶、平版蠟筆（油脂性較高）、作肌理的牙刷、奇異筆、蠟筆。

❶一般市面上出售有整塊的赤褐色結晶體，極富吸溼性，通常以水溶解製成飽和溶液約 $45°$ Be'左右，有人就直接用此飽和液，也有人再加入等重的水調成 $35°$ Be'，可使腐蝕液的作用加快，因為水活化了化學作用，但需注意超過這個量的水又稀釋了腐蝕液，作用反而會變慢。市面上也有以泡好的溶液約 $40°$ Be'，可以直接使用。

　　凡能有效隔離金屬版面與酸接觸的材質皆可使用，當然也需考慮去除此材質的方便程度。市面有售已經調配好的防腐蝕液，其主要成分為瀝青粉、松脂粉、白蜜蠟，以松節油、甲苯或酒精為溶劑，過於濃稠可以用汽油稀釋。防腐蝕液可分為軟質和硬質，軟質防腐蝕液是加入較多的蜜蠟和凡士林，如此當防腐蝕液乾後，可以利用不同質感的材料壓印肌理，腐蝕後即在版上留下實物的肌理。

　　其他如油漆、噴漆、膠帶、塑膠貼紙（卡點西得）、蠟筆、奇異筆，皆可以是防腐蝕材料，蠟筆以油脂性較高的石版描繪蠟筆，抗酸性較強，效果較佳。

　　3.細點腐蝕材料（圖3-18）：

　　松脂是一種防腐蝕的材料，即利用其加熱後會融化而沾附在版面上的特性。十八世紀中期的法國版畫家發明了這種技術，在線畫之外有濃淡色調，如水彩的韻味。如圖中自製的飛塵罐、研磨松脂的工具、松脂結晶、加熱用的酒精燈。將成塊的松脂結晶，研磨成細粉，倒入空罐內。罐口用舊的絲襪交叉置2、3層，向四周拉緊，並以橡皮圈或小繩子捆緊，即做成了自製的飛塵罐。一旦松脂加熱固著在版上，就必須用酒精才能溶解拭淨。其他如噴漆，也是做為細點腐蝕的材料。另外利用撒佈粉末的飛塵箱，原理是在密閉的箱中放置松脂粉末，在箱子底部裝上吹風機，鼓動粉末，一旦停止鼓動，大顆粒的松脂粉就先沉下，細粉則浮游在上面慢慢飄下，大約半分鐘後將版放入箱子的中層部分，便能平均承接飄下的細粉末，等到版面上均勻鋪滿松脂粉就可以加熱固定，進行腐蝕的步驟。

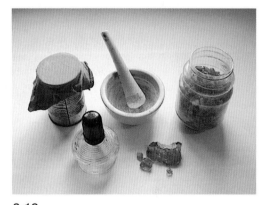

3-18

細點腐蝕材料：飛塵罐、研磨工具、酒精燈、松脂結晶。

製版步驟　　　　　　　　　　　示範：李延祥

　　1.在製版開始前，得先利用銼刀將四個角銼鈍，以免工作當中產生碰傷皮膚或其他用具的現象。以細砂紙磨光版面，在背面以膠帶封住做好防腐蝕措施，以免在腐蝕製版過程中，版面腐蝕穿透。用銼刀將版周邊銼出斜度，以避免在壓印過程中輾斷毛氈與紙張（圖3-19）。

　　2.以膠帶在版上貼出不同的實驗區域（圖3-20）。

　　3.塗上軟防腐蝕液，並準備各種不同材質肌理，如樹葉、紗布、絲網等（圖3-21）。

　　4.在壓印材質的上方覆蓋一張描圖紙，避免防腐蝕液沾污毛氈。並用較輕的壓力用版畫壓印機壓印，之後將材質揭去，則材質將軟防腐蝕液沾起，在版上留下裸露的金屬呈現出布紋、樹葉的紋理（圖3-22）。

　　5.塗上軟防腐蝕液，以手指指紋壓印（圖3-23）。

　　6.以描圖紙覆蓋在塗有軟防腐蝕液的版面上，以鉛筆塗擦，可得到鉛筆般的筆觸（圖3-24）。

　　7.以油性石版蠟筆直接描繪在版上（圖3-25）。

　　8.以毛筆沾硬防腐蝕液，直接在版上描繪圖案（圖3-26）。

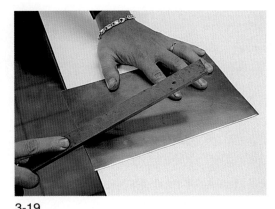

3-19
整版，以銼刀將邊銼成斜度，背面做好防腐蝕措施。

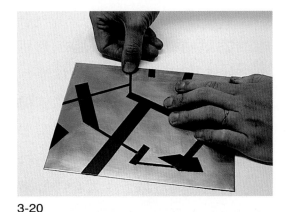

3-20
黏貼粗細長短不等的膠帶（將版分成幾個區域）。

3-21

塗上軟防腐蝕液,並準備各種不同材質肌理。

3-22

以較輕的壓力經過版畫壓印機壓印,得到樹葉、粗、細布紋。

3-23

以手指指紋壓印。

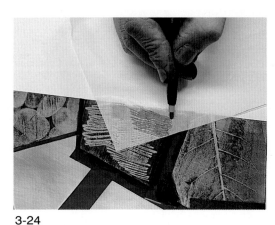

3-24

以描圖紙覆蓋在塗有軟防腐蝕液的版面上,以鉛筆塗擦,可得到鉛筆般的筆觸。

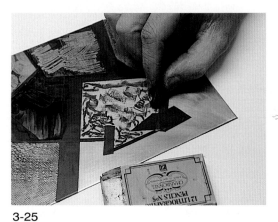

3-25

以油性石版蠟筆直接描繪於版上。

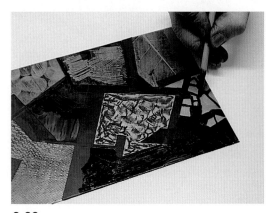

3-26

以硬防腐蝕液直接繪版。

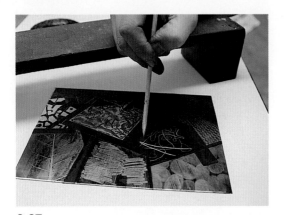

3-27

利用墊手架在版上已覆蓋防腐蝕液的部分，
以削尖的竹筷、牙籤，描繪線條。

3-28

進行腐蝕。

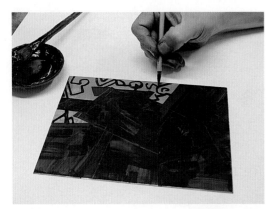

3-29

進行細點腐蝕，先以硬防腐蝕液將版面不受
細點腐蝕的部分遮蓋住。

9.利用墊手架，避免手沾上已描繪的部分，在蓋上軟防腐蝕液的部分，以削尖的竹筷、牙籤，描繪線條（圖3-27）。由於僅以竹筷、牙籤剔除防腐蝕層，並不刮傷版面，不滿意的線條可以重新覆蓋防腐蝕液描繪。前述的間接法製版步驟，在未腐蝕之前，皆可以重新操作，注意操作的順序，通常壓印肌理的步驟，得先行處理。

10.進行腐蝕，以弱酸，可得到較細膩的調子（圖3-28）。

11.將版自酸中取出，以清水沖淨，用報紙吸乾水分，以煤油拭去防腐蝕層，進行第一次試印，印刷的部分，稍後再介紹。接著進行細點腐蝕，先以硬防腐蝕液將版面不受細點腐蝕的部分遮蓋住（圖3-29）。

12.將研磨過的松脂細粉裝入罐中，以絲襪束口成篩罐，將松脂粉適量的撲撒在版面上，不宜過多或過少（圖3-30）。

13.以酒精燈加熱，使松脂粉末固定於版上，當粉末受熱溶化即固著在版面上，而粉末成透明狀，即表示受熱固著，移開火苗。當版面上的粉末全面固著，即可進行腐蝕。在腐蝕過程中，再覆蓋防腐蝕液，由於受酸的腐蝕時間不同，可以得到不同的調子（圖3-31）。

3-30
撒上適量的松脂粉。

3-31
以酒精燈加熱，待松脂粉末呈透明狀，即表
示粉末已固著於版上，即移開火苗進行腐
蝕。

印刷前的準備

1.紙張的準備：

凹版印刷的紙張必須先溼潤，利用紙張的韌性和毛細
現象，將凹縫中的油墨，透過版畫壓印機壓印的壓力，將
油墨沾附在紙上。用大型水槽將紙浸泡約5分鐘（圖3-32），
使紙張纖維充分舒展（國產黃色素描紙則無需浸泡過
久），再以海綿或報紙吸乾水分，並將吸乾水分的版畫
紙，放在塑膠布中裹好保溼（圖3-33）。

3-32
大型水槽可以浸泡紙張。

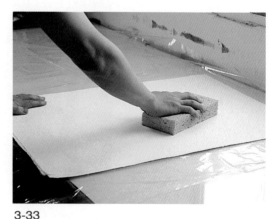

3-33
以海綿或報紙吸乾水分，用塑膠布裹好保溼。

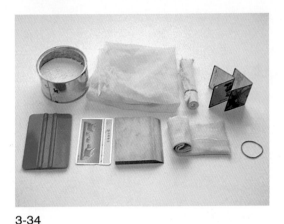

3-34
各式刮片、布團、滑石粉、冷紗布、用過的
電話卡、公車卡摺成紙夾。

2.印刷中的小道具（圖3-34）：

塑膠或橡皮的刮片可以有效的將油墨刮在版上，使用過的電話卡也是不錯的刮版材料，另外也可以用布團來上墨；將棉質的抹布剪成條狀，捲成團以橡皮圈固定，即成上墨的布團。冷紗布（胚布）則是拭墨的用途，滑石粉則可以吸收手上的油脂，用於手拭版的過程，使印出的作品調子更柔和。另外以電話卡或公車卡摺成紙夾，避免沾墨的手髒污印紙和毛氈。

3.油墨的準備：

凹版塗底色的油墨，需有易塗底、易擦拭、不過於黏著的好處；<u>法國</u>Charbonnel的凹版墨是最好的選擇，或用平版墨及凸版油墨來代替，並加入些鎂粉和凡士林，以熟亞麻仁油調拌，若要利用滾筒著色，則使用平版墨即可。

4.版畫壓印機的準備（圖3-35）：

版畫壓印機的壓力、毛氈的狀態和印刷的張數、紙張種類，都有相當的關係，最重要的是調整前後左右壓力的

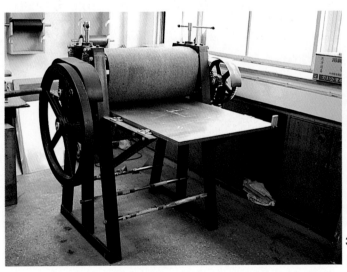

3-35
凹版壓印機。

平均；這可以在要印的銅版上，覆蓋上2、3張白報紙，再覆上毛氈，滾輾壓力其上，後檢視白報紙面，如果有摺皺或破洞，就表示壓力分佈不均，得調整至適當狀態為止。毛氈如果使用過久，則溼紙的紙膠會滲到毛氈裡，變成不具彈性的硬塊，可以用中性的柔軟精浸泡清洗再陰乾，可以恢復彈性。在版畫壓印機的鐵床上，可以放置一張透明壓克力板，板下置一張白報紙，標出印紙的大小，和印版的形狀位置，只需要依記號對位紙張和印版，如此每一張作品，皆可印在相同且正確的位置。這在多版套色印刷也十分有效。

印刷步驟

1.利用燈泡的溫度烤熱檯面，如此有助於油墨擦入版中凹槽的部分，以布團來上墨（圖3-36）。

2.再將冷紗布揉成團拭墨，一方面將墨推入溝縫中，一方面將多餘的面沾除（圖3-37）。

3.再以紙張拭墨，而紙張的厚薄可以決定油墨被保留的程度，較薄的拭紙如電話簿紙，會將版擦得較乾淨，較厚的紙張如影印紙，則會保留較多的墨色，可視版的狀況而使用。在此選用較適中的報表紙來拭版。將拭紙裁成16

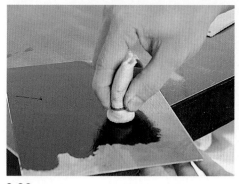

3-36
以布團上墨。

3-37
以揉成的冷紗布團拭墨。

3-38

以紙張拭版（盡量以手掌部分）。

3-39

以抹布將版的四周斜邊積墨拭淨。

開大小，用手掌壓其上，輕輕擦拭整版的表面，拭紙盡量保持平整，勿折疊或揉成團，以免將凹處的油墨也沾出來，盡量以手掌部分拭版，避免手指的沾壓，拭淨過多的油墨（圖3-38）。

4.以抹布將版的四周斜邊積墨拭淨，正式定版印刷前，需將斜邊銼成45度傾斜鈍端，以免手指拭邊時割傷或壓印時輾破紙張、毛氈，甚至刮傷著色用的滾筒。也可以再用磨刀加以磨光，使四周亮滑不沾油墨（圖3-39）。

5.放置版於印床的定位，以紙夾夾紙張、毛氈，即可對位印刷（圖3-40）。

6.印出作品。這是第一階段試印，尚未作細點腐蝕，可以看出有各種不同肌理，樹葉、布紋、指紋、蠟筆、線條等，也有膠帶留在版上所形成的肌理（圖3-41）。

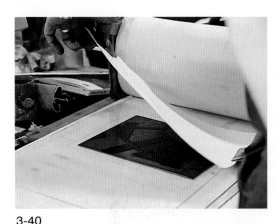

3-40

避免髒污毛氈、印紙，使用紙夾，對版位，印刷。

3-41

第一階段試印。

7.第二階段試印。加入細點腐蝕，可以看出細點的調子由於腐蝕的時間不同，而有深淺的變化，並將部分的膠帶揭去，得到全白不受腐蝕的部分（圖3-42）。和銅版做實際的對照（圖3-43）。

凹版畫的製作，通常需要不斷的試印、修版，才能印出心中理想的意象，而如同凸版和平版一樣，所印出的作品和原版是相反的，就像鏡中反射的圖像。為方便修版，將剛印出的試印作品，圖面朝上放置在版畫壓印機上，再放置一張印刷的紙張，施加壓力以版畫壓印機滾輾，則未乾的油墨會轉印到另一張印紙上，油墨量會較第一張試印原作少，然主要圖形、線條皆可顯現，如此方便與原版相對比照，以用於修版時的參考，稱為反向試印（Counter Proof）。

8.重覆前述的製版步驟，反覆重疊、交錯，可以得到豐富的變化，如圖為最後階段試印（圖3-44），找找看，和第一階段試印比較，多了哪些變化？是哪些肌理交錯出來的？

3-42
第二階段試印：加入細點腐蝕。

3-43
與銅版做比較。

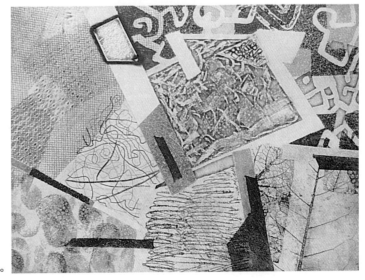

3-44
最後階段試印。

在製版的過程中，金屬版面由原本的光滑不著底墨的狀態，到愈來愈豐富的肌理調子堆疊，基本上是一種加法的運用，那堆疊過了頭怎麼辦？一把刮磨刀就是減法，使用刮刀（Scraper）可以將版上過多的肌理刮除，也留下刮刀的筆觸，增加不同的趣味（圖3-45）。磨刀（Burnisher）的使用，沾機械油，更可以將粗糙的版面，磨光擦亮，成為不沾墨的部分（圖3-46）。

3-45
刮刀使用。

3-46
磨刀使用。

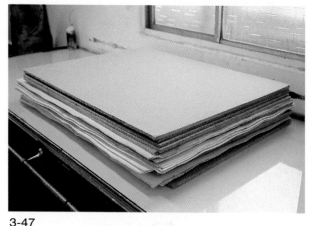

3-47
以吸水紙和蔗板壓平乾燥印好的作品。

作品乾燥

由於印製凹版畫的紙張必須先溼潤再印刷，因此印好後的作品如果放在一般的作品晾乾架，則作品容易起皺。較理想的方式是將作品夾在吸水紙中，再以蔗板平壓，使水分慢慢乾燥（圖 3-47）。國內有杯墊紙可以代用為吸水紙，也有版畫家將剛印出的版畫作品四周以裱畫的紙膠帶，平貼作品於木板上，乾

燥後拿起。如此所得的版畫非常平整，而如同水彩畫的裱背。值得注意的是，有些油墨乾燥的速度較慢，並非紙乾就代表油墨乾透，因此不要隨便以手觸摸、摩擦。

印刷結束後，除了將油墨、印檯收拾清理外，也需記得將版畫壓印機的壓力放鬆，並抽出毛氈，以免損及毛氈的彈性。

糖水腐蝕法　　　　　　　　　　示範：潘永瑢

以筆沾防腐蝕液在版上描繪，腐蝕後筆繪的部分是被保留的，有如圖畫反白的效果，被腐蝕的部分是筆觸未到之處。但如果想要保留筆觸的韻味，就得藉助糖水腐蝕法。這種技法起於十八世紀末，適合併用松香粉的細點腐蝕法製作版畫，可以保存描繪中筆觸的韻味，如水彩渲染的效果。利用糖水和阿拉伯膠混合加熱溶解後的混合液，以筆沾混合液描繪於版上，再覆蓋上液體的防腐蝕液，待乾後置於熱水中，則描繪的膠液因溶於水，沖破防腐蝕液的薄層，可見描繪的筆觸裸露出金屬版面的表層。

糖和膠的混合液，可在空罐內放入水、砂糖和阿拉伯膠，一邊加熱，一邊攪拌，到呈黏著性液體即可。此混合液是透明的，可以加入墨汁方便辨明描繪的圖紋。此混合液亦可以用煉乳加墨汁代替。

糖水腐蝕法所需的材料有：

銅版、煉乳、墨汁、硬質防腐蝕液、去漬磨光工具（砂紙、滑石粉、鋼絲綿），及其他凹版印刷材料（圖3-48）。

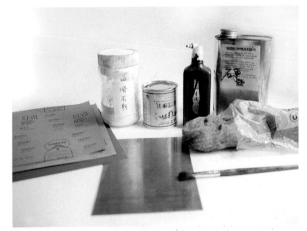

3-48
銅版、煉乳、墨汁、防腐蝕液、去漬磨光工具、砂紙、滑石粉、鋼絲綿。

3-49
磨光版面去油漬污跡。

3-50
煉乳加上墨汁,以筆沾之描繪。

以下為糖水腐蝕法之製版步驟:

1.版的準備工作:

銼邊,以膠帶封住版的背面,一如凹版製版的必要步驟;開始版面的清滌工作,用砂紙、鋼絲綿將油漬去除,以酒精或苯精拭淨版面後,撲上滑石粉或爽身粉,再以布抹淨。此舉有助於煉乳膠的附著(圖3-49)。

2.煉乳加上墨汁,以筆沾之描繪,也可以滴流潑灑(圖3-50)。

3.待乾後(可以冷風吹乾,切忌用火烤乾,否則糖膠會焦著在版上,無法剝離),全版覆蓋上薄的防腐蝕液(圖3-51)。

4.防腐蝕液乾後,準備熱水,將版浸入其中,則描繪的圖形溶於水,而形成裸露金屬版面的開放區域,如果沾黏過牢,用筆輕掃即可(圖3-52)。

5.進行細點腐蝕,撲撒松脂粉,再火烤固定,在粉末呈透明狀時就移開火苗(圖3-

3-51
冷風吹乾後,全版覆蓋上薄的防腐蝕液。

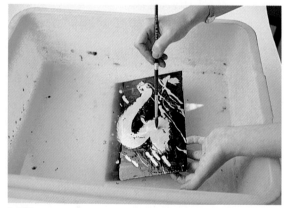

3-52
防腐蝕液乾後,將版浸泡在熱水中,描繪的圖形則裸露成開放區域,如果沾黏過牢則以筆輕掃。

53）。並參考前細點腐蝕法部分。

6.將版浸泡在酸液中進行腐蝕（圖3-54）。

7.可以用棉棒沾強酸，進行局部腐蝕，腐蝕愈久，顏色愈深。由於強酸危險性高，宜在通風良好處進行腐蝕，並注意安全；橡皮手套、口罩是必要的裝備（圖3-55）。

8.腐蝕製版完成，以清水沖淨酸液，用煤油洗去防腐蝕液，松脂粉以酒精去除，之後可依凹版印刷步驟，印出作品（圖3-56）。

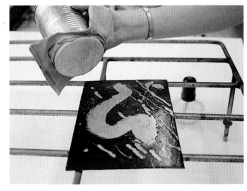

3-53
撒松脂粉，再火烤固定。

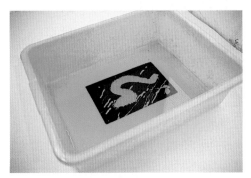

3-54
腐蝕。

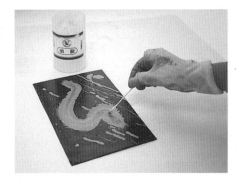

3-55
局部以棉棒沾強酸腐蝕。

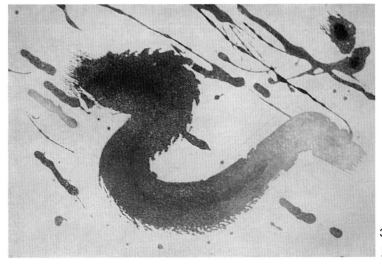

3-56
印出作品。

照相腐蝕法

　　將一般凹凸照相製版印刷公司的製作過程應用在版畫創作上，首先將自己需要的形象，藉著照相軟片放大成有濃淡的網點分佈，另一方法則直接以不透明的墨汁描畫在透明薄壓克力版或透明膠片上，以為黑圖❷（陽片）。利用金屬版面上塗有一層感光劑的薄膜，將黑圖置於其上，曝光、顯影、染色及沖水。待形象出現時加以烤熱，使感光薄膜固定於金屬版上。由於感光後的形象具有耐酸性，再依一般腐蝕法製出凹版畫。可以在浸酸之前利用細點腐蝕法，產生濃淡變化，而製作出與商用照相製版截然不同的獨特版畫作品。市面上也有售塗好感光劑的金屬版，畫稿則利用放大的照相底片及剪貼併用最為常見，整個操作步驟的時間控制，得依各公司出品之感光劑、藥品的敏感度，及曝光源的強度而定。又照相製版最好在暗房裡進行，切忌在強烈燈光下操作。

　　由於照相腐蝕法所產生的圖像具現代感，易和日常生活所接觸的圖像產生共鳴，藝術家們喜用以表達社會的紊亂，以為譏諷人類，並喚起人性的覺醒。有關照相製版，以後在平版和孔版製作中有更詳細的介紹。

❷「黑圖」是指在感光製版時使用的底片，圖像或文字在透明片上形成透光和不透光的圖形，依需要可分為陽片和陰片，現在一般通稱為「底片」。

直接法

　　直接法是不經過酸液的腐蝕，直接用不同的工具在版上作出痕跡。和凹版印刷的原理一樣，愈深愈粗糙，所保留的底墨愈多。依照使用工具不同，大致可區分為直刻法、雕凹線法、刮磨法（美柔汀法）。

材料工具介紹（圖3-57）

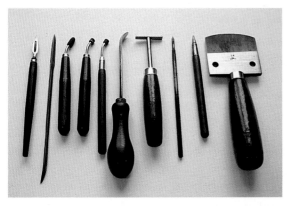

3-57
凹版工具組：（由左至右）小型刮刀、刮磨兩用刀、3種不同滾點刀、半調子排線刀、鐵筆（直刻法）、鑽石頭直刻刀、搖點刀。

　　在直接法中，使用各種不同的刀具，直接在版上描繪，在前面的間接法裡，則介紹了刮刀、磨刀，一些基本的凹版工具，用於去除多餘的筆觸肌理，是一種減法的工具，其他如馬刺滾輪狀的滾點刀（Roulette），可以在版面上留下帶狀的點狀肌理，如磨尖的鋼釘，或五金行購得的鐵筆，是很不錯的直刻工具，也可以買到有鑽石頭的專用直刻刀，可作出流暢的線條。搖點刀（Rocker）是刮磨法不可缺少的工具，在刀面上有細密的排線，可以在版面上留下一排排細密的傷痕小點。

　　推刀（Burin）是在金屬版上雕出線條溝槽的工具，稱為雕凹線法，這是一種古老的凹版技術，歐洲中世紀的金

工將這種技術運用在金屬版的裝飾紋樣上，而版畫家利用此種技法在版畫上，而成為創作出繪畫空間的手段，產生了點、線、交叉線的組合，構成調子、陰影、質感等都具備的繪畫氣氛。有各式口徑的推刀、菱形刀、排線刀等，增加線條的變化（圖 3-58）。

3-58
各式推刀、排線刀。

工具使用、製版與印刷示範　　　　　示範：李延祥

1.推刀示範：

推刀的原理是利用鋼質刀身的銳利端點，在金屬版上雕凹出溝槽（圖 3-59）。剔出的金屬捲屑，則以刮刀將其剔除（圖 3-60）。將底墨填入溝槽中，拭淨餘墨，覆紙印刷，即得到此一推刀線條。

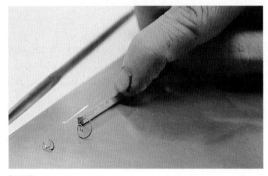

3-59
推刀推出捲狀的金屬屑。

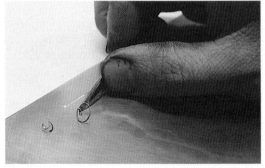

3-60
以刮刀將金屬屑剔除。

2.直刻刀示範：

直刻法是銅版畫裡面最單純、簡便的技法，直接在金屬版面以尖銳的針、鐵筆等刻畫出線條、痕跡，然後將油墨塗在這痕跡裡，拭淨餘墨，覆紙印刷，即可獲得一幅凹版畫作品。持直刻刀的方式如握筆一般，以筆尖在版上描畫（圖 3-61）。不同的刀具，可以感受在金屬版上不同的流暢度，而有不同速度感的線條（圖 3-62）。直刻法和雕凹線法不同，後者是在金屬版上剷出一條V字形溝槽，直刻法則是刀具直接施力於金屬版上，當版面受力，會在線條溝槽的兩側推擠出金屬殘屑，而在印刷時線條旁的粗糙孔緣會積墨，使線條成墨暈狀，是直刻法的特殊趣味。又因印刷壓力，上述的金屬殘屑會漸漸被壓扁或消失，如果要大量印刷，得將製版完成的版加以電鍍，以增加耐印的強度。如果不願意產生這種暈墨的效果，只需以刮刀將其剔除，以磨刀沾機械油研磨，如此就成為單純墨線而沒有滲墨的效果。有許多的刀具都可以直刻法操作，如篆刻刀、牙科的電動鑽子，都可以作出不同的點、線。除了在金屬版材上，在厚紙版、壓克力版上，直刻法都可以做不錯的嘗試。

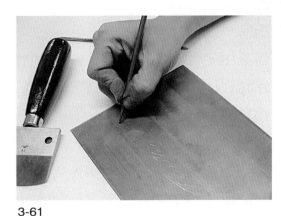

3-61
直刻法：用五金工人畫線用的鐵筆。

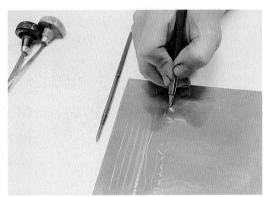

3-62
以鑽石頭的直刻刀刻畫。

3.滾點刀示範：

滾點刀前頭的滾輪，有各種不同刺狀的點或鋸線，當以滾點刀在版上摩擦，就有不同的點或線的傷痕留在版面上（圖3-63）。這些墨點可以增加畫面調子的變化，通常和刮磨法，或其他技法併用，為一種輔助性的工具（圖3-64）。

3-63
滾點刀使用。

3-64
各式不同滾點刀，依點的疏密可以做出不同的效果。

3-65
搖點刀的持刀姿勢。

4.搖點刀示範：

搖點刀是刮磨法的必備工具，刮磨法的法文為Manière Noire：黑色的手法。在製作凹版時，通常愈腐蝕，愈重疊，愈刻畫，版面是由平滑而漸粗糙，墨色也愈加愈重，好比在一張白紙上畫素描；而刮磨法則是相反的技術，好比在黑紙上用白粉筆作畫。利用搖點刀刀面上細密的排線，在整個版面上如搖椅般左右地搖晃，且慢慢移動，使版面不留間隙的產生無數傷痕小點（圖3-65）。持刀的方式如圖，刀具有

排線的刀面，與版面形成小於90度的角
度，左右搖晃。

　　滾傷後的版面，經油墨印刷，就在畫
面上呈現黑絨的效果，此時再以刮刀、磨
刀處理出意象，利用不同層次的明暗調
子，營造出畫面的氣氛。愈是磨光的表
面，愈不沾墨，會印出愈亮的部分（圖 3-
66）。在刮磨形象時如果太過光亮而出現
太白的色調，只需用滾點刀修改，即可重
新得到深的墨色。以搖點刀處理畫面時，
務必使版面不留間隙的佈滿細點傷痕；以
米字形的方向，水平、垂直、對角斜線，
甚至更小角度的斜方向，搖遍版面，當搖
好的版面置於光線下，版面呈絨布般質感
而不見金屬反光點，如此才能處理出層次
豐富的墨色。

　　5.印出作品（圖 3-67）。由上而下，依
次為推刀線條、排線刀線條、直刻刀線
條、各式滾點刀，及由刮磨法處理出的漸
層色階。

　　刮磨法除了以手搖式的搖點刀
處理版面外，亦可以機器搖版代勞
（圖 3-68）。在有坡度的平檯上，以馬
達驅動搖桿，搖桿一端連接搖點刀
和金屬加重器，則搖點刀左右搖
晃，並順著坡度，向版的下坡方向
緩緩前進，如此可以得到一排佈滿
傷痕小點的版面，平行移動版面，

3-66
利用刮磨刀在搖好的版面上，作出漸層的調
子，反光愈強愈不沾墨。

3-67
印出作品對照。

3-68
以機器搖版。

重覆操作步驟，則在版上就有一排排的搖點出現。反覆操作不同方向，就可以得到細密不留間隙的細點版面。

刮磨法的製作宜先有描繪明暗調子的精密草圖，搖好的版面呈不發亮的絨布般質感，可以利用複寫紙將草圖的輪廓先描在版面上（注意圖像的反轉），即可利用刮磨刀依草圖的明暗，藉著版面上的反光處理圖像，刮磨愈亮處愈不著墨，而原先佈滿搖點刀痕的版面，則可得到曜黑的調子，若有處理過亮的局部，可用小型的搖點刀或滾點刀將欲修改的部分，滾成不發亮的狀態後，再修改調整（圖3-69）。

印刷時切忌以刮片上墨，宜用布團沾墨塗底，並以不同的冷紗布團輕拭版面，一用於將底墨均勻的推入凹縫中，一用於擦拭表面餘墨與調子，如此才可產生刮磨法特殊柔美而濃淡變化微妙調子的作品（圖3-70）。

3-69

黃坤伯，青蛙，1997年，原版。

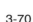

3-70

黃坤伯，青蛙，1997年，9.5×11.5cm，凹版刮磨法。作者描繪像靜物般排列在桌面上紙摺的青蛙，桌面上的鏡子反射出紙青蛙的影像，而栩栩如生的紙摺青蛙像是被鏡中的反影所迷惑，作者由紙青蛙的排列，賦予極生動的擬人化表情，藉由鏡子的反光和透視，營造出神祕夢幻的氣氛。

除了上述搖點刀外，也可利用細點腐蝕法，使版面產生黑調，然後再慢慢在這黑灰調版面施行修改，刮出白和光亮的部分來。此法效果，雖然沒有搖點刀處理來得曜黑柔美，但在作畫時，也可以配合使用。

雕凹線法的製版與印刷示範　　　　示範：郭文祥

在中世紀歐洲的金工已使用這種古老的技術，以推刀工具在金屬版上刻畫紋飾。在當時推刀的刀身與握柄是呈水平的。當需要雕刻曲線，則轉動墊在皮製墊枕上的銅版，就可以刻畫出流暢的曲線。通常先以鐵筆直刻出大概的輪廓線，再用推刀慢慢雕深，並利用各式刀具、大小推刀、排線刀，交叉重疊出濃淡調子。近代將推刀的握柄向上抬，更方便線條的自由流暢。二十世紀初英人海特和他所創立的十七版畫工作室，重新注重這種推刀表現技法，以其對線條的執著和熱愛，將想像力及經驗，藉著推刀的刻畫，一點一滴表現在金屬版上，將推刀的線條從畫面陰影、質感的附屬性中解放出來，表現線條的音樂性、節奏感，及獨特的流動性，為現代版畫中雕凹線法的表現性，開創新的天地。

「工欲善其事，必先利其器。」推刀的線條形成，端賴其尖銳的角鋼條端點，在銅版上「鏟」出一條溝槽。而線條的順暢與否，即視此端點的銳利度。磨刀時在油砥石上加些煤油或機械油，手持刀身使刀口與磨刀石面成45度密接，作圓形運轉。磨刀時施力要平均，由手臂帶動運轉，手腕保持固定不動（圖3-71）。磨好的推刀，可以尖端輕觸指甲面，如果感覺刀

3-71
磨推刀姿勢。

3-72
持推刀姿勢。

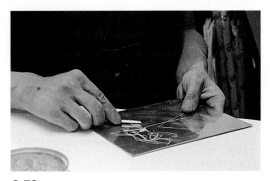

3-73
推刀使用的姿勢。

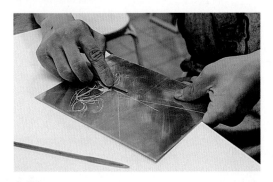

3-74
推曲線時姿勢不變，轉動版子。

口端點可以輕易的頓在指甲面上，即表示推刀已經十分銳利。

　　握刀時，將握柄頂住手心窩，食指接觸刀身前端，為引導方向的作用，並避免施過多的壓力在刀口，以防端點吃版過深，阻礙推刀的前進（圖3-72）。工作時坐姿保持身體面向推刀前進的方向，利用手肘手腕的推力，前進推刀（圖3-73）。在刀口尖端叼入銅版中，前進推刀，即可見成捲狀的銅屑被鏟起，形成一條溝槽，使用刮刀將銅屑鏟除，即可得到一條推刀線條。如果要推一條曲線，則左手旋轉銅版，盡量避免轉動推刀，以免損傷刀口尖端，可要再重新磨刀了（圖3-74）。

　　由於銅版的反光強，不易辨識所刻畫的線條，用滑石粉抹過版面，則線條凹槽填入粉末呈白色，可以清楚看見線條佈局（圖3-75）。

　　在印刷上墨前則需將粉末拭淨。另外局部輔以滾點刀，在版面上增加更多的變化（圖3-76）。

　　印刷時，和前述的凹版印刷一樣，可使用布團或橡皮刮片刮塗底墨，並以兩團冷紗布，一用來將底墨推勻，一用來擦拭版表面細微的調子（圖3-77）。

　　在手掌上沾少許的滑石粉，雙手摩擦後拍去多餘的粉末，以隔離手上的油漬和汗水，以版為中心向外將手掌輕拭過版面，清除多餘的墨跡和殘留的拭痕，並可以得到更

柔軟的調子。此為手拭的程序（Hand Wipe）（圖 3-78）。

　　將拭好的版就印床的定位，覆上溼潤的印紙印刷，壓
印後即可得到作品（圖 3-79）。

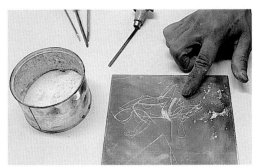

3-75
以滑石粉塗抹版面得到白色線條。

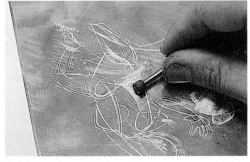

3-76
局部輔以滾點刀處理，豐富變化。

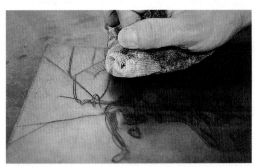

3-77
以較乾淨的冷紗布擦出細微的調子。

3-78
手拭的程序。

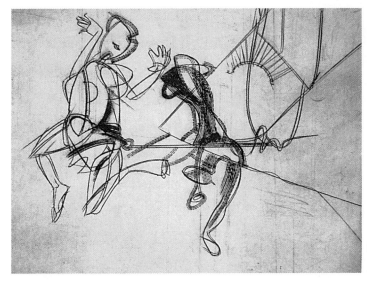

3-79
印出作品。

壓克力版畫的製版與印刷

　　除了前面所提的金屬凹版畫外，也可以用壓克力版來製作凹版。壓克力版比金屬版材有著較容易鐫刻，且價錢也較為便宜的優點。缺點是在拭版時容易產生靜電，沾染灰塵布絮。但是在表現上較大的缺憾是無法以間接法腐蝕，處理出像金屬版豐富的肌理和調子，一般只能以直接法操作，尤其是直刻刀的運用最適合壓克力版畫製作，其質地較軟，能展現更自由的線條，如鋼筆畫一樣。

工具材料（圖3-80）

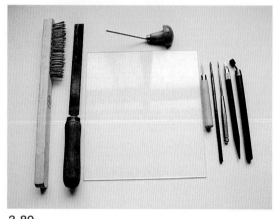

3-80
壓克力版畫工具材料。

　　使用的工具除了同金屬凹版的直刻工具外，磨尖的鋼釘或鋼針，還有裁縫用的鑽子都可以在版上留下自由的線條，另外筆刀也是很方便的工具。其他如滾點刀，可以在壓克力版上擦刮出傷痕，甚至如鋼刷，也可以在版上留下效果不錯的痕跡，至於推刀，極易在壓克力版上操作，可以得到極深的線條，但由於壓印時版材受力，易將墨推擠出溝槽外，因此不宜雕太深的線條。其他一如凹版金屬版製作，印刷前紙張也需先溼潤。

製版步驟

　　1. 如同金屬凹版，先將版的邊緣以銼刀銼出斜邊，以方便印刷。

2.可以將等大於版面的素描底稿，或影印圖像，或照片置於壓克力版下，再以鋼針、直刻刀等工具磨刻，利用下刀的輕重，線條交織的疏密，如同鋼筆畫、原子筆一般，作出一張以線條為主的作品。輔以鋼刷，或滾點刀處理出效果。

印刷步驟

如同金屬凹版印刷操作注意事項，將油墨以布團或刮片推入凹槽內，再以冷紗布或紙張拭版，以抹布沾煤油擦拭版的周邊，即可上機覆紙壓印，印出壓克力凹版作品。若有描繪不足的地方，再以直刻鋼針加筆描繪即可。

壓克力版畫作品欣賞（圖3-81～3-84）

3-81

林耀堂，美學的話題，1996年，19.5×29.5cm，凹版壓克力版直刻。這是作者在任教的學校裡，課間看到學生三五成群的討論，有感而作的作品。從四周散置的石膏像、速寫簿，點出了主題「美學的話題」。

3-82

袁炎雲，小淘氣，15×21cm，凹版壓克力版直刻。作者藉著單純的線條，刻畫出生動的畫面。

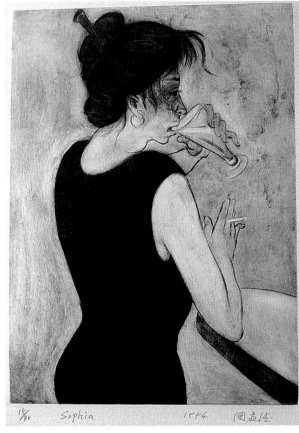

3-83

周孟德，Sophia，1994年，38×28.5cm，凹版壓克力版直刻。作品描繪在Pub裡獨自暢飲的時髦女孩，黑絨色的身影曲線，臉部酒醺後的表情，煙霧瀰漫的四周，表現了現代人在工作後鬆弛壓力的另一面貌。

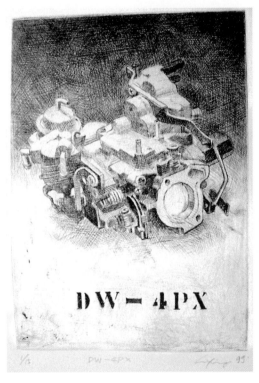

3-84

李延祥，DW－4PX，1999年，23.5×17cm，凹版壓克力版直刻。作者將一個汽車機具的零件，做靜物般的描寫，以鋼筆排線的疏密輕重，刻畫機具光影變化及質感、量感，如硬筆（原子筆、鋼筆、沾水筆等）素描一般，下方的英文字母以字規輔助刻出，並以砂紙和甲苯腐蝕處理畫面下方背景，做出虛實對照。

彩色凹版畫與一版多色印刷

　　早期的凹版畫多為單色，到了十八世紀，英國的彩色版畫是在版上用小布團分別於各部分塗上所需的色彩，一次印刷即可得到多色的效果，有些英國版畫則是先印上單色，再以手繪水彩完成。而同時期的法國也發展出多版套印的技術，其顏色分別以4塊等大的版，依黃、紅、藍、黑的順序印出。依照圖稿在同等大小的主副版上分別製版，著色上印時除了主版外的副版都得用銼刀將四邊銼小一點，然後分別塗上油墨，並在版畫壓印機的平檯上預先標出紙張和版的對位記號，此法不可忽略的乃是版畫紙要大，而將一端壓在版畫壓印機的滾筒和毛氈下，在壓印各副版時始終保持紙張在固定位置，每印完一副版，就可翻開版畫紙，將版取去，而紙張的一端仍壓在滾筒下，最後把主版放在同一位置，輕輕拉緊版畫紙壓印，就可以得到一張彩色版畫。主版不但顏色要黑或濃些的顏色，又要比副版稍微大一點點，那麼所印出的作品，除非留意觀察，很難看出套印的痕跡。

　　另外版面上如果是有計畫地產生階梯式凹凸不平面，可以利用一版多色印刷。

　　一版多色印刷技術是在20、30年代，由英國人海特和他在巴黎所創立的十七版畫工作室所研發出來的技術。主要是利用油墨中含亞麻仁油的量差，造成油墨間黏稠度的不同，相互沾附的原理所發展出來的，配合深度腐蝕造成版面的落差，和軟硬質地不同的滾筒，甚至配合鏤空的模版，可以變化出豐富的色彩，而無需以多版套色法製作彩色版畫。

油墨中所加入的亞麻仁油較少，則油墨較為稠重，反之油墨中若加入大量亞麻仁油，則沾附力也較小，以滾筒先後滾輾兩個含油量不同的色墨到版面上，即可以達到不混色或混色的效果，視輾色的先後順序而定。

現在來做一個實驗：先用報紙切出一個鏤空的造形。

1.準備兩個滾筒，在藍色油墨中，加入較多的亞麻仁油，用調墨刀均勻混和，使成油滴狀，滾輾於滾筒上（圖3-85）。

2.在黃色油墨中，調入較少的亞麻仁油，使成稠狀（圖3-86）。

3.先將稀油墨藍色滾筒，透過鏤空的報紙模版，輾色過壓克力版上，揭去模版後，再將稠的黃色滾筒滾輾重疊其上，藍、黃色並不相混（圖3-87）。

4.將黃色滾筒稍加擦拭（因為先前的步驟中，黃色油墨的沾附力大於藍色油墨，而將藍墨抓附在滾筒上，造成混色於滾筒上而不在壓克力版上），以相反的程序操作，先以黃色稠的油墨滾輾在壓克力版上（圖3-88）。

5.再以鏤空的報紙覆蓋其上，滾輾藍色較稀的油墨於其上（圖3-89）。

6.移開報紙，可看見藍色油墨沾附在黃色油墨上，形成黃藍混色，比較左方先前的操作，明顯的在鏤空的造形中，有不同的變化（圖3-90）。

3-85

準備藍色油墨，調入較多亞麻仁油，成油滴狀。

3-86

準備黃色油墨，調入較少亞麻仁油，成稠狀。

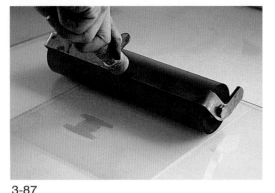

3-87

用報紙切出鏤空形狀，先過稀的藍色油墨，再過稠的黃色油墨。

　　有計畫的在銅版上作不同的深度蝕刻（圖 3-91）。配合
工作的動線，配置所需的滾筒（圖 3-92），圖中為軟、硬質
地不同的滾筒，滾墨檯安置懸掛滾筒的掛鉤更方便印刷的
操作，和滾筒置放取用。小滾筒用於間接滾輾油墨於硬質
滾筒上。

3-88

相反程序：先以黃色稠的油墨滾輾至版上。

3-89

再以鏤空形版覆蓋過藍色稀油墨。

3-90

比較兩者：左方黃藍顏色不相混，右方鏤空
形狀出現黃藍混色。

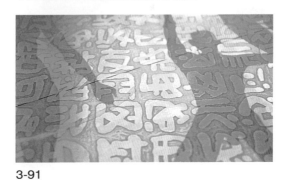

3-91

銅版深度腐蝕。

3-92

工作室滾筒配置。

一版多色印刷步驟

示範：李延祥

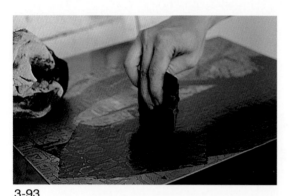

3-93
刮紫紅色底墨。

1.如一般凹版印刷，以塑膠刮片上底墨，圖中使用為紫紅色（圖3-93）。

2.以冷紗布和紙張拭版（圖3-94）。

3.以小滾筒間接滾輾稀的綠色油墨於硬質滾筒上（圖3-95）。

4.由於滾筒的質地較硬，所以綠色油墨覆蓋於版面平凸處（圖3-96）。

5.在平檯上將較稠的橙色油墨平均滾輾於軟質滾筒上（圖3-97）。

3-94
拭版。

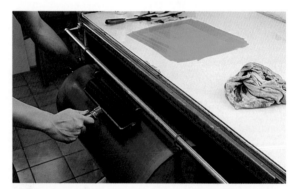

3-95
以小滾筒間接滾輾稀的綠色油墨於硬質滾筒上。

3-96
綠色油墨覆蓋於版面平凸處。

3-97
滾輾較稠的橙色油墨於軟質滾筒上。

6.軟質滾筒的橙色油墨可以覆蓋整個版面，包括較凹陷的部分，但由於滾筒上的橙墨較稠，而將版上較稀的綠色油墨沾附於滾筒上，在銅版上並未造成綠色、橙色相混的結果，反而是各自著墨在不同落差的版面上（圖3-98）。

7.印出作品（圖3-99）。

8.將硬、軟質滾筒以相反程序滾輾在版面上，則可以得到混色效果；先重覆前步驟1、2，拭過底墨後，再以較濃稠的橙墨軟質滾筒滾覆版面，則橙墨覆

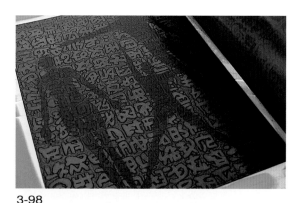

3-98
橙色油墨著色於版中較凹陷的部分，綠色、橙色由於油墨濃稠度不同而不會混色。

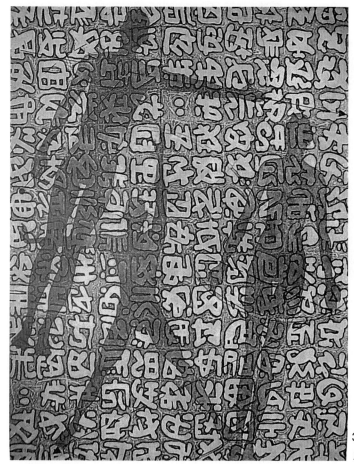

3-99
印出作品。

蓋全版（圖 3-100）。

9.再滾輾較稀的綠墨硬質滾筒，則綠色、橙色於硬質滾筒所接觸的平凸版面處混色（圖 3-101），比較印出作品（圖 3-102、3-103，p.109），可看出二者所呈現不同的色彩效果。

3-100

相反程序：拭過底墨後，先過橙色軟質滾筒，則橙墨覆蓋全版。

3-101

後過硬質綠色油墨，橙色和綠色相混。

3-102

混色局部。

另外如先前的實驗，利用孔版原理，在描圖紙上裁切鏤空出模版，以不同含油度的油墨先後滾輾，變化出豐富的色彩（如圖3-104，p.109）。一版多色的印刷法，可以說是結合了凹、凸、孔版的印刷原理，大大的豐富了版畫在現代藝術表現的可能性，由於少了對版套色的不便，也提升了藝術家在創作版畫時的自由度。

一版多色印刷作品欣賞（圖 3-103～3-108）

3-103

李延祥，天地人，1997年，45×94cm，凹版蝕刻、一版多色印刷。這是預先在版上作出凹凸層次的腐蝕，配合軟、硬質滾筒施印的一版多色作品，以3個版連併印出。

3-104

郭文祥，溺，1995年，20×20cm，凹版推刀、蝕刻、一版多色印刷。有別於前一張作品以深度腐蝕製版配合軟、硬質滾筒施印，此作是以推刀線刻和較淺淡的腐蝕布紋織物肌理製版，配合裁切的模版滾印一版多色。

3-105

索尼耶，鑽石，23.5×31.5cm，凹版推刀、蝕刻、一版多色印刷。大膽的配色和明快的畫面分割，如鑽石般光影的折射，點出主題。

在1988年海特過逝後，由其生前的助手繼承工作室，為了紀念海特的創作精神，將十七版畫工作室更名為「對位法版畫工作室」（Atelier Contrepoint）繼續推動版畫。現在的主持人為阿根廷籍的索尼耶（H. Saunier, 1936～）和祕魯籍的瓦拉多雷斯（Juan Valladares, 1942～）。在巴黎，仍有來自世界各地的藝術家在此研習凹版畫，儘管背景各異，有畫家、雕塑家、陶藝家、服裝設計師……但都對版畫創作有深厚的執著。

3-106

瓦拉多雷斯，三元素，1984年，49.5×40cm，凹版蝕刻、一版多色印刷。作者分別以鳥、魚、獸，代表自然中空氣、水和土地三元素，祕魯籍的瓦拉多雷斯擅以繪畫性的方式詮釋融合印第安人傳說的畫面。

3-107

朵奧（Gerard Drouot），飛
行，1995年，44×32cm，凹
版蝕刻、一版多色印刷、裱
貼。法籍寮國裔的朵奧，畫作
始終維持藍、白、黑三個色
調，對出生於東南亞的畫家而
言，或許這正是天空、雲、水
的象徵。

3-108

張芝熙，孕育，1995年，30×
23.5cm，凹版蝕刻、一版多色
印刷。對生命初始的探索，是
韓國畫家張芝熙一向感興趣的
題材，作品中以不同質感的線
條在畫面中構築，有浮凸有深
凹，再施以一版多色印刷。

石膏印刷

石膏由於本身有均勻豐富的孔隙，會產生毛細作用以吸附油墨，所以在沒有凹版壓印機的情形下，可以利用石膏印刷出精美的凹版作品，現在用先前製作好的凹版，來試試石膏印刷所呈現的成果。

3-109
石膏印刷材料。

材料介紹（圖 3-109）

石膏粉、木框（需大於所要印刷的金屬版，一如紙張大於凹版，留下空白邊緣，木框以可以拆卸螺絲固定尤佳）、壓克力板、容器、水、製作完成的金屬版、油墨等印刷工具。

印刷步驟 示範：郭文祥

1. 如同一般凹版印刷，將底墨填入凹版的溝槽中，以塑膠刮片先將油墨覆蓋在版上。

2. 將凹版表面的墨拭淨，由於示範版為雕凹線版，以冷紗布拭版能得較細膩的調子（圖 3-110）。

3-110
上墨拭版。

3. 將組合好的木框置於壓克力板上，板下做好對位的記號，用印在紙上的作品協助對位，再將拭好的凹版放入木框中（圖3-111）。

4. 在容器內先加水，再將石膏粉徐徐倒入容器內，並緩緩攪拌，使石膏液均勻沒有氣泡，約如優酪乳般的膏狀，再將石膏液倒入框中，注意石膏的厚度，使其均勻平整（圖3-112）。

5. 待石膏發熱凝固後，利用壓克力板的彈性，可以順利的剝離石膏與壓克力板，反轉後小心地用美工刀將金屬版剔出（圖3-113）。

6. 最後修整工作，以美工刀修整周邊，沾附在木框上的石膏可以用溼抹布擦拭乾淨（圖3-114）。

3-111
對位。

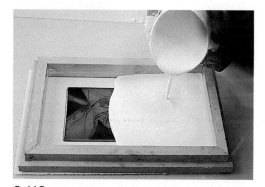

3-112
注入石膏液。

3-113
取版。

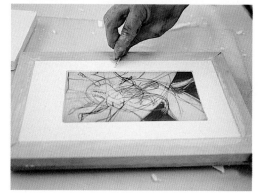

3-114
整修。

7. 完成作品。也可以拆除木框架，單獨呈現石膏材質，如此在石膏液凝固以前，以粗鐵絲拗成 ⌐ 或 ∧，嵌入石膏中，方便懸掛（圖3-115）。

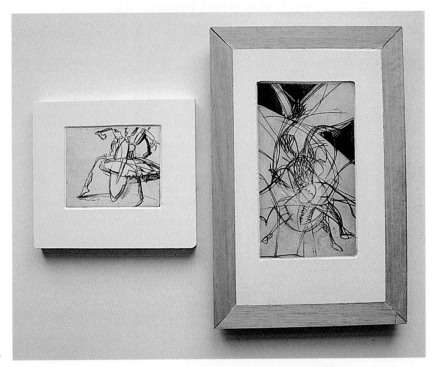

3-115
作品完成。

在石膏印刷中，時間的掌控和經驗十分重要，有賴多次的練習，自能印出精美的作品，因此可拆卸的木框更方便操作，木框製作的平整與否也是成功的關鍵。

單元討論

◎你覺得凹版的表現和哪種繪畫媒材較接近？鋼筆畫、炭筆畫、鉛筆畫、水彩畫或水墨畫，為什麼？

◎在凹版的製版法中，是以版的粗糙與光滑程度來決定墨色的濃淡，有哪一種方式是在版上作出又淺又粗糙的傷痕，可得到曜黑柔美的調子？又有哪一種方式可以保存描繪的筆觸韻味？

◎在凹版的表現上，壓克力版和金屬版有何異同？各有什麼特色？

◎凸版木刻肇始於東方，而金屬凹版源於西方，試由歷史人文背景去探索原因。

董振平「新文藝復興 II 」（局部）

肆、平版版畫

平版版畫的發展與鑑賞

1798年德國人西尼菲爾德（Aloys Senefelder, 1771～1834）發明了石版畫（Lithograph）。最初他嘗試找出印製樂譜的實用方法，試著以蠟、肥皂和油煙調成油墨，將樂譜反寫在石版上，他原想以酸腐蝕石版，但他的實驗卻促成以油墨和水相斥性為基礎的新印刷技術。

石版印刷術被發明之後，由於可以大量印刷，在海報及各種商業美術都可以廣泛應用，馬上成為傳播媒體的寵兒，加上十九世紀西方自工業革命後，在政治、文化、經濟各方面的表現，和這種印刷技術的發明與傳播不無關係。當時商品的流通，在沒有收音機、電視電子媒體的宣傳，就必須藉助大型博覽會、商展以促銷產品；展覽海報、商品海報應運而生。而十九世紀興起的中產階級與大都會，對於表演、戲劇、商品資訊的需求日增，以巴黎為例，到處可見在圓柱式的報亭上張貼海報；而上個世紀就完成的大都會運輸系統（地下鐵），在走道裡、月臺上，都提供大面積的牆面，供海報張貼，延續至今，這些海報資訊，仍和在都市裡生活的人們有密切的關係。

十八世紀以前的印刷物多以木版、銅版或活版來印刷，不但印製速度慢，數量也有限，想要大量生產，必須花費很多時間，直到石版印刷的問世，才能製作快速且大量的海報。1860年，大型印刷機的發明，因而出現與人身等大或更大型的海報。直到今日，我們所接觸的大多數印刷品，如報紙、雜誌、廣告……，都是以這種平版印刷為基礎。

早期的石版畫，多以報紙、海報的形式出現，作者也

大多是畫家，由於可以保留作畫時像鉛筆一樣的筆觸或水彩渲染的暈痕，非常具有繪畫性，代表畫家如杜米埃和羅特列克（Henri de Toulouse-Lautrec, 1864～1901）。

杜米埃是法國畫家及諷刺漫畫家，在當時的報紙雜誌發表政治漫畫。其作品「立法的肚子」（圖4-1），畫面描繪坐在席位上的議員和官員的百態，作者以敏銳的觀察，將姿勢表情各異的政客描摹的淋漓盡致。

羅特列克雖出身於法國貴族，卻對巴黎低下階層的人群感興趣，尤其是出沒在蒙馬特區的女人。他筆下人物多為紅磨坊的歌星、舞女或娼妓，擅長以流暢的線條、對比的色彩、斜角的構圖和誇張的動態，描繪出藝人特有的性格和魅力。其畫風深受哥雅、寶加（Edgar Degas, 1834～1917）和日本浮世繪的影響。「紅磨坊·饕餮之徒」（圖4-2）是為紅磨坊音樂舞會的一張海報，前景和背景以剪影般的人物表現，讓中央的舞者成為畫面的焦點，嫻熟簡化的線條，保留大片的色塊，有別於一般的海報設計，充分地將海報藝術化了。

約同時期的謬舍（Alphonse Mucha, 1860～1939）是捷克藝術家，長期在巴黎工作，為新藝術（Art Nouveau）的代表

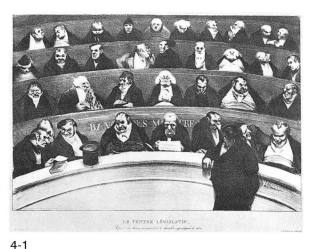

4-1
杜米埃，立法的肚子，1834年，33.3×46.4cm，石版，法國巴黎國立圖書館藏。

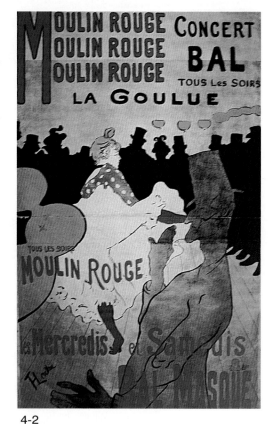

4-2
羅特列克，紅磨坊·饕餮之徒，1891年，170×120cm，彩色石版，法國巴黎裝飾藝術博物館藏。

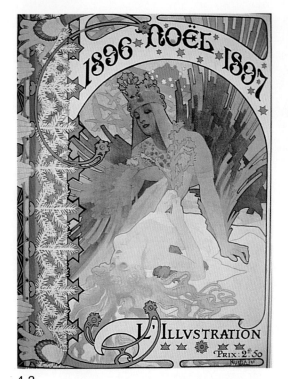

4-3
謬舍，插圖畫報封面：1896年的聖誕夜，
1896年，36.5×18.7cm，彩色石版。

者。風格主要是長的、敏感的、彎曲的線條，好像海草蔓藤一般的裝飾性藝術。「插圖畫報封面：1896年的聖誕節」(圖4-3)以花體字框陪襯甜俗的女性，嚴謹的構圖和流暢的曲線，顯示作者唯美的創作態度。

如今，隨著各種傳媒的發達，海報的使用是否就沒落了？相反的卻有日趨興盛之勢。因為它只要一張紙就能存在，其張貼、移動、保管簡單的機動性，同時結合生活空間的大小做不同的變化，它的傳播功能，仍有其他媒體無法取代之處。如電視廣告，動態展示其所要傳播的資訊，觀眾相對是靜止的；一幅畫作，雖是靜態的呈現，但是觀者駐足欣賞，也稱得上是靜態的；海報可不同了，張貼之處必定是人潮往來頻繁的地點，如何在短時間內吸引目光並傳遞訊息，就顯得更重要，何況現代人生活的腳步更加匆忙，因此所發展出來的海報，除了以圖像吸引人為主之外，標題的文字安排必須鮮明易懂。

「橘子汽水」(圖4-4)是法國海報畫家維蒙（Berhard Villemot, 1911～1989）的作品，作品的尺寸極大，張貼於地鐵月臺牆面。該產品橘子汽水銷售的訴求是在飲用前必須晃動，使果汁汽水均勻混合。以電視廣告很容易做到這種動態的訴求，但對於靜態的海報可是一大考驗；作者以跳舞的人形增加畫面的動感，並用高彩度的紅、藍色，大面積的運用在畫面上，而此二色並列，在眼前移動時會產生跳躍閃爍的視覺現象，在移動的人潮中，如此色彩鮮豔

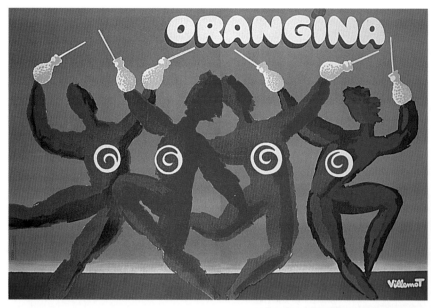

4-4
維蒙，橘子汽
水，1984年，
160×230cm，
彩色平版。

的海報，便很容易吸引目光，並傳達動感的訴求。簡明的
文字編排，及舞者身上的商標，成功的扮演海報的傳播功
能。

清代末年，西方的平版印刷和照相製版
印刷相繼傳入中國，加上民初的政治經濟環
境，而發展出月份牌廣告宣傳海報。它的鼎
盛時期是20至40年代，源自於繁華的上海，
由於上海是最大的通商口岸，洋商經濟進入
中國，為了促銷商品，在大量廣告宣傳的需
求下，以精良快速的石版五色印刷技術，結
合中西繪畫技巧，將商品資訊和月份年曆印
在一起的月份牌，就進入群眾的生活，達到
廣告宣傳的目的。由於民初以來西洋電影娛
樂興起，當時走紅的漂亮女星成為一般消費
者十分嚮往的心中偶像，多數月份牌的內容
就以時裝美女搭配商品，並常以婀娜綽約的
媚態為訴求（圖4-5），雖被批評為奢靡頹風，

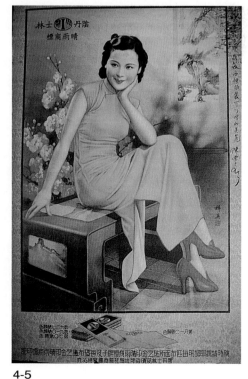

4-5

民初月份牌海報，彩色平版。

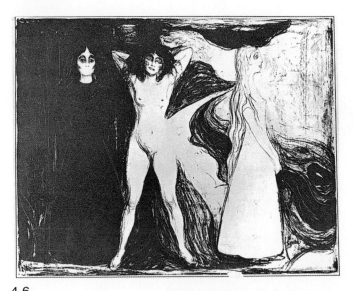

4-6
孟克，女人，1889年，50×65cm，石版，法國巴黎國立圖
書館藏。

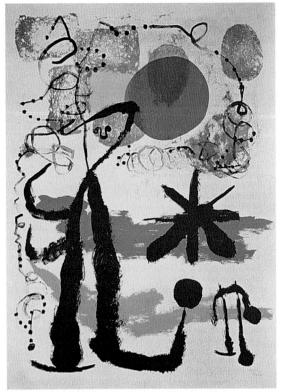

4-7
米羅，憂傷的旅者，1955年，76×56cm，彩色
石版，德國克雷費爾德皇家威廉美術館藏。

但以細膩綺麗的畫面來烘托商品，事實上也是當時新穎廣告促銷的手法之一，這和歐美初期海報所打出的美女牌的審美觀如出一轍，不謀而合。

將目光再拉回到藝術表現上。孟克這位挪威的藝術家，前面介紹過他的木刻版畫，在石版畫上也有令人印象深刻的表現。「女人」（圖4-6）一作是他1889年所作的石版畫，畫面上流暢的線條和強烈的明暗對比，象徵作者心中女人的三種狀態，中央的人物是肉感慾望的化身，左側黑衣的神祕女人則是如死神一般，右側白衣的女子是純真的少女，而背景也如白晝和黑夜並列交融。整幅作品更在河流和雲朵扭曲的線條下，烘托出詭異謎樣的氣氛，這或許和孟克本人的經驗，對女性又愛又恨的矛盾情結有密切的關係。

米羅（Joan Miró, 1893～1983）是西班牙的畫家，他製作了非常多的版畫，期望能透過版畫的複數性，有更多的人能分享甚至擁有他的藝術世界，而版畫也如他繪畫一貫的風格，充滿幻想的趣味。「憂傷的旅者」（圖4-7）畫面上佈滿強烈個人風格的「米羅式」符號圖紋，和高彩度的色塊。

保加利亞觀念藝術（Conceptual Art）家克里斯多（Javacheff Christo, 1935～）將椅子、書本，甚至自然風景、建築物，都用巨大的塑膠布予以捆包，再用繩子纏繞，像這樣大型作品，只能以攝影、地圖、電影、錄影等媒材留下實錄，克里斯多則運用了版畫予以記錄和複製。「惠特尼美術館捆包計畫書」（圖4-8），這是一件沒有實現的捆包計畫書，以照相平版印出，作者並靈活運用織物、細繩、釘書針、描圖透明片，以裱貼或穿繩，作出捆包建築物的視覺效果，雖未能得到美術館的配合實際進行，但是他在計畫書中，周密的規畫和效果的預見，已成功的將其理念表達在版畫中。

另一圖「百老匯2號建築捆包計畫書」（圖4-9），也是以同樣的手法表現，他常以彩色照相平版或絹印，裱貼布和細繩等實物，作出似真的捆包效果。由於大型計畫的實行需要各方面配合：場地所有人的同意、環境評估、捆包的材質考量，及人力調度，且受限於物力、財力，並非每件計畫都能付諸實行，因此計畫書的製作就更能呈現作者的理念。克里斯多以版畫的方式將計畫書印出，在畫面呈現上也符合美學原則，構圖、造形、表現手法，一如建築圖樣的嚴謹，周密的紙上作業，已能展現出作者的構思理念。而複數的版畫發行也有助於他理念的傳播，同時賣出的畫作更可做為其他大型製作的經

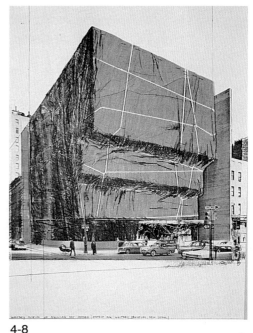

4-8

克里斯多，惠特尼美術館捆包計畫書，1968年，71.1×55.9cm，彩色照相平版、併用裱貼。

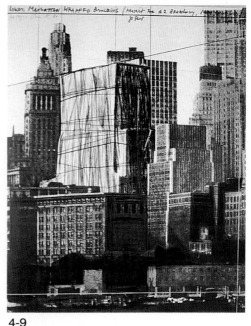

4-9

克里斯多，百老匯2號建築捆包計畫書，1984年，71.1×55.9cm，彩色照相平版、併用裱貼。

費來源。以「百老匯2號建築捆包計畫書」為例，即成為他在1985年捆包巴黎新橋（Pont Neuf）（圖4-10）的經費來源之一。

　　陳景容是國內的畫家，對於古典的凹版、平版技術，也有十分精到的研究，畫面常以一貫紮實的素描為底，表現出詩意的超現實意境。作品「海邊騎士」（圖4-11）和前

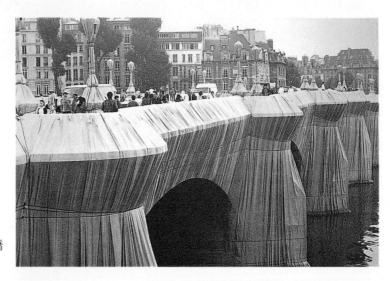

4-10
克里斯多，捆包新橋
（實景），1985年。

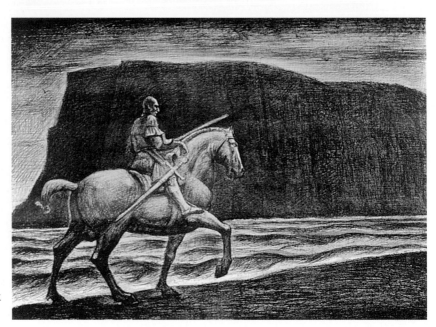

4-11
陳景容，海邊騎士，
56.6×76cm，彩色平
版。

面所介紹杜勒的「騎士、死神與惡魔」（見圖 3-2，p.068）有異曲同工之妙。以平版技術保留了如素描般的筆觸，更讓作者的繪畫觀得到貫徹。

　　董振平是國內的雕塑家和版畫家，其作品「新文藝復興Ⅱ」（圖 4-12）以平版彩色套印，馬是作者在雕塑和版畫中常見的題材，無論是中國唐三彩陶馬的圖像，或是希臘古典雕刻的駿馬，都對作者有某種象徵意義。畫面上沒有統一的透視點，各個圖像穿插交錯陳列，更能呈現出作者的文化觀。

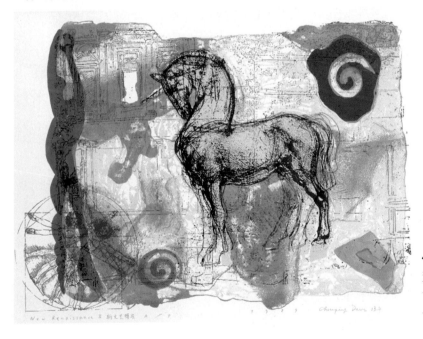

4-12
董振平，新文藝復興Ⅱ，1989年，41×58cm，彩色平版。

　　石版印刷術發明後，由於能保留素描的筆觸，而套色時的濃淡階調也能非常接近繪畫，因此受到海報畫家和藝術家們的青睞。後因石版材料越來越少，搬運也不方便，於是平版的金屬版材代替了石版畫技術。後來照相平版製版更方便了現代社會裡藝術、商業的印刷，加上電腦科技的發達，使排版、分色、製版更迅速美觀，為生活帶來莫大的便利。

石版畫的製版與印刷

石版畫的原理乃是以石版石對油脂性的材料和酸的化學變化為基礎來製版,並應用水和油互斥的作用來施印的平版印刷。

石版畫的石版石是一種含大量碳酸鈣成分的天然石,以德國所產的石版質地最佳。石版的表面上具有無數的均勻細孔,在這表面上以脂肪性的藥墨和蠟筆來描繪,再以阿拉伯膠液和少許硝酸的混合液來塗刷版面,那麼描繪的脂肪性材料會被硝酸分解游離成脂肪酸,而脂肪酸再和石版的碳酸鈣化合,形成排拒水分、親和脂肪性油墨的脂肪酸鈣。其餘未描繪的部分則合成為保水性的氧化鈣。這樣石版的表面,有些部分(描繪的)撥水,有些部分(未描繪的)保水;以滾筒滾輾油墨在版面上,即呈現出撥水親油的圖紋會沾到油墨,而保水的部分沾不到油墨,如此覆蓋上紙張,經過石版壓印機壓印,即可印出一幅石版畫。由於石版石搬運笨重,可以用加工研磨成粗糙表面的金屬鋅版、鋁版來代替,其所利用的原理是一樣的。由於使用金屬版可以固定在滾軸上,即可大量快速印刷,即是今日的平版印刷(Offset印刷)。

Offset印刷是將上墨的平版圖紋印在橡膠滾筒上,再將滾筒上的圖轉印到紙上,如此從製版到完成的圖樣程序是正一反一正,與普通平版印刷或石版畫先製成反紋、印出後成正紋(反→正)是不同的,可避免在印刷時,版承受壓力後,油墨因而擴張變形的不良結果。廣泛應用於商業印刷上。

　　石版畫較其他版種的版畫，和一般繪畫（油畫、水彩、素描）的畫面效果接近，只需要直接以蠟筆或畫筆沾藥墨描繪在版面上，可保有描繪時的筆觸、畫痕、韻味，甚至於渲染的效果，全然不用擔心雕版的艱難繁瑣。故在二次大戰後，有不少現代畫家，競相利用平版技法印製作品。

　　以下介紹幾種平版壓印機：

　　1.傳統石版壓印機（圖4-13）。

　　2.手動式平版壓印機（圖4-14），也稱為手工打樣機。

　　3.加工金屬版專用的轉印平版壓印機，即是Offset單色印刷機（圖4-15）。

　　4.現代的平版印刷有所謂的四色機，可以依次印刷洋紅、青、黑、黃各色版，得到量大質優的印刷品。

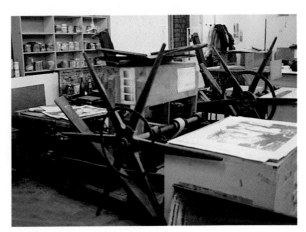

4-13
傳統石版壓印機。

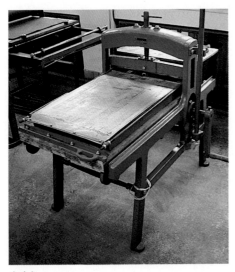

4-14
手工打樣機。

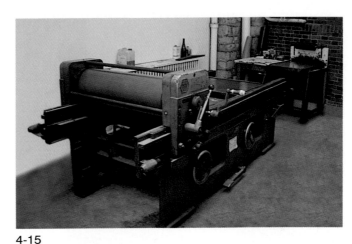

4-15
轉印式平版壓印機。

以下是石版畫的製版印刷示範，簡單的將過程分為研磨、描繪、製版、印刷4個階段。

基本使用材料（圖4-16）

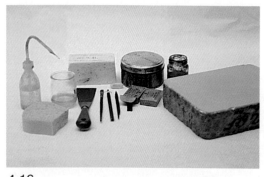

4-16
石版畫基本材料：石版、汽水墨、蠟筆、磨石棒、調墨刀、阿拉伯膠、硝酸、畫筆。

石版石、石版畫用蠟筆（有各種不同號數，代表軟硬不同，愈軟，墨色愈黑）、汽水墨（可以加水稀釋，以畫筆沾繪，有如水墨暈染的調子）、磨石棒（用於修正所描繪的圖紋）、畫筆及沾水筆（用於沾汽水墨，可得到不同的線條或暈染的效果）、調墨刀、海綿、阿拉伯膠、硝酸。

研磨步驟

示範：張芝熙

1.一塊石版可以多次重覆使用，只需將先前描繪印刷留下的圖紋磨消去即可，因此先將石版石以水沖淨阿拉伯膠液，以抹布沾溶劑拭淨舊畫油墨，就可以開始佈砂研磨，以澆水、佈砂、磨版、洗淨的程序操作。研磨時分別以粗—中—細的順序使用不同的金鋼砂，分開研磨（圖4-17）。

4-17
用金鋼砂和水，將石版磨平。

2.用磨石盤研磨，或用2塊石版對磨，如此可同時得到2塊研磨好的石板。研磨時小尺寸石版置於大尺寸的石版上以∞形軌跡來回移動，特別注意石版表面的水平。待研磨的金鋼砂成泥狀，2塊石版黏著膠合，即可澆水洗淨，重新佈更細的金鋼砂研磨，最

後以銼刀磨周邊至光圓為止（圖4-18）。

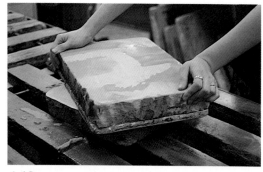

4-18
利用2塊石版對磨，注意石版表面水平。

描繪步驟

1.以阿拉伯膠液將圖紋外的周邊封住（圖4-19）。

2.以油脂性的材料繪版，並待描繪的材料乾透後，才可以進行製版的工作（圖4-20）。

4-19
以阿拉伯膠液封住周邊。

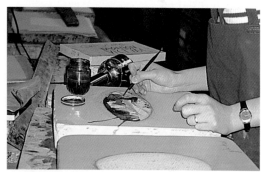

4-20
以油脂性的材料繪版。

製版步驟

1.將松脂粉、滑石粉推入描繪的圖紋中，松脂粉和滑石粉可以增加油脂材料的固著力和耐酸強度。再以紗布擦拭，避免留下擦痕（圖4-21）。

2.塗上阿拉伯膠加硝酸液的硝酸膠液，進行腐蝕。基本上較弱的酸液（約1盎斯的膠加入6～12滴硝酸）適合淺調子區域，較強的酸液（約1盎斯的膠加入13～22滴硝酸）適合深調子的區域。可在石版的空白處實驗，如果塗上的硝酸膠液，

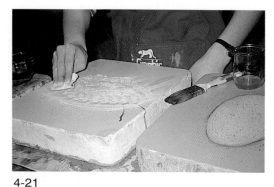

4-21
將松脂粉、滑石粉推入圖紋中，有助於畫面的固著力。

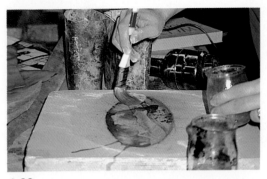

4-22
塗上阿拉伯膠加硝酸液的硝酸膠液，進行腐蝕，至少放置12小時。

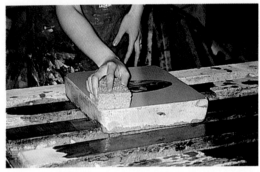

4-23
以水沖洗石版，並以海綿沾阿拉伯膠液拭版形成薄膜。

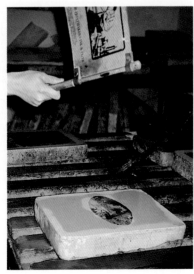

4-24
冷風吹乾。

石版立即變白，且產生氣泡，表示酸液過強，可再加入阿拉伯膠稀釋。最後以羊毛刷沾弱酸塗佈整個版面，至少放置12小時（圖4-22）。

3.準備2塊海綿，一塊用於沾膠，一塊用於沾清水；用水沖洗石版，再以海綿沾阿拉伯膠液，使版面塗佈一層薄的膠膜（圖4-23）。

4.冷風吹乾（圖4-24）。

5.以煤油或汽油等溶劑清洗油脂描繪的圖紋（圖4-25）。

6.以乾淨的海綿沾清水拭版，保持版的溼潤度，以皮革滾筒滾上製版墨，以不同的方向上下左右交叉式的滾輾，將原先描繪的圖紋均勻的沾附上製版墨。切記每次滾輾油墨時，版面一定要有適量的水分（圖4-26）。

7.此皮革滾筒僅用於滾輾黑色製版墨，不用溶劑清洗滾筒，只能刮除過多墨漬，用畢需以保鮮膜、鋁箔紙先後密封包妥，或放置如圖的木箱內保存，連同滾輾製版墨的調墨石檯（圖4-27）。

8.先撒上松脂粉，以布輕輕擦拭，再撒上滑石粉，擦拭乾淨。如前步驟1（圖4-28）。

9.塗上硝酸膠液進行第二次腐蝕，酸液較第一次的強度更弱，至少放置20分鐘（圖4-29）。

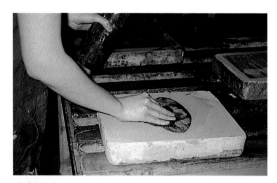

4-25
以煤油或汽油等溶劑清洗圖紋。

4-26
以皮革滾筒滾上製版墨,滾墨前以乾淨海綿
沾清水拭版。

4-27
皮革滾筒與調墨
石檯安置。

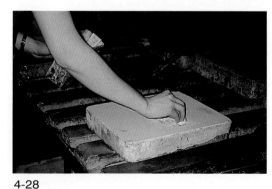

4-28
上滑石粉、松脂粉於圖紋中,如步驟1。

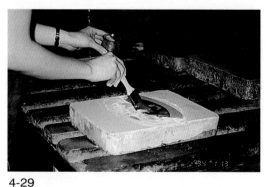

4-29
塗上硝酸膠液,進行第二次腐蝕,強度較第
一次更弱,至少放置20分鐘。

印刷前的準備（開版）

　　重覆前述製版步驟3～5，以水沖洗石版，再以海綿佈上薄膠，風乾，以溶劑洗去製版墨圖紋。先用布沾一點要上印的黑墨或有色油墨，輕輕擦拭描畫的圖紋，使之有些輕淡的調子，更方便滾筒油墨的沾附。用乾淨的海綿沾清水拭版，保持版面的溼潤度。然後將石版搬上版畫壓印機待印。

印刷步驟

　　1.用橡膠滾筒在平檯上將付印的油墨以橡膠滾筒滾輾均勻，使滾筒薄薄的沾附油墨，視情形加入透明劑或鎂粉增加油墨的透明度和黏稠度，通常平版油墨較凹版和凸版油墨硬韌而具較強黏性（圖4-30）。

　　2.滾墨至石版上，往前要慢，往後要快，切忌一次上大量油墨，寧可少量而多滾輾幾次，每次滾輾油墨都要注意石版的溼潤度，時以海綿沾清水拭版，確保油水分離，圖像才得以清晰呈現。最後一次滾墨後，不要再弄溼版面，若版上有污漬，可以磨石棒沾水，或用棉棒沾硝酸膠液去除（圖4-31）。

　　3.版畫紙以海綿沾水輕拭，稍微溼潤顏色較佳，之後即可對位印刷。將版畫紙對位覆蓋在版上，加蓋一張白報紙、一張吸水紙，然後

4-30
在平檯上準備滾筒。

4-31
趁水分未乾，以滾筒在版面上著色。

放置金屬墊板，墊板和刮條得刮少許的潤滑油脂。注意選用的刮條要比圖面大，比石版面小，並調整適當的壓力。轉動把手，即可印出作品。通常在正式印刷前，需試印2、3張，測試油墨濃度、版畫壓印機的壓力，待各狀況一切就緒，即可成功印製出一張張版畫作品（圖4-32）。

4-32

紙張以海綿沾水輕拭，稍微溼潤顏色較佳；對位，調壓，印刷。

　　4.印出作品：「太初」（圖4-33）。

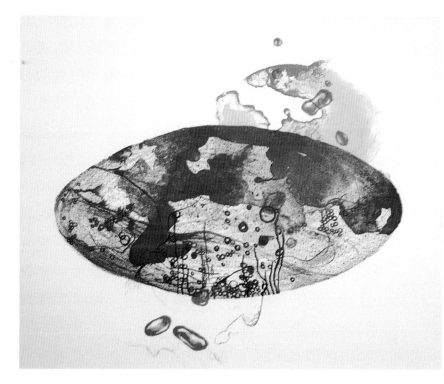

4-33

張芝熙，太初，1998年，25×28cm，彩色石版。由5塊色版，紫紅、暗褐、綠色、黃色、紅色分別依序套印，描繪出宇宙混沌、生命初始孕育成形的感受。

印刷時注意事項

　　1.版畫壓印機的壓力是否適當，可由印刷出的畫面所沾著的油墨狀態看出。

　　2.塗刷水分時如果海綿或水變髒，應立即更換，以免弄髒版面。

3.為使紙張能放置在正確位置，可在版上預做一個定位記號。

4.如果描畫部分形象印不出來，則可能是油墨過少，或是版面上水分過多，致使滾筒上的油墨無法沾附到圖形上。再不然可能是油墨硬化等。

5.作品油墨過多、過濃，則可能是壓力過強，或版面上水分太少，滾筒油墨太多，或滾筒上色次數太多等。

版的保存

一旦開版印刷，石版表面應持續保持溼潤，如果印刷途中要休息或是當日工作完成，視停版的時間長短而有不同的保存方式，如果只是中途休息，可以在版上用大量的水溼潤再以報紙覆蓋。如停版在2日以內，則在印刷後，以海綿沾膠，薄敷版面，下次開版印刷，先以溶劑洗去圖紋，再以清水洗版，即可重覆印刷步驟，以滾筒滾墨至版上印刷。如果要長久保存，則在印刷後，重覆製版步驟3～8；先以海綿佈膠，冷風吹乾，再以溶劑清洗印刷油墨，以水拭淨，滾覆製版墨。待製版墨乾後撒上滑石粉，增加製版墨固著力，最後以純阿拉伯膠液塗佈版面，完成「封版」。再印刷時，則重覆「開版步驟」，先以水洗剝膠，再以海綿佈上薄膠，風乾，以溶劑洗去製版墨圖紋，用乾淨的海綿沾清水拭版，即可滾墨印刷。由於臺灣夏天過潮，阿拉伯膠液內最好能放少量石炭酸當防腐劑以防發霉。❶

❶石版石多為重覆使用，一般在印製完成一個定版（Edition）後，即可將圖像研磨去除重新使用。理論上在版的長久保存中，避免水分破壞阿拉伯膠膜，即可保持圖像的完整，置版於通風處並避免版面的磨損，應可達到版的長久保存。

　　石版畫可說是一種開放性的技術，許多直接描繪的筆觸、痕跡都可以在石版畫上表現出來。以上大致介紹了石版畫的製作、印刷，其中許多過程以文字敘述或顯繁瑣，但實際操作卻「知難行易」，且大多過程如定型的公式一般，其目的在追求描繪中的圖像能精確的呈現在版畫上。唯有賴多次的實際操作經驗，熟記油水互斥的原則，自能探得版畫的奧妙之處！

鋅鋁代用版的製版與印刷

平版的印刷技術在十八世紀末發明以來，由於它能保有描繪時的筆觸、韻味，深受藝術家的喜愛，且能耐上數以千計的印刷，在當時的海報、傳單，都有廣泛的應用，然而石版石搬運笨重，不符效益，於是更發展出用加工研磨或粗糙表面的金屬鋅、鋁版代替，其所利用的原理是一樣的。今日鋅鋁平版也成為藝術家們製作平版所喜用的媒材。使用的版材是將鋅鋁版加工研磨成粗糙表面，印完的版子也可以研磨再生重新繪製使用。使用的酸液在鋅版上用硝酸，在鋁版上用磷酸或H液（以磷酸為主酸液，可以修整版面，有抑制版面的混濁及線條變粗的作用）。

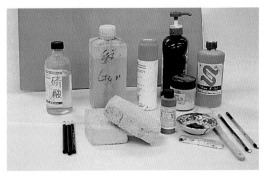

4-34

平版用材料：磨過的鋁版、磷酸、H液、精克塔液（黑油）、汽水墨、石版蠟筆、海綿等。

工具材料介紹（圖4-34）

研磨加工過的鋁版、描繪用的石版蠟筆、汽水墨、調好的液狀汽水墨、精克塔液、阿拉伯膠、磷酸及H液、磨石棒、滑石粉、松脂粉等。其他如滾筒、製版墨、印刷油墨、紙張，同前石版畫部分。使用的版畫壓印機除了平版壓印機外，也可以使用凹版壓印機來代替，用厚紙板取代凹版用的毛氈，同樣可以印出不錯的成果。

製作過程 示範：陳美如

1.整版：

先將鋁版的四角剪圓，並以銼刀修磨四邊，使版邊光滑，不致傷滾筒。將鹽酸和水以1：60的比例稀釋塗佈版

面，其目的在去除版面的不純物，使製版過程順利進行。
清水沖洗後以吹風機冷風吹乾。

2.封邊（圖4-35）：

以阿拉伯膠加磷酸（20c.c.加6滴磷酸）將圖像以外的
部分封住，以軟毛筆薄塗陰乾。

3.繪版（圖4-36）：

以油脂性的石版蠟筆繪版，為避免手上的油脂沾污版
面，可以使用墊手架，也可以用白紙墊在版面上；如果使
用汽水墨要讓他自然乾，吹風機吹易破壞墨紋的自然趣
味。

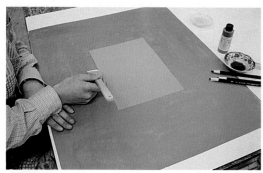

4-35
封邊。

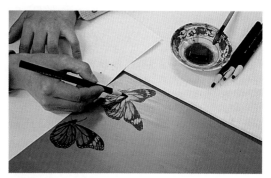

4-36
描繪。

4.上滑石粉：

佈粉後以毛刷輕掃畫面，有乾燥、強化圖紋的作用。

5.腐蝕：

由於使用鋁版，用磷酸或H液進行腐蝕。先將H液或
磷酸以1：1、1：2、1：3的比例加入阿拉伯膠，分別備好
強、中、弱3種比例的酸膠，依照圖紋的調子濃淡，以毛
筆局部沾佈，由淺淡的調子以弱酸處理，漸進到深的調子
用中、強的酸膠塗佈，由一個圖像處理到另一個圖像；最
後以中酸全面佈版，以手輕拭版面，以布除去多餘酸膠，
並停放24小時以上。

6.準備2桶水、2塊海綿、吹風機，先以海綿沾水拭版去膠，吹乾。

7.以紗布沾純膠，薄薄在版上塗佈一層膠膜，並以冷風吹乾。

8.以乾布沾煤油洗去油脂性的圖紋。

9.上黑油（精克塔液）：

用布沾黑油薄塗版面，使圖紋強化親油性，以利油墨滾上。

10.以海綿沾水擦去多餘的黑油，而另一塊乾淨的海綿則沾水潤版。準備2桶清水，一桶用於清洗海綿，一桶清水用於沾水潤版，勿混用，水髒了也要勤更換。

11.以皮革滾筒滾上製版墨，漸漸的一邊滾墨，一邊潤水，切忌一次就滾得太厚。由於鋁版薄，得在硬、平的檯上滾輾油墨，否則易造成版面的凹凸被破壞，而版下用溼海綿刷一次水，有利於版的吸附。滾墨到理想的調子，即可用冷風吹乾版面多餘水分。

12.佈上松脂粉，後用毛刷輕刷佈滿圖紋，並進行第二次腐蝕。使用的酸膠強度較第一次弱，仍依弱、中、強3種強度依次佈膠，最後仍以中酸塗佈全版，打薄，再放置24小時。

13.開版印刷：

重覆步驟6～10，先水洗剝膠，再用純膠打薄，吹乾，以乾布沾煤油去除製版墨的油性圖紋，將要印的顏色用煤油稀釋後以布塗上版面，取代黑油讓版面易著墨。並以2塊海綿、2桶清水分別用於拭墨潔版和潤版。

14.將滾輾好的油墨，以橡膠滾筒滾墨於版上，讓色調漸漸達到所要求的飽和度，切勿一次滾上太多的墨，並時時以海綿潤版，確保油水分離的狀態（圖4-37）。

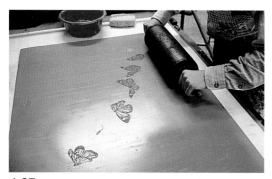

4-37
滾墨。

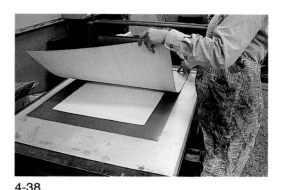

4-38
覆蓋厚紙板，以凹版壓印機印出。

15.調好適當的壓力即可覆紙對位印刷（圖 4-38）。利用凹版壓印機壓印時以厚紙板取代凹版用的毛氈。紙張如果先打溼放2分鐘後，印出的調子色彩較佳。

16.紙張對位：

通常在印製平版作品時，應避免畫面佔滿整個版面，以利對位記號標示，通常紙張小於版面而大於畫面，在繪版的時候就需設計好三者的關係，在版面上依次用鉛筆標出（圖4-39），待繪版完成後，在畫面1/2處用刀於紙張大小外緣輕刻出 " 丅 " 和 " － " 的記號，並在紙張背面相同位置，以鉛筆標出 " 丅 " 和 " － " 記號，印刷時 " 丅 " 對 " 丅 " ， " － " 對 " － " 即可準確對位。若有套色版，則在各色版上相同位置刻畫上記號，就可以準確無誤。

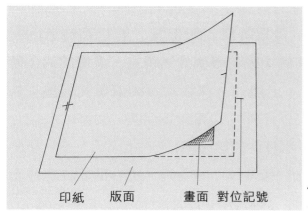

印紙　版面　　畫面　對位記號

4-39
平版對位圖。

17.印出作品：「Flying」（圖 4-40～4-41）。

4-40

陳美如，Flying，1998年，36.5×
54cm，平版鋅鋁代用版。作品以2
塊版套印而成，主版以石版用蠟
筆，繪出蝴蝶飛舞的姿態，由對角
線的構圖更展現出飛翔的動態，背
景以極淡的綠色印出，拉出主題的
空間感。

4-41

陳美如，Flying（局部）。主
版蝴蝶的細膩筆法，充分發
揮了平版表現如鉛筆素描的
特性。

18.封版保存：

如果只是暫時的封版，只需將油墨處佈上松脂粉固
定，再以水洗淨，後以純膠封版保護，若是長時期的封
版，則需將油墨再轉換成製版墨較為穩定。重覆前述步驟
8～11，洗去油墨，上黑油，潔版潤版後滾覆製版墨；佈
上松脂粉後，即可以純阿拉伯膠封版保護。封好的版請存
放在乾燥處，避免水分會破壞膠膜。

比較和前所述石版畫製作的異同，更有助於在操作上
有全面的認識。

平版代用紙的製版與印刷

平版印刷在被發明應用之初，有「化學印刷」之稱，利用藥墨和酸在石版上的化學變化，和油水互斥的原理來製版印刷。今日科技進步，化學應用也是日新月異，而有平版代用紙的發明。以覆蓋藥膜的紙版取代笨重的石版和加工研磨的鋅鋁版材，以特製的平版溶液來取代酸和水，仍以油性的材料來描繪，再覆蓋上平版溶液，即完成製版。印刷時以海綿沾溶液溼潤版面，再滾輾平版油墨於版上即可印刷（圖4－42）。

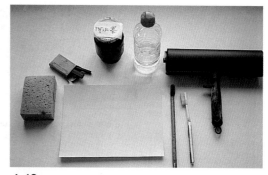

4-42
代用紙版、平版溶劑、汽水墨、描繪石版蠟筆。

製版步驟

1.白色之面為描畫正面，為避免手上的油脂污損描畫畫面，可以白紙墊在手下來進行繪版。油性的材料皆可用來描繪，如石版用蠟筆、油性筆、原子筆、汽水墨等。待油性的描繪材料乾透後，即可進行下一個步驟。

2.塗上平版溶液：以海綿沾平版溶液全面輕塗版面，經過1～2分鐘使其產生作用，即完成製版。

印刷步驟

1.以橡膠滾筒滾輾油墨，使滾筒上薄薄均勻的沾附油墨，再轉滾於紙版上，薄附的油墨4～5次來回塗佈。注意平版溶液乾時必須再次塗佈，使版面時常保持溼潤狀態來上油墨，如同其他平版版材上墨時也需以海綿沾水保持溼潤來上墨。

2.以版畫壓印機來印刷,在版面上覆蓋版畫紙,再以2張厚紙覆蓋即可壓印出作品。以平版壓印機來印刷,我們可以得到更微妙的調子。

注意事項

1.上墨時種種原因使版面油墨產生髒污,輕的可以橡膠滾筒強力轉壓取掉,特別髒處可以橡皮擦擦掉,或以H液(潔版液)沾溼拭去。

2.印刷後如有描畫不夠的部分而欲加筆,需等版上的平版溶液乾後,如製版步驟1的要領進行。

3.印刷完成後,以版的保存液用布沾薄薄塗佈,在沒有飛塵的地方充分乾燥後保存。

4.使用後的橡膠滾筒需以煤油完全清洗乾淨,否則往後使用時會成為污髒的原因。

5.印刷的油墨必須是油性的版畫油墨或平版油墨,水性油墨不能使用。

平版代用紙作品欣賞(圖4-43)

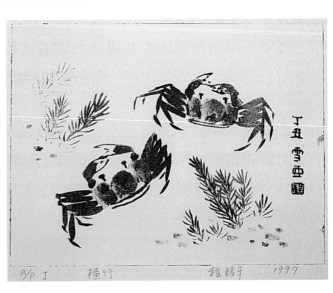

4-43

程錫牙,橫行,1997年,19×26cm,平版代用紙。此作主要以汽水墨完成描繪,作者本身深厚的水墨技法,正充分展現汽水墨暈染的表現力,如水墨般由濃到淡的筆意,描寫水中世界的生態,生動的繪出螃蟹橫行的姿態。

平版PS版的製版與印刷

　　PS版是一種覆蓋了感光液的加工鋅鋁版，更方便在商業印刷中，以照相分色製版，印刷出量大而質優的印刷品，而不少藝術家更利用此一特性，更方便呈現出所需的圖像。

　　我們可以找到陽片與陰片的PS版，端賴所需要的效果。在PS版陽片的感光中，圖像膠片黑色的部分會硬化，透明的部分在顯影過程中會被拭去，形成不著墨的區域。相反的，在PS版陰片中，感光後膠片上的黑色部分在顯影後會被拭去，成為含水區，不受墨，而透明的部分感光膜受光硬化成為含墨的區域。

材料介紹（圖4-44）

　　PS版、感光用圖像X光片、顯影液、定影液、油墨、手套等；PS版陽片使用顯影液為DP-4，與水比例為1：8～1：10；PS版陰片使用顯影液為DN-3C，與水比例為1：2或1：1。

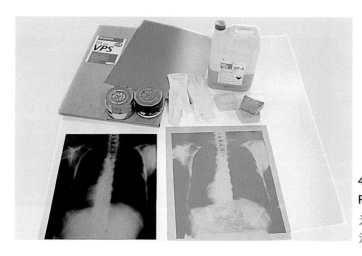

4-44
PS版製版印刷材料：PS版、感光用X光片、顯影液、定影液、油墨、手套等。

製版步驟

<div align="right">示範：楊澎生</div>

1.感光（圖4-45）：

感光的材質應把握圖案的透光性，透明度高的如透明片，所需的感光時間較短。如描圖紙或影印紙透光性較差，感光就相對需要較長的時間，大致上以圖中的曝光檯感光為例：影印紙約52秒，描圖紙約45秒，透明片約35秒，最好自己能先做材料的實驗，因應各人使用圖形、材料，掌握最適當的曝光時間。

作者慣以X光片直接感光製版，呈現現代人不安、焦躁病態的表象。依照所需的效果、所選的圖像，曝光時間約在50到70秒間。將PS版有顏色的面（即塗有感光液的面）朝下覆蓋在圖像上，蓋上壓力蓋，調整感光時間55秒，壓力蓋自動抽氣，使版面和圖像密合，即進行感光。

2.感光完成後，版面有隱約綠色、白色的圖像呈現，即表示感光完成，宜馬上進行顯影、定影的步驟（圖4-46）。由於PS版上塗佈有感光材料，一旦抽出保護套，不宜長時間置於室內光下，宜迅速進行感光、顯影、定影的步驟。圖右方的金屬版即是版的背面，未經過塗佈感光液的金屬版。

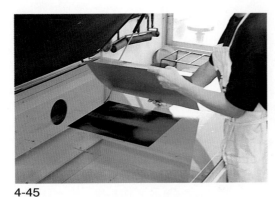

4-45
感光。

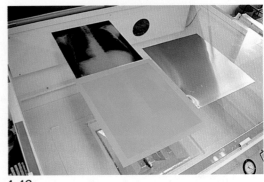

4-46
感光完成。

3.顯影（圖4-47）：

由於使用PS版陽片，顯影液為富士DP4，以約1：8的比例對水。用洗相盆浸泡版面，或用海綿沾液擦拭。在顯影過程中若版上呈現青紫色，表示顯影液過強，宜速加水稀釋，否則感光的圖像會被顯影液去除。

4.定影（圖4-48）：

使用定影黑液，為富士P1，用布或海綿沾塗版面。避免皮膚直接接觸化學藥劑，宜戴手套操作。

5.用水將多餘的化學藥劑清除，完成製版（圖4-49）。

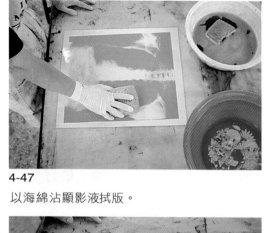

4-47

以海綿沾顯影液拭版。

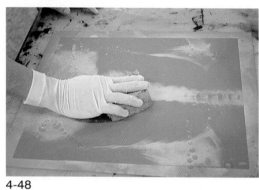

4-48

定影。

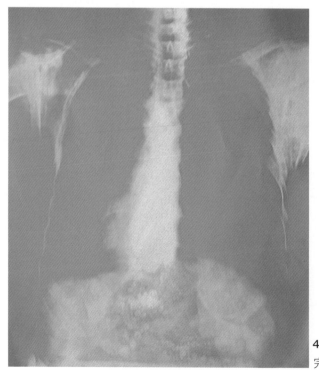

4-49

完成製版。

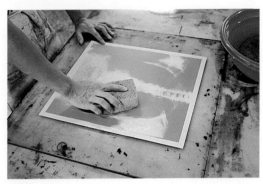

4-50
以海綿沾水溼潤版面。

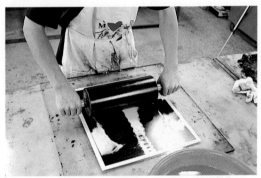

4-51
以橡膠滾筒滾輾油墨於版面上。

印刷步驟

1.平版印刷的主要原理為油水互斥，先以海綿沾水拭版。先放些水在玻璃墊上，增加版和玻璃檯面的吸附力，版面上的水分不要過多，以免滾筒滑走（圖4-50）。

2.以橡膠滾筒滾輾油墨於版面上，來回交叉塗佈至版面圖像均勻覆墨。著墨時注意版面的溼潤度（圖4-51）。

3.印出作品（圖4-52）。印刷完畢後，可用煤油洗淨油墨，塗上阿拉伯膠保護版面，乾後可存放在乾燥的地方。待下一次印刷，只需直接以水沖洗剝膠，即可重新印刷。

4-52
覆紙印刷，印出作品。

平版PS版作品欣賞（圖 4-53～4-55）

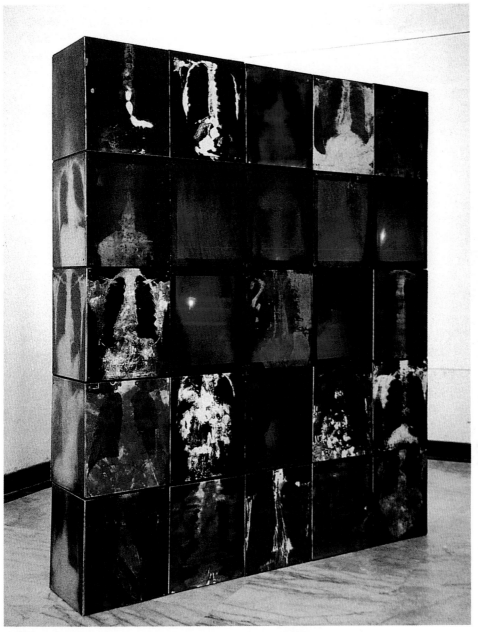

4-53

楊澎生，都會症候群，1996年，207×36×207cm，綜合媒材。作者楊澎生慣以PS版感光X光片，製作「都市症候群」系列作品。但是不以印刷的版畫呈現作品，而以類似單刷版畫的技術，綜合運用滾輾顏色於版上，再將「版」加以拼貼、組合，配合燈光，展出不同著色的「版」，作出一件裝置作品，呈現作者的創作理念，感受都市生活中現代人受到污染、病態、窒息的衝擊。

4-54
楊澎生，都會症候群（局部）。

4-55
楊澎生，都會症候群（局部）。

單元討論

◎平版在各版種中，最能和大量的商業印刷結合，為什麼？試從當時的社會脈動、經濟考量和版材的特性去分析。

◎平版畫是最能表現筆觸韻味，如欲表現鉛筆素描可用哪些方法？若欲表現水墨渲染又適用哪些方式？

◎試就鑑賞作品（如羅特列克或克里斯多的作品），揣測作者使用的手法及理念，並從構圖、色彩、造形去分析作品。

◎試就現今坊間雜誌、畫刊的封面（如時報週刊、*PC Home*、世界電影等）和謬舍的「插圖畫報封面：1896年的聖誕夜」（圖4-3）做比較，試著發現當中的異同，其不變的趣味有哪些？

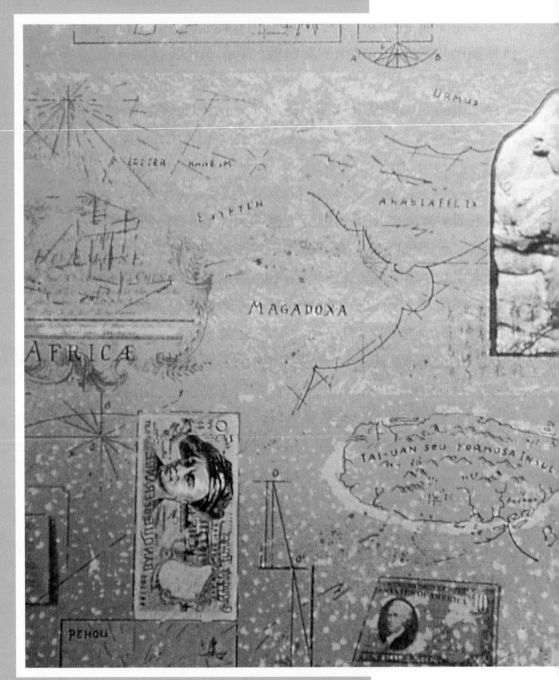

楊成愿「海上絲路」（局部）

伍孔版版版畫

孔版版畫的發展與鑑賞

　　孔版的中文又稱透版、模版，正如其名稱，是利用堅牢的平面版，挖割孔穴，使顏料油墨透過模版孔穴，印刷於平面素材上。

　　孔版的發明與應用非常早，中國古代就有絲絹的發明，同時也有以羊皮之類製成模版，印染布料花紋；南洋群島的原住民也早已從蟲啃食過的芭蕉葉獲得靈感，而以芭蕉葉挖孔鏤空，塗上各種色汁印染出圖形。使用的模版須用「橋樑」連結各式樣以維持模版的完整性，支撐式樣中的「島」使不分離。最初模版版材，似是羊皮之類，故模版製版時，其「橋樑」亦有畫工重整，以產生美感與畫意。自有了紙的發明應用，乃以多層膠紙代替羊皮模版，並以絲線做為連結的橋樑，到了十七世紀，日本人始用毛髮以代絲線橋樑。

　　及至1907年，英人遜姆・西門（Samel Simon）發明以絹網代替纖維和毛髮的橋樑，將之拉張固定於四方木框上，然後貼模版於網下施印，至此孔版印刷的實用性方被重視而普遍為人利用。到了1930年代，此種絹網印刷傳入美洲及世界各地，更為廣泛應用，而方法也逐漸改革，演進為多色套印。

　　隨著絹網張框的應用，感光製版的發明，油墨的使用也已經由印在紙張上的，進步發展至各種材質均能被印刷，除了表現藝術的版畫外如印染、海報、卡片；也可應用於商品印刷和電子工業，如建材印刷、布料、玻璃、瓷器、壓克力、金屬招牌、塑膠和印刷電路版、IC電路版……等各種材質上，現代生活中大家所看到的海報設計、陶瓷

玻璃器皿、各種儀器測度表、玩具上的
圖形文字，不管是平面、圓形、立體，
也不論其材質是布、皮、金屬，皆可以
孔版印製，目前號稱除了水和空氣外，
任何物品均能印刷，可想見孔版在生活
上應用的廣泛及深遠，並已普及到社會
的每一個角落（圖5-1）。

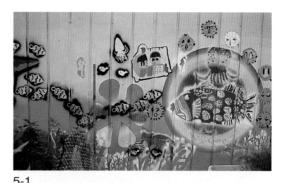

5-1

孔版運用於工程圍籬的美化。

5-2

孔版運用：透過模版、噴漆的字體。

　　由於孔版印刷原理簡單，所需的設
備簡易，且此法較其他版種所印出的圖
紋與版上的圖形相同，無需顧慮圖像的
方向性，於是藝術家也藉用此法，在藝
術創作的表現上，即是絹印版畫。

　　孔版的簡易運用，應用在汽車招呼
站牌、安全標語的字體，以透過模版塗
刷或噴漆完成（圖5-2），甚至運用在室內連續性的裝飾圖
案。製作一個鏤空的模版，以海綿或刷子沾塗顏料，透過
模版的運用，可以得到複數性的連續圖案。如同時操作數
個模版，套印在圖案上，則呈現多色套印；也可以局部用不
同顏料沾塗，得到彩色的效果（圖5-3～ 5-4）。

5-3

運用在生活中的孔版印刷。

5-4

孔版簡易運用的材料：切割好的模版、顏料、
膠帶、沾墨的海綿或刷子。

5-5
膠帶固定模版，上墨。

5-6
印出花
紋。

　　利用一些硬的紙版或油紙，將所需要的圖形，剪挖孔穴，圖像之間注意保留如「橋樑」的連接體。利用刷子沾顏料或以滾筒、海綿著色，噴漆亦可。印刷時宜注意紙的模版最好一邊固定，可用以翻轉，而且預先描出版的位置和施印物體（紙張或牆壁）的位置記號，如此套印時才方便與正確（圖5-5）。以上是簡易的孔版原理的運用，可以應用於卡片設計、教室佈置、桌椅家具的裝飾，如果使用廣告顏料，可在顏料乾後，薄塗一層透明漆即可常保如新（圖5-6）。

　　鮮豔強烈的色彩及平面化的簡潔造形是孔版絹印的特色，而利用不同的網框，可套印出多種色調，產生奧妙的變化。歐普藝術（Op Art）家瓦沙雷利（Victor de Vasarély, 1908～）即利用絹印的此一特性，創作出激烈刺激觀賞者的視覺，產生顫動、錯視空間或變形等幻覺的歐普藝術作品。其作品「無題」（圖5-7）的畫面中佈滿等大的方格，方格中排列各不同大小的圓或橢圓，色彩鮮明，彩度、色相不同的圓更迭錯列，配合不同明度變化黑、白、灰方格，形成一個顏色律動的視覺效果。

　　同樣的絹印，到了普普藝術（Pop Art），又有全然不同的表現。「大眾文化」是工業革命及其後一系列科技革命的產物，是把流行、民主和機器結合為一體的一種文化。機器量產的文明為了繼續生存，必須製造低成本的產

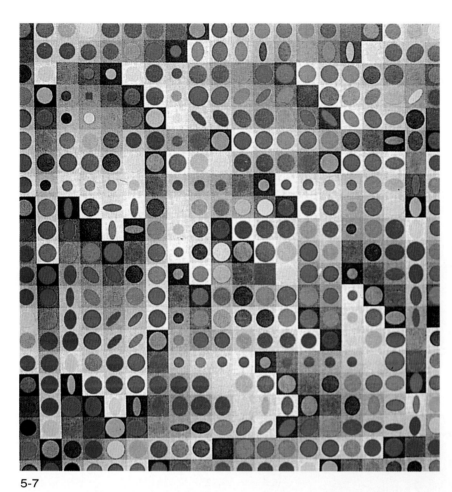

5-7
瓦沙雷利，無題（取自「惑星的傳說」），1964年，63.2×60.3cm，絹印。

品才能滿足大眾的需求，然而這種齊一化的大量生產物，
若想推銷就得藉助大眾傳播如電視、報紙、印刷物等的力
量，才能普及於全民。這種消費文明、都市文化的現象，
大眾化、低成本、大量生產的物品，以及年輕、機智、性
感、大企業化的大眾傳播影像的「大眾文化」題材，就是
普普藝術所要表現的。

　　安迪・沃霍爾（Andy Warhol, 1928～1987）喜歡將海
報或雜誌的廣告放大，直接絹印在畫布上，重覆排列造成
如在超級市場貨架或電視廣告所見的視覺效果。其作品

「瑪麗蓮‧夢露」（圖 5-8）、「200康貝爾湯罐」（圖5-9）都使
用單調的反覆手法，一再敘述同樣的主題。

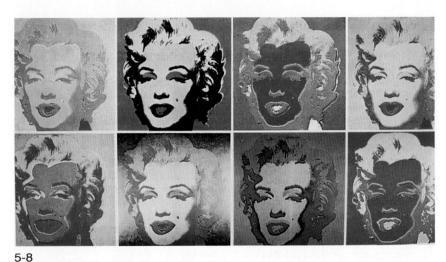

5-8
安迪‧沃霍爾，瑪麗蓮‧夢露，1967年，各92×92cm，絹印，私人收
藏。

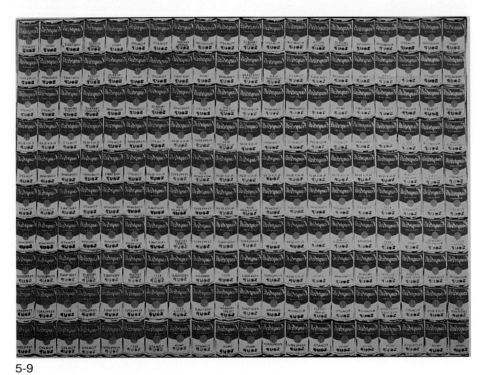

5-9
安迪‧沃霍爾，200康貝爾湯罐，1962年，183×254cm，絹印，私人收藏。

　　國內也有不少版畫家以絹印做為創作的版材，如<u>李錫奇</u>、<u>李焜培</u>、<u>楊成愿</u>等人，以下就來欣賞他們的作品（圖 5-10～5-14）。

5-11
李焜培，昇（一），1976年，49×33cm，絹印。李焜培是生長於香港，長期在臺灣創作及教學的水彩畫家和版畫家。此作以照相製版套印而成。

5-10
李錫奇，日記 ，1978年，90×60cm，絹印。李錫奇早期以木刻版畫及織物拓印來表現，80年代的作品「大書法系列」更從中國草書擷取靈感。作品畫面以純粹的線條構成，呈現獨特的現代感。

5-12
巴東，生日，38×54cm，絹印。以絹印孔版印出，紅黃色調為主的畫面，洋溢著喜慶歡樂的氣氛，以光澤的彩帶環繞迴旋，象徵生命的歷程與熱情。

5-13

楊成愿，海上絲路，56×80cm，絹印。畫面中的背景是由數個地圖組合而成，暗喻著在經濟、文化方面的交流，繽紛的圖像元素呈現知性的畫面，及宏觀的文化詮釋。

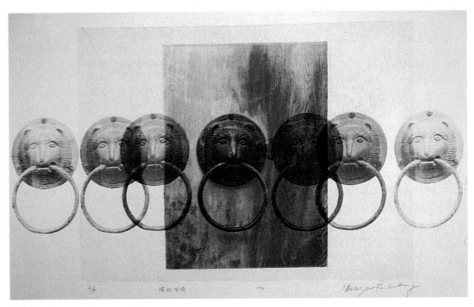

5-14

潘麗紅，環的阻隔，1994年，58×99cm，絹印。以照相感光製版，將獅子造形的門環，做橫向的連續循環。

絹印的製版與印刷

　　絹網印刷是最盛行而被廣泛應用於商業美術上，其製版及印刷過程簡易迅速，藝術家也將此印製技術表現於藝術創作上。

材料介紹

　　1.網框：

　　如木版之於凸版畫，金屬版之於凹版畫，網框即是絹印版畫的版材，以往大部分用天然絹絲，但目前人造絲有取而代之的傾向。一般使用網目＃100～200（每一英寸內的絹絲數目），將絹網均勻的繃張在框架上，目前市面可以找到已張好的網框（圖5-15）。通常手工印刷不需要過細的網目，而以＃150最為適宜。使用框架每一邊一定要比圖樣大過2、3公分，而框架的釘製需注意四角角度，一定要成90度，水平放置時，四邊框架必須貼服在平面上，如有任何一邊蹺起就表示框架變形不平衡，不利於作品的印製。

5-15

張好的網框：150目、200目。

　　2.橡皮刮刀和刮槽（圖5-16）：

　　絹印是利用這種橡皮刮刀，將油墨從網版上刮過，使油墨擠透過網版未被塗塞住的圖紋，而將形象印於網版下的紙上。選用硬質而富彈性的厚合成樹脂橡皮，鑲入一木夾內。一般刮印時以雙手左右抓緊橡皮刮刀的把手，均勻使力的往裡拉或向

5-16

印刷用的橡皮刮刀和刮槽。

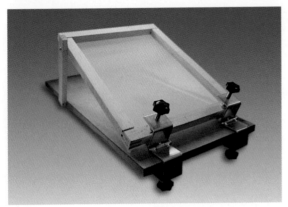

5-17
簡易印刷檯。

5-18
W形夾。

5-19
製版用具：膠水、製版膠、感光乳膠、感光液。

外推。使用久的橡皮刮刀，當邊緣變成圓鈍狀時，以砂紙磨平即可繼續使用。金屬製的刮槽則用於塗佈感光膠液於網版上。

3.簡易印刷檯（圖5-17）：

網版印刷檯除了前面介紹的網版吸氣式手動印刷檯（見圖1-20，p.016）外，也可自製簡易的印刷檯，利用一塊木版，使用兩個活動折葉連接網框和底版，即可用以印刷。底版上可以預先標出印紙與圖形的位置，並注意平置網框時，勿使網面緊貼底版，以免印刷時污損印紙。可以使用薄木片或厚紙板墊高框架約0.5公分。另外可以使用特製的C形夾和W形夾（圖5-18），固定框架和桌面，即成簡易印刷檯。

4.製版用具（圖5-19）：

膠水、洋干漆、製版膠、感光乳膠、感光液等。

5.印刷油墨：

儘量選用無毒低污染的顏料或稀釋劑。不用一般PVC丙酮系印墨而改使用石油系，也就是用煤油稀釋的油墨。或是使用水性油墨，或以印染顏料、色母，調印花漿使用（圖5-20）。也有人利用南寶樹脂加入色母和漿糊各一半混合，當水性顏料來施印。

6.其他周邊設備：

　　如網框乾燥機（圖 5-21），及作品晾乾架。最簡便的作品晾乾法，是以兩條鐵線，平行繫於兩個柱子或牆壁上，每一鐵線穿入數個夾子，如此兩鐵線上成對的夾子可以用來夾印好的作品。晾乾時注意作品之間不宜過於貼近，以免未乾的油墨髒污畫面。

5-20
水性油墨、印花漿、色母。

5-21
立式電動烘版機。

製版的方式與準備

　　絹印製版前，都預先得清洗網布，如果是新的，須以肥皂粉泡水清洗。若是舊的，則先檢視是否已洗淨，若有網目阻塞的情形，得重新以溶劑和肥皂水洗淨，才能用於製版，以避免在製版途中，出現網版不潔、網目阻塞，影響圖像的不當情形。

　　絹印製版的方法，種類繁多，加上化學工業的發達，使製版技術也隨之進步，但簡言之，能阻塞網目、防止顏料印墨擠透過網目的材質或方式，都可以成為製版的有效方法。以下簡介幾種基本方式：

1.紙版法：

是利用紙版，墊於網框下施印。使用蠟紙或描圖紙，只要是非吸油性或吸水性的紙就可以。經裁切、挖孔，或徒手撕出各種圖像，依構想安排放置於印紙和網框間，施印後，沒有紙版的部分，印墨就透印到紙上，有紙版的部分，即阻塞印墨的印刷，呈現出圖紋。由於紙版沾附油墨而自動貼於版網下，如果效果良好，以膠帶固定紙版，即可繼續施印（圖 5-22）。

5-22
雙喜（學生作品），11 × 16cm，絹印。綜合剪紙的技法，將紙版黏附在網框下，以紅色墨刮印出圖像。（謝文老師提供）

2.直接繪版法：

是直接以膠水或漆膠塗塞網目，未塗塞的部分則印墨可以透印到紙上。如前述網框需大於印刷紙張，因此在框架的縫隙需做好防漏措施，才不致在製版時有未洗淨的油墨，印刷時有漏墨污損印紙。

在張好的網框內，於版網框架周邊四角以牛皮紙膠帶封住，才不致使油墨浸透進去而洗不出來，並塗以洋干漆密封，由於此漆不怕溶劑與水的沖洗，只怕酒精接觸，所以可以確保網版周邊的保護措施。在牛皮紙和網接觸地方，最好洋干漆要多塗出0.5公分以上，以防止水分浸入膠

帶和網的密接處。在做好周邊防護的網框內,即可進行
直接繪版,需注意使用膠水封版,則適印塑膠油墨或油
性油墨,若使用油性漆膠封版,則適印水性油墨(圖 5-
23)。用平版用藥墨(油性)或蠟筆繪版,再以膠水封
版,待乾後以煤油溶劑清洗油性材質,而油性溶劑對水
性乾膜沒有作用,因此可得到描繪圖形的透明孔版,再
以油性油墨施印(圖 5-24)。或相反以膠水先描繪,再以
藥墨封版,復以溫水沖洗網面,則可以得到描繪圖紋,
而適用於水性油墨來施印。同理也可以整個網面塗上膠
水,再以筆沾溫水溶解膠膜,描畫圖形,或將網面塗以
洋干漆,以筆沾酒精溶解漆膜,將自己想要的形象漸漸
變成孔形。如此的網版既可以用水性,也可用油性顏料
來施印。

5-23
郝洛玫,瓶(學生作
品),1975年,17.5×
10.5cm,絹印。直接以
筆沾洋干漆描繪瓶子的
圖紋,以紅色墨刮印出
作品,白色的線條即是
洋干漆塗塞網目的部
分。(謝文老師提供)

5-24
謝恩惠,擺渡(學生作
品),1975年,22×
9cm,絹印。先以油性墨
繪版,再封上阿拉伯膠
水,待乾後以煤油清洗圖
紋,最後以藍色墨刮印出
作品。(謝文老師提供)

3.漆膠軟片製版法：

漆膠軟片是一長卷透明片，上塗備一層漆膠薄膜。使用時先裁切一張漆膠軟片，約和底稿等大，將膠膜軟片置於底稿上，膠膜面朝上，以筆刀輕輕將所需要的圖形描割，並以刀尖剔除膠膜後，將網框置於膠膜上，使膜面和網面密貼，在網框內側以海綿沾水溼潤，則膜面黏貼於網面上，揭去透明片，即得到圖形的孔版，再填補網框周邊，即完成製版（圖5-25）。

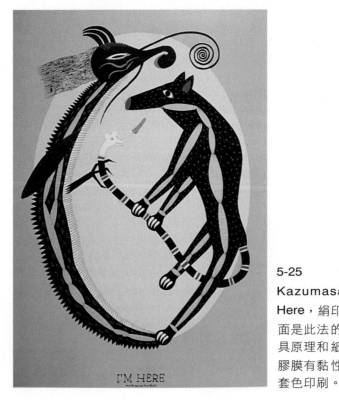

5-25
Kazumasa Nagai，I'm Here，絹印。明快平整的色面是此法的特色，使用的工具原理和紙版法相同，由於膠膜有黏性，可做更精密的套色印刷。

4.感光製版法：　　　　　　　　　　　　**示範：張芝熙**

是在網面上塗佈一層感光液，再以底片（陽片）進行曝光，感光膠液本是水溶性物質，但一曝光，因紫外線光源，便起硬化作用而不溶於水，形成阻塞網目的部分，完成製版。感光製版法是絹印版畫常使用的製版方式之一。

（1）感光乳劑的調製。儘量使用較無害的偶氮鹽系列，將小包偶氮粉加入90c.c.的小罐溫水中，攪拌均勻後再倒入1公斤白色乳劑的罐內，攪拌溶合為止，擱置一天（避免氣泡）即可使用。如果使用重鉻酸鉀為感光液，需注意安全，配戴口罩手套。調配的比例為將重鉻酸鉀：水依15：100調成感光液，再將感光液加入感光乳膠中，其比例為乳膠：感光液為10：1，攪拌均勻即可使用。

（2）將感光乳劑倒入刮槽中，以75度的角度及平穩的速度，由下往上，將乳劑刮上網版外側，重覆2次平刮，使全網目都均勻塗塞一層薄膜（圖5-26）。

（3）勿使網版在強光下曝晒，以電風扇吹乾（圖5-27）。

（4）將欲製版的底片以透明膠帶固定於網版外側（圖 5-28）。

5-26

在網版外側以刮槽平刮感光乳劑，使網目全塗塞一層薄膜。

5-27

以電風扇吹乾。

5-28

將欲製版的底片以透明膠帶固定於網版外側。

（5）進行曝光。將網框和底片置於曝光檯，蓋上橡皮布並啟動抽氣機使網框和底片密接，即進行曝光，使用炭精燈約2分鐘即可（圖 5-29）。或用太陽光進行曝光，強烈的陽光只要1～2分鐘即可。如果是自製曝光檯，使用8支20瓦特的日光燈，則需約5分鐘。

（6）由於感光乳劑受光硬化，曝光後以水沖洗網版，被黑片擋住的圖像不受光，經水沖洗後，感光乳劑剝落而露出透空的圖形，而受光硬化的部分則阻塞網目（圖5-30）。修版則可利用剩餘的感光乳劑將漏網之處填補，待受光硬化後即堵塞住網目，完成製版程序。如此可用油性油墨或水性油墨施印。若是網版製版失敗則需剝離硬化感光膜，重新再製版，可以使用工業漂白粉加水攪成糊狀，然後塗佈網面，約15分鐘後再以清水沖洗即可獲得如新的網版。

5-29
曝光。

5-30
以水沖洗網版，剝除未感光部分的膠膜。

印刷步驟

1.把網框固定在印刷檯上,將印墨置於網框上方(圖5-31)。使用刮刀將顏料擠透過版網,即可印製出作品。

2.先將作品印在透明片上,做為印刷校定位置使用(圖5-32)。先將一張透明片置於網框下,一邊以膠帶固定,便於翻轉,將圖像印在此透明片上,正式印刷時將印紙墊於透明片下,校定好正確的位置,翻轉透明片,放下網框施印,即可印刷在正確的位置上,此法對於套色印刷定位,有極大助益,在套印各色版前先印在透明片上,輔助紙張對位印刷。

3.當印紙校定位置後,放下網框施印,由於印刷檯面上有抽氣設備吸附紙張,所以不必擔心紙張移位的失誤產生。刮印時兩手握於刮刀的兩端,以約75度的傾斜角度及適當而平穩的壓力,將油墨刮印在印紙上(圖5-33)。

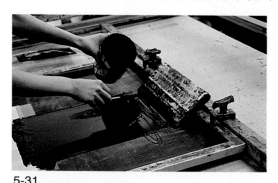

5-31
將網框固定在印刷檯上,將印墨置於網框上方。

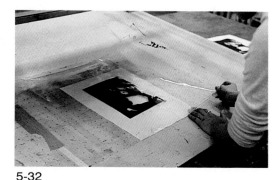

5-32
先印在透明片上,輔助定位。

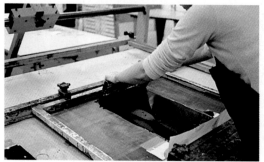

5-33
以橡皮刮刀刮色施印。

4.印出作品（圖5-34）。

5-34
印出作品。

　　以上是絹網印刷的製版、印刷基本介紹，利用不同的
網框套印，可印出多種色調，產生奧妙的變化；鮮豔的色
彩及平面化的簡潔造形，是此法的特色，而照相製版的精
密描寫所造成的事物虛像，更能激起我們對現實環境的觀
察和省思。

新孔版的製版與印刷

同樣是利用孔版的原理，以版上的孔洞使油墨可以透印到紙張上，只是前述絹印製版是感光式的，而新孔版的製版原理則是感熱式的，所使用的網版背後有一層特殊的膠膜，在曝版感熱後，含碳的底稿就會形成鏤空透墨的區域，而白紙的部分膠膜會沾附在網版上，形成阻隔油墨的區域。

新孔版製作，限於所開發出來的工具組，能印製的尺寸並不大，但是操作容易，非常適合印製卡片、藏書票等（圖5-35）。

另外也有印布的工具組可將圖案印在T恤、提包、枕頭上，享受美化生活DIY的樂趣（圖5-36）。

材料介紹（圖5-37）

印刷機、曝版燈座、藍色濾光片、網版、6B鉛筆、油墨。

5-35

范峻銘，虎嘯開春，10.5×15cm，新孔版。張雪萍，賀卡，10×15cm，新孔版。

5-36

新孔版運用在生活上：將圖案印在T恤、提包、枕頭上。（陳傳圓先生提供）

5-37

新孔版材料：印刷機、曝版燈座、藍色濾光片、網版、6B鉛筆、油墨。

製作步驟　　　　　　　　示範：王振泰

1.製作原稿：

由於屬於感熱系統，需使用具有碳粉質的黑色原稿，一般的鋼筆、原子筆、毛筆無法使用，如果使用鉛筆製作原稿，需使用較粗黑的如6B鉛筆效果較佳。原稿紙必須是無光澤的紙張，另外印在報紙雜誌上的圖案，只要是無光澤的都可以做為原稿，但切記不要違反了商標法、著作權法。如果使用鋼筆、原子筆、墨水等無碳粉質的設計原稿，只需加以影印，以影印出來的圖像即可感熱製版；影印時請稍淡一些，如果碳粉質太濃，得在網版前加上濾光片，否則容易燒壞網版。由於印刷時可以分區著上不同色彩，極易印出彩色的作品，也可以分成不同色版，多版套印出作品，後者則需在原稿製作上做好色彩計畫，而套色的對位，可以使用前所述的對位印刷方式，利用印在透明片上來輔助校位，即可精確的印出作品。

2.製作網版：

先在曝版的印刷軟墊上放上白紙，再放上作好的原稿（圖5-38），並將網版依標示方向放入固定槽內，如果影印碳粉過重，視情形加上濾光片；將裝好燈泡的燈罩依箭頭指示放入主機上（圖5-39），注意電池是否也安裝妥當；一切就緒後，用力壓下把手，燈泡曝版後，即完成製版（圖5-40）。注意曝版後燈罩內部是燙的，不要用手摸燈泡。

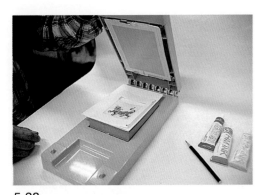

5-38

放置底稿，準備曝版。

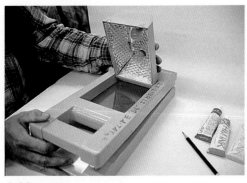

5-39

放置燈座。

5-40

在一切就緒後，用力壓下把手，即感熱製版完成。

3.塗上油墨（圖 5-41）：

剛曝好的版，原稿會沾附在網版上，將兩者一起取下，先不急著揭開，掀起網版上的透明膠片，將適量的油墨塗在網版上，如果有適量足夠的油墨，一次可以印70〜80張而不用重新上墨，而上墨時塗上不同的色彩不必擔心會混成一團，圖案太靠近時，顏色也只是靠得近一些不會重疊或混色，如果要使油墨確實區隔，可以使用隔色海綿，將海綿剪成細條狀，除去背膠，貼出分隔區域，再上墨，就可以確實區隔顏色。塗好油墨後，再將透明膠片放上，就可以掛回印刷機的固定槽，這時再將原稿自網版上取下。

4.開始印刷（圖 5-42）：

依照對位放好紙張，壓下把手，即完成印刷。印好的作品約需要10分鐘才會全乾，可將作品夾在舊的雜誌書頁中，保持乾淨。若需再添加顏料則將網版取下，在需要的部分直接加添，如果油墨有混色，則需將原有的油墨刮掉或擦掉，再重新添加顏料。

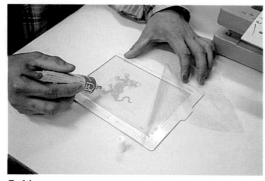

5-41
塗上油墨。

5-42
印刷。

新孔版作品欣賞（圖 5-43～5-45）

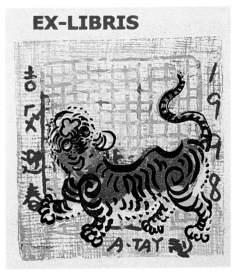

5-43
王振泰，虎年藏書票，1998年，新孔
版。由數個版套印而成，畫面中的老虎
生動有趣，有虎虎生風的動態。

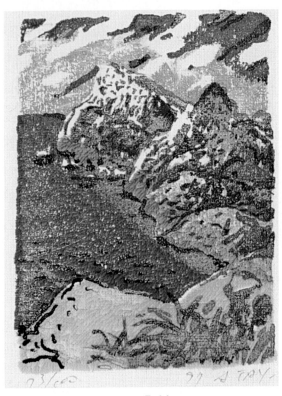

5-44
王振泰，風景，1997
年，新孔版。也是一件
套版印刷的作品，可以
從畫面中體會到當時光
線的感覺，閃爍在岩石
上、海上，作者對大自
然做了深入的觀察，將
版畫「寫生」般的呈現
出來。

5-45
鐘銘城，上林春景（二）雨
後新晴，1998年，新孔版。
作品以4個版套印而成，如
一首田園詩歌描寫雨後新晴
的鄉村景色。

單元討論

◎已知孔版印刷在日常生活中的廣泛應用，請從周遭的物件中舉出3～5件例證，並詳述其色彩的運用及印刷於何種材質上？如布料、塑膠、紙張或金屬，各會有何特徵？

◎從範例中，可以知道透過孔版以圖案式的花紋能得到連續圖案，試著設計一個模版，並運用在美化教室環境上。

張正仁「臺灣頌Ⅱ」（局部）

陸、趣味的延伸，多元的發展

單刷版畫

　　前面曾經提過，版畫是一種「間接性」、「複數性」的表現形式，而單刷版是透過在版面上以油彩、油墨直接描繪，經過拓印、手印或轉印壓印等方式所印出的作品，由於在版面上沒有具定形的圖紋，所以無法複製完全相同的第二件作品，可說是將版畫中的「複數性」捨去，但是其充分利用版畫的「間接性」，所呈現的結果仍不同於繪畫形式，因此也是一種廣為藝術家所喜愛的表現手法。

　　歷史上有名的畫家，像布雷克（William Blake, 1757～1827）、竇加（圖 6-1）、馬諦斯（Henri Matisse, 1869～1954, 圖6-2）等人，即經常運用此種方式嘗試創作。

　　單刷版畫通常有兩種類型：一是以油彩、油墨直接描繪於光滑的壓克力版或金屬版上，經過壓印而成，一次印

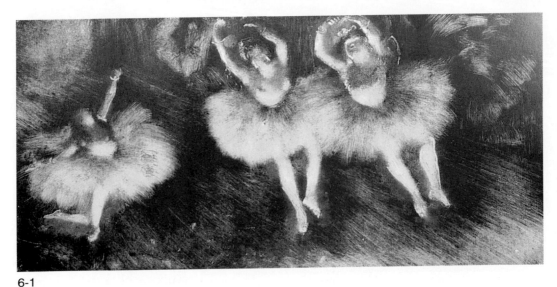

6-1

竇加，三個芭蕾舞者，1878～1888年，20×41.8cm，單刷版畫，美國麻州威廉斯頓克拉克藝術中心藏。在滾覆深墨的版上，以布或筆擦拭出舞者的圖像，再覆紙印出作品，竇加常用此種方法，再加粉彩完成作品，以單刷版畫做為他粉彩畫的底圖。

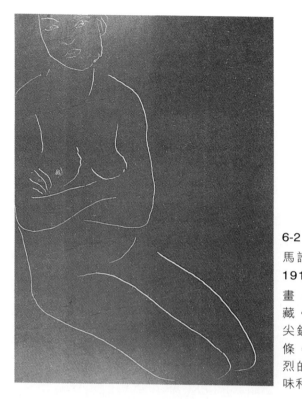

6-2
馬諦斯，裸婦習作，1914～
1917年，17×12cm，單刷版
畫，美國紐約大都會博物館
藏。在著深色墨的銅版上，以
尖銳的工具直接刮出人體的線
條，再覆紙印出作品，黑白強
烈的對比下，顯現出線條的趣
味和張力。

得一張，而第二張不盡相同；二是版面上已具有定形的主
調圖紋，後經過油墨塗繪，壓印而成，一次也只能印得一
張，第二張除色調不易控制外，其他圖像紋理則極為固
定。

注意事項

　　單刷版畫在印製時需注意：

　　1.使用的壓克力版或金屬版的邊緣也要用銼刀銼成斜
邊，避免壓印時輾斷毛毯。

　　2.印刷時壓力不需要太大，以免手繪的油墨滲透到紙
背；以凸版印刷用的馬連或飯匙，也可壓印出作品。

　　3.紙張也需事先溼潤，與凹版印刷相同，較諸前述的
凹版技術，單刷版畫少了製版的過程，而以直接繪版來代
替，一次印得一張。

製作方式 示範：李延祥

下面以圖例來說明幾種直接描繪的方式：

1. 簡單的以筆直接沾油墨描繪，此法多以透明壓克力版為版材，版下可墊置繪好的圖稿，在用筆沾油墨設色填彩，覆紙印刷後完成作品（圖6-3）。

2. 運用前述一版多色的技術，利用油墨濃稠度的差異，造成一版多色的效果。先以筆沾較稀的橙色油墨直接描繪，復以滾筒覆蓋較濃稠的黑色油墨滾輾於版面上，即可得到如圖的效果（圖6-4）。注意版的周邊也要用抹布拭淨，如此可得到效果更好、更完整的作品。

6-3
沾油墨直接筆繪。

6-4
併用一版多色印刷，先稀後稠，以稀墨筆繪，以稠墨滾輾。

3. 用削尖的竹筷在佈滿黑墨的版上刮出白色線條（圖6-5）。避免用尖銳的鋼針刮版，以免傷及版面。竹筷可以削出不同寬窄的尺寸，增加線條變化。由於竹筷只是剔出黑墨並不刮傷版面，如不滿意，可以用抹布沾煤油擦版，即可重新開始，以滾筒佈滿黑墨於版上。

4. 以較稀的橙色油墨滾輾於版面，再用塑膠刮片或電話卡刮出紋理，再以滾筒覆上較稠的黑色油墨，即可得到如圖的效果（圖6-6）。

6-5
在暗色底上刮出白線。

6-6
滾覆稀墨，刮出效果，再滾覆稠墨。

5. 綜合前述的方式，先以較稀的橙色油墨滾輾於版面，以刮片、竹筷刮出線條，再用滾筒滾輾較稠的黑墨於版面，則可得到豐富的色調和黑色的線條。視畫面需要，可再以竹筷剔出白線（圖6-7）。

6. 在覆蓋黑墨的版上，以汽油或煤油等溶劑滴灑，有如潑彩暈染的效果，將過多的煤油用紙沾起，甚至運用手掌手指、布紋的肌理捺印，經過印刷可得到如圖的效果（圖6-8）。

6-7
滾覆稀墨，刮出白線，再滾覆稠墨得到黑線，視畫面需要再刮出白線。

6-8
汽油滴灑的效果。

7. 在乾淨的版面上先以膠帶貼出不規則圖形，在繪好版後揭去膠帶，即得到此不規則邊緣的作品；或在整個版面繪製完成後，在印刷前用較不透油的紙張遮蓋出不規則圖形於版面上，再覆紙印刷即可（圖6-9）。

8. 利用套版的技術，可以得到更豐富的畫面變化。事先在印刷的檯面上做到紙張和版的對位記號即可，如圖是使用前述4和6的技術套色而成（圖6-10）。

6-9
不規則的圖形。

6-10
綜合以上技術，套版印刷。

9. 利用孔版和一版多色的原理，以蠟紙剪出貓的造形，依照構圖放置在光滑的版上，以小滾筒滾輾較稀的橙色油墨和藍色油墨，揭去蠟紙，得到貓的鏤空造形，再滾輾較稠的黑墨，則黑墨填入貓形中，再以竹筷刮出眼睛、鬍鬚，印刷後就有三隻小黑貓（圖6-11）。

以上是簡單的示範一些單刷版畫的技術，還有更多的可能性，發揮想像力，動手去嘗試，自有意想不到的效果！

6-11
利用模版作出一版多色的單刷。

單刷版畫作品欣賞（圖6-12～6-14）

6-12
李延祥，旅程，1998年，30×46cm，單刷版畫。畫面上不規則的圖形像地圖一般，穿梭的色帶和線條縱橫交錯，如經緯線和軌跡的標示，記錄著一段冥想的旅程。作品以一版多色的方式印出，綜合前述，你能分析出運用了哪些方法嗎？

6-13

（美）布利騰（Daniel Britton），2#1，1996年，57×70cm，單刷版畫。這是反覆使用直接筆繪，再擦拭出調子，再加筆彩繪而成的作品，並經過重覆套印，而達到色彩飽和度，如繪畫一般的效果，檯面上的兩隻鳥並肩而棲，似是一體的，襯上黑色的背景更凸顯主題。

6-14

（美）凱洛奇（Ray Ciarrochi），曼哈頓春天的早晨，48.3×68.6cm，單刷版畫。櫛比的高樓，引人入紐約曼哈頓的風景中，作者利用透視和色彩營造出深遠的空間效果，在灰紫的色調中，帶入黃色做為建築物的受光面，彷彿令人感受到在寒冷的春天早晨陽光的微溫。

併用版的欣賞介紹

前面陸續介紹了各種版種的技法、特性和鑑賞，有時在創作時，為求達到心中意象的某種呈現，也可以結合各種技法，以併用版的方式表現。併用版是指在一件作品中以不同的表現技法來完成，它可以是同一版種內不同技法的併用，如凹版以直刻加上蝕刻的運用；或是不同版種混合使用，如凸版加上凹版的表現；甚至採用更多樣性的媒材，表現版畫原有創作範圍以外的領域，如單刷、影印、電腦、立體版畫等。這種非單一性技法的表現，端看創作時的需求和目的（圖6-15～6-18）。

而直接以電腦輸出的「無版印刷」作品，雖然已成為廣義的版畫，但因其不具「版」的形式，目前多列為電腦繪圖的領域。然而電腦科技發達，以電腦建立圖檔，或是輔助構圖，尤其利用電腦分色，過網點，輸出於透明片上，可做為照相製版用的黑圖，使版畫製作更加便利。

多元化的嘗試為現代版畫創作帶來更自由活潑的觀念和素材，在一個大綱原則下，不失版畫的「間接」與「複數」的特性，更顯出在

6-15
廖修平，石園一，1984年，33×48cm，併用版：絹印、紙凹版。以絹印和紙凹版先後印出，平整而高彩度的背景先用絹印套色印出，再由紙版塑出石頭質感肌理以凹版壓印，呈現出富有東方哲思的畫面。

眾多表現媒材中，版畫的包容力，及和生活緊密的結合力。

使用併用版創作版畫，也需要周密的計畫，考慮各種版種間的印刷先後順序，及印出的效果，一般而言，背景、基底的版愈先施印，覆蓋上的版則愈後層疊印出，視所需要的效果而定。

6-16

鐘有輝，捲簾人生，1997年，110×160cm，併用版：絹印、凹版。此作品是一件以紙凹版、照相腐蝕凹版、絹印，配合切割、裱貼等複合手法作出的作品，作者嘗試著結合各種技法，探索版畫的表現力，除了平面的表現外，作品也以紙張裁切、翻捲，呈現半立體的浮雕構成。

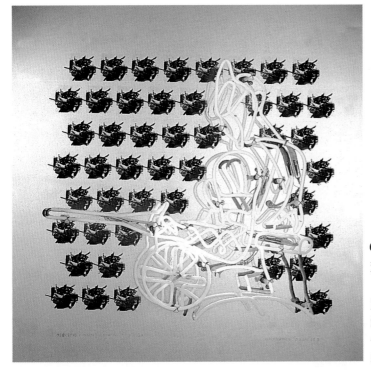

6-17

董振平，倒數計時，1992年，86×86×15cm，併用版：絹印於鏡面鋼版加霓虹燈裝置。以絹印圖像於鏡面不銹鋼版上，再加上霓虹燈裝置所呈現的作品。所選用的材質如不銹鋼版、霓虹燈都非常具有現代感。

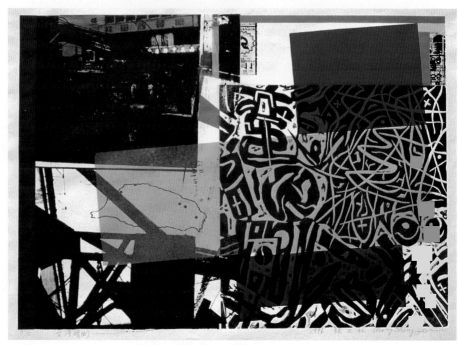

6-18

張正仁，臺灣頌Ⅱ，1996年，49×70cm，併用版：絹印、紙凸版。以照相絹印配合紙凸版，組合成作者心中的臺灣「風景」，將各版種的技法自由的結合，並以版畫做為作者探索個人與環境關係的一種表現媒材。

在欣賞藝術作品的過程當中，有一句西方的格言，可以引起我們的深思：「別忘了，畫家並不是畫他所看到的世界，而是畫他所意圖看到的世界，並以其所選用的形式、風格、媒材表現出來。」這句話中，「意圖」看見，和「選用」形式表現，就牽涉到審美的問題。不僅在繪畫如此，在所有藝術的表現上皆然，因為要表達的目的不同，藝術家在「取」、「捨」之間，做出不同的抉擇，就產生了各種風格、面貌的創作。無論是單一版種的使用，或是混合併用，透過作品的欣賞去發覺作者的「目的性」；透過分析、了解去看一件作品，就有源源不絕的驚喜產生，觀者和創作者達成一種交流，欣賞藝術的樂趣就在這裡了！

回顧與前瞻：臺灣版畫簡介

　　光復以前，臺灣藝壇從事純粹版畫創作的畫家非常少，相關的活動亦不多見，主要以風俗習慣和宗教信仰的民俗版畫為主。少數的日籍藝文家如立石鐵臣、西川滿或以版畫插圖，或以藏書票流通，但並不普遍，直到政府播遷來臺，隨政府來臺的一些版畫家，才逐漸努力建立臺灣地區版畫的風貌。現代版畫藝術在臺灣的發展有幾個重要的階段，約略可分為：（一）1950年代，木刻版畫時期；（二）1960年代，現代藝術思潮推動版畫運動時期；（三）1970年後，廖修平現代版畫新技法推廣影響時期；（四）1983年起，文建會推動國際版畫雙年展，國際版畫交流時期。雖然段落不是絕對分明，但依此方向論述，較易掌握其脈絡。

（一）1950年代，木刻版畫時期

　　民國初年在魯迅等人的鼓吹下，高聲疾呼對木版畫的再重視，並引進西方表現主義的木刻，融合了社會寫實主義，加上時局動盪，表現民生疾苦，或激勵抗日士氣的木版畫就十分盛行。二次大戰後，隨著政府來臺，一些以戰鬥木刻崛起於軍中的版畫家，承續大陸傳統木刻技法，作品逐漸由政治宣傳的題材，走向抒情及抽象的表現，為往後版畫的發展植下重要的根基，代表作家如方向、陳庭詩、陳其茂、周瑛等人，與當時本土畫家從事木刻版畫的楊英風、林智信等，都是活躍於50年代的版畫家。

（二）1960年代，現代藝術思潮推動版畫運動時期（圖6-19～6-22）

50年代末期至60年代起，臺灣藝壇受到國際現代美術思潮的影響，不少青年藝術家主張自由創作表現，強調獨立個性的發揮，不再拘泥於傳統的素材與題材。1956年，頗富影響力的現代畫會「東方」與「五月」誕生了。1958年由秦松、江漢東、楊英風、陳庭詩、施驊、李錫奇等人發起的「現代版畫會」也誕生了。在版畫上嘗試從陳舊的古典寫實風格和為政治文宣的枷鎖中蛻變出來，強調追求個人獨立純表現的藝術形式。風格大多應合當時盛行的抽象形式為主，試藉中國文化精神層面做探索表現。另外先後加入現代版畫會的成員有吳昊、歐陽文苑、朱為白、林燕等人，他們以堅強的信念持續

6-19
陳庭詩，離心，1969年，60.5×120.5cm，蔗板壓印。畫面的造形以基本的圓與方加以排比變化，簡潔的抽象符號背後，隱約可見屬於東方式的特質和情感。

6-20
秦松，形象，1963年，39.5×26.5cm，木刻。畫面中簡潔的橙、紅底色，配合粗獷不失沉穩的黑色符號線條，構成厚實內斂的畫面。

創作發表展出，並積極參與國際性的藝術展覽。1970年，<u>臺灣</u>
<u>退出聯合國</u>，許多國際性藝術活動被迫停止參與，加上一些會
員紛紛出國，藝術活動陷入低潮，才於1972年，正式宣佈解散
<u>現代版畫會</u>。而推廣全國的版畫活動的棒子，就由1970年成立
的<u>中華民國版畫學會</u>接手，對國內版畫藝術的推廣與發展，具
實質的影響。

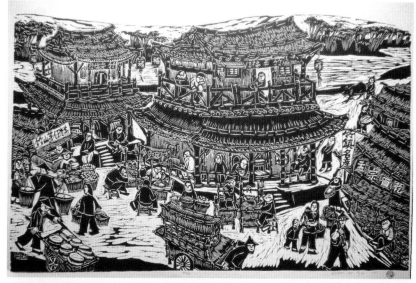

6-21
朱為白，竹鎮平安樓，1978
年，63×98cm，凸版木
刻。朱為白以木刻版畫創作
「愛與和平」為主題的系列
版畫作品，散發一股平安、
喜樂的生命氣息。

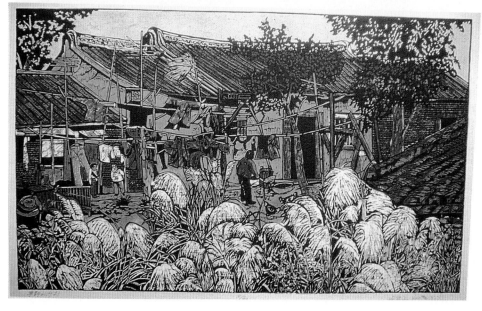

6-22
吳昊，寧靜的鄉
村，1977年，
65×106cm，凸
版木刻。吳昊的
作品橫跨現代繪
畫運動與鄉土運
動，題材貼近生
活，個人風格鮮
明。

（三）1970年後，廖修平現代版畫新技法推廣影響時期（圖6-23～6-32）

　　60年代末，在現代版畫會的推動下，版畫的風氣漸開，陸續有學成歸國的藝術家，推動介紹更專業的版畫技術到國內，如1967年陳景容自日返臺，示範銅版凹版畫，1971年謝里法又將其在紐約所研究製作的絹印和照相併用技法，在臺北發表展示。而現代版畫的積極推廣，是於1973年廖修平回國講學，才全面實際展開，他除了在大專院校教授版畫課程及設立版畫工作室外，並在各處舉辦版畫講習示範，傳授版畫的新技法和觀念。許多畫家受其影

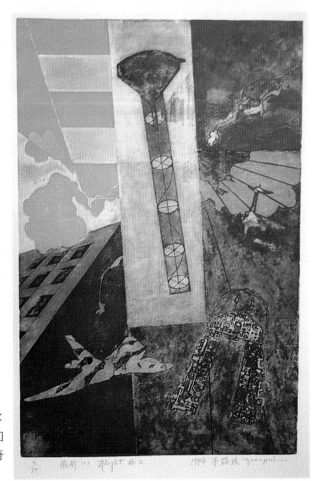

6-23
李焜培，飛行(2)，1974年，50×34cm，凹版套色。此幅作品以凹版套色印出，交織穿插成一幅奇異的飛行景象。

響，也開始版畫的創作，各地中、小學教師也得以傳授新的版
畫理念和製版方式。在展覽項目中版畫部單獨設立，現代版畫
於是迅速在國內生根茁壯。1974年，和廖修平學習的學生成立
了十青版畫會，迄今已逾20年，該會會員，歷年雖略有更替，
但會務仍持續不曾中斷，成為國內版畫創作的中堅分子：鐘有
輝、董振平、林雪卿、龔智明、沈金源、賴振輝、黃世團、彭
泰一、劉洋哲、張正仁、梅丁衍、許東榮、李景龍、楊明迭、
楊成愿、黃郁生、蔡義雄、羅平和、林昭安、王振泰等人仍為
版畫的薪傳工作盡心盡力。

6-24

鐘有輝，喜事，1997年，110 ×
80cm，併用版：凹版、絹印。以銅版
和絹印併用的作品，利用套色的層次，
讓中央的十字區域凸顯成為視覺的焦
點，而隱現在花葉背後的喜字圖紋，給
人在賞畫時多了一份「發現」的樂趣。

6-25

廖修平，月之那邊，1971年，90×48cm，凹版。此為彩色凹版作品，由數個剪鋸成不同形狀的版，分別著上不同顏色，再對版並置印出。

6-26

龔智明，遐想空間，57×44.5cm，併用版。以併用版的技法印出，作品以藍色調為主，恬靜的用色，更增加畫面的想像空間。

6-27

陳景容，肖像，24.7×18.3cm，凹版腐蝕。以腐蝕凹版印出一個青年的肖像，細密的筆觸，就像鋼筆畫一樣描繪出青年臉部的光影和質感，肩部以下淡淡的勾出輪廓線，保留了速寫的直接感和張力。

6-28

林雪卿，蝶化，105×75cm，併用版：凸版、絹印。以凸版和絹印併用印出。木版的紋理上鏤空出蝴蝶的形狀，宛如蝴蝶幻化飛去，巧妙的安排，令忙碌的現代人發出會心的一笑。

6-29

蔡義雄，融合Ⅰ，1997年，45×61cm，凹版腐蝕、一版多色印刷。以凹版腐蝕，配合一版多色的印刷方式印出，使版畫在色彩的表現上有更自由的發揮。

6-30

劉自明，作品9512，1995年，63.5×90cm，凹版、裱貼金箔、手繪上彩。以單純、率直自由的手法表達繪畫的原動力，從有限的具象表達轉為無垠的抽象想像空間表現。

6-31

梅丁衍，何日君再來，1995年，75×105cm，絹印。梅丁衍擅長以圖像組合，達到寓意的畫面效果，一語雙關的標題，「何日君再來」不但是歌者鄧麗君的代表歌曲，也是對其一種懷念。

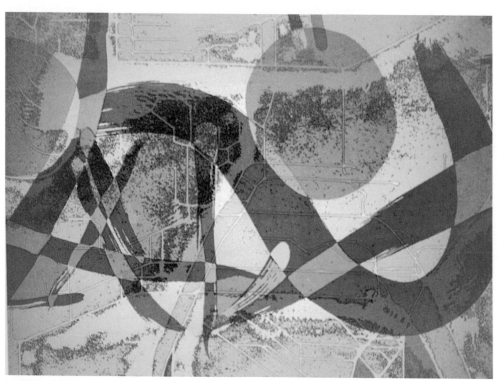

6-32

楊明迭，傳說，55×75cm，絹印。楊明迭對於絹印有精到的研究，除了絹印本身簡潔明快的特性外，細微變化的掌控和肌理質感的呈現，有其獨特的風格。

（四）1983年起，文建會推動國際版畫雙年展，國際版畫交流時期（圖6-33～6-34）

　　1983年在<u>文建會</u>的規畫下，<u>臺灣</u>主辦了第一個國際展覽，由於版畫輕便，郵寄傳送較易，透過國際版畫雙年展的主辦，醞釀藝術觀摩情境，提供展出發表的機會，並拓廣國民的審美視野。增加了國際交流的刺激，國內的版畫創作也更專業、多元化。透過展覽、交流，國內的版畫家也在不同的國際藝術比賽中獲獎，不斷有人加入版畫創作的行列。

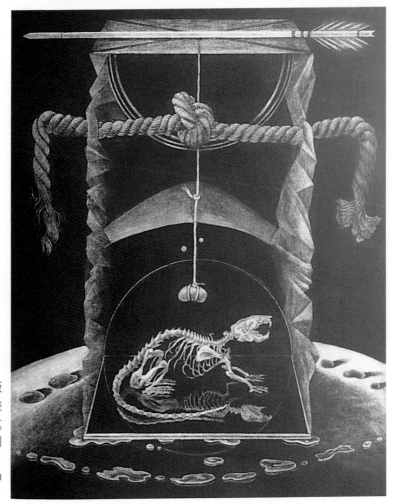

6-33

羅平和，過去的未來，
1996年，60×50cm，凹版
刮磨法。羅平和經常在畫
面上表現出原住民樸實真
摯的風貌，作品以凹版刮
磨法（美柔汀法）印出，
對稱式的構圖，彷彿是神
祕的祭禮儀式。

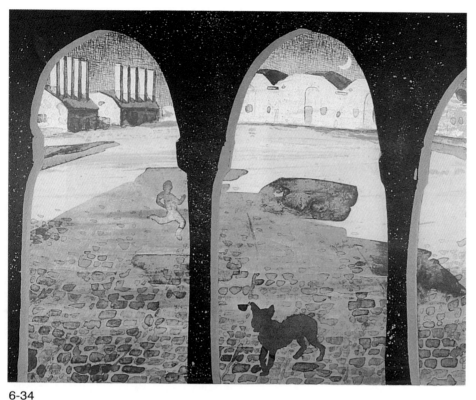

6-34
王振泰，在午夜有一種悄然的寂寞在奔跑，1995年，62×78cm，石版。以彩色平版套印，描繪出在深夜裡夢幻寂靜的氣氛。

　　隨著國內版畫的發展，對於專業的工作室需求也日益增加。絹印由於它廣泛的和商業印刷結合，因此早期成立的多屬絹印工作室。由於版畫的創作所需的機具、場地、設備的限制，凹版和平版的創作者多藉助學校的版畫設備，僅有少數的個人版畫工作室。

　　早年鐘有輝成立274版畫工作室，開放供藝術家創作版畫，是較早成立的開放工作室，到了90年代，則陸續有蔡義雄於1995年成立的AP版畫創作空間，1996年由李延祥（圖 6-35）、郭文祥（圖 6-36）成立的互動版畫工寮，及由蔡宏達（圖 6-37）、陳華俊、倪紹文所成立的火盒子版畫工房。以工作室結合社區教育，推動版畫的新風氣。

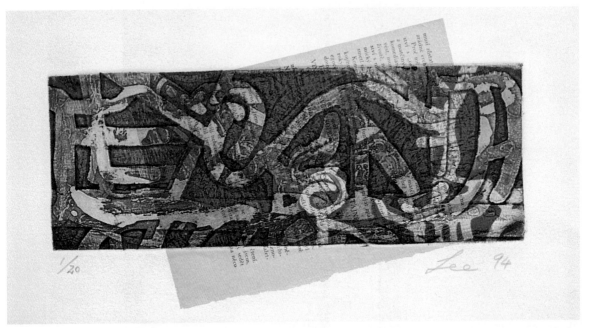

 1/20

6-35

李延祥，閱讀，1994年，20×
30cm，凹版腐蝕、一版多色印刷、
裱貼。李延祥以凹版腐蝕，配合一版
多色的印刷和書頁的裱貼印出作品。
高彩度的用色，使作品閱讀的效果更
有閃爍的動感。

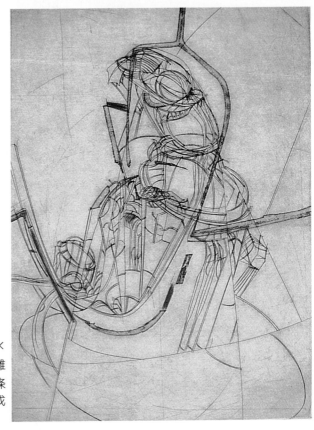

6-36

郭文祥，築，1996年，40×
30cm，凹版推刀。以推刀的雕
凹線法凹版印出，畫面以線條
結構出如建築物的圖像，形成
極具現代節奏感的作品。

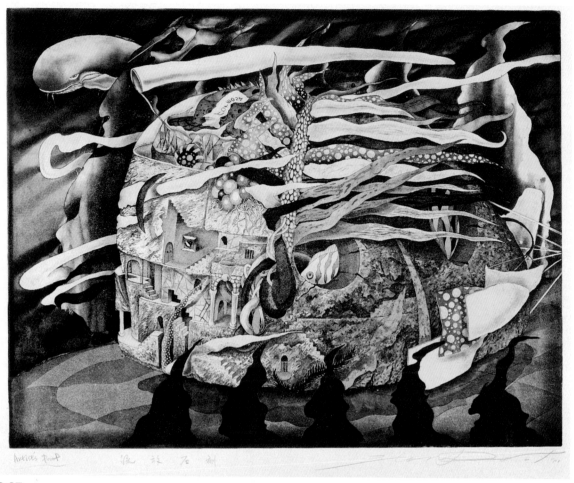

6-37

蔡宏達，流放石刻，1991年，50×65cm，凹版金屬版腐蝕。以腐蝕凹版印出作品，純熟的腐蝕技術和質感的掌握，傳達出此寓意深遠的畫面，正是作者對於生存環境的一種省思。

　　限於篇幅，以上是簡介臺灣現代版畫的發展，歷經40多年的研創蛻變努力，在藝術探索的領域上更趨多元化，發揮版畫歷久彌新的表現力。而時代不斷的變遷，現代藝術的形式急遽發展，呈現多元的風貌。本世紀所發展的科技，幾乎支配了人類的生活和思想，藝術的表現也不例外，而版畫的包容性正是在科技衝擊下，一種結合藝術和科技的造形產物。現代藝術的共通傾向是「藝術作品的民主化」和「藝術的訊息化」，版畫由於其「複數性」特

質，使它具有能把美感分享給廣大群眾的「普遍化」特徵，成為所有藝術媒材中最具「民主化」的藝術，並非是某一階層才購買得起的獨佔私人財產；又由於它複數印刷的特質，能將作品反覆出現而深入人心，造成觀眾強烈深刻的印象，自古即多為宗教、政治、文宣教化所用，這點更和「藝術訊息化」的傾向不謀而合。同時版畫的輕便，便於郵寄，無形中就如同使用世界共同的圖像語言來傳遞訊息，促進人類的文化交流，在美術史上建立了它獨特真實的價值與地位。

※本文依據龔智明之現代版畫藝術在臺灣發展之概況與展望（1996全國版畫教育研討會，臺北：教育部），王秀雄之〈版畫在現代藝術中的地位〉（版畫特輯，臺北：行政院文建會）二文改寫而成的。

單元討論

◎一版多色豐富了凹版色彩的表現，在結合單刷版畫後，有了更多樣的面貌，你有什麼不同的想法可以在單刷版畫表現上發揮嗎？

◎在習得各種版種基本知識和表現技法後，試著做出橫向的比較：在凸、凹、平、孔、併用各版種中，就發展演變、印刷原理、表現特色、生活運用、製版印刷的難易等方面做出歸納和整理，並選出自己喜愛的版種表現和原因。

◎從介紹臺灣當代的版畫畫作中，找出最喜愛的作品，並試著從圖書館的相關書籍、雜誌、期刊中，深入作者背景及其創作，且論述自己的觀點。

鐘有輝「捲簾人生」（局部）

柒、版畫與生活

版畫的功能

　　版畫自古以來即是所有藝術媒材中與生活最緊密結合的，且版畫和印刷間的「血緣關係」，更賦予版畫有文化交流的功能。回顧東西方文化的發展，我們不難發現印刷術在人類文明的傳播上所佔的重要地位。在印刷術發明之前，多以手抄本少量的傳播資訊；在西方，中世紀時代多由修道院的僧侶負責手抄經文或描繪聖經插圖，做為虔修的功課，同時也負有教化的功能（圖7-1）。在東方亦然，重大的國家決策或大典、契約，或書於簡冊，或銘刻於碑石、金屬器物，以昭告於世。而後者以銘刻的方式記錄傳播，就促成印刷術的發明。

　　版畫（藉圖像）所傳達的訊息，跟語言文字所能傳達

7-1
安格羅愛爾蘭藝術十字架插頁，林狄斯法恩聖經，約700年，34×24.5cm，英國倫敦大英博物館藏。

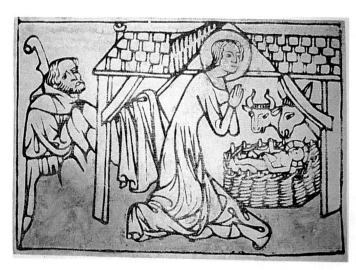

7-2
耶穌誕生，1400年，13.6×
19.7cm，凸版木刻、手繪上彩，奧
地利維也納阿爾貝提那畫廊藏。

者，有一些差異。語言文字是屬於理性而抽象的概念，它
是半透明的媒體，使人似懂非懂，得不到具體明確的印
象。以此較之，圖像就較能傳達感覺、氣氛、感情了。況
在識字率較低的時代，圖像傳播就更顯重要。因此早期版
畫存在的功能如同插圖一般，尤其是宗教類的書籍，使信
徒如眼見神蹟一般，同時版印的複數性，更增加其傳播效
能（圖7-2）。現存最早的版畫是於唐懿宗咸通九年（西元
868年）的金剛經般若波羅密經刻本，在此卷金剛經的扉
頁印有一幅刻工精湛的「祗樹給孤獨園」圖（見圖2-5，
p.027），即是描繪釋迦佛正坐在祗樹給孤獨園的經筵上說
法的情境。早期西方的木刻版畫，也是以詮釋聖經教義，
或聖徒神蹟的版畫插圖。綜合而言，當印刷和版畫結合成
一個強勢媒體，在當時即被宗教加以吸收利用，做為宣揚
教義、廣植人心的效能。在照相術發明之前，版畫即擔任
詮釋插圖的角色。西方藝術史上，中古世紀可說是「宗教
的時代」，所有的繪畫、雕刻、文學、音樂，都成為宗教
的代言人，肇始於文藝復興初期的版畫也是如此；到了文
藝復興時期，人本主義興起，有關宗教的描繪也更人性

化，開始有藝術家投注到版畫的創作，版畫不再只是工匠製作的插圖或圖案，而有了藝術的生命力，題材也廣泛的深入到生活的各個層面（圖7-3～7-5）。

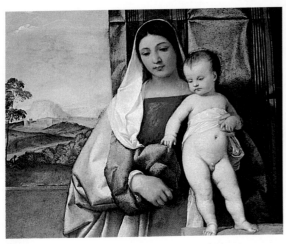

7-3
提香（Titian,約1487／90～1576），聖母子，約1512年，65.8×83.8cm，油畫，奧地利維也納藝術史博物館藏。

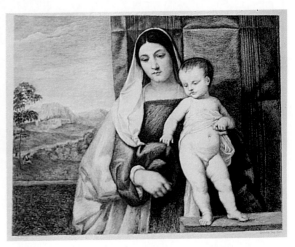

7-4
勒南（Le Nain），聖母子，仿刻提香，23×28cm，凹版腐蝕，私人收藏。

7-5
古地圖：巴塞隆納，凹版雕凹線法。

如何辨別版種？

　　版畫是一項「技」與「藝」並重的藝術表現，在創作從製版到印刷成作品的過程中，它的「品質」與「技法」之間存在著直接而密切的關係，一幅版畫作品的優劣除了和其他藝術一樣取決於內容是否具有動人和原創的特質外，對於製作技術的要求要比其他藝術來得更嚴格。因此若想全盤了解版畫藝術的特質，從了解各個版種及技法上著手有助於提升鑑賞版畫藝術的能力。

　　在前面認識並操作各種版種的技法後，進而做一些橫向的比較，凸、凹、平、孔、併用、照相版各有各的特徵：

　　1.凸版中古拙的線條，對比強烈的調子，及趣味盎然的版材肌理，最擅長表達激烈的情意，印刷時若使用馬連擦版，在紙張背面有磨擦拋光過的痕跡。

　　2.凹版版畫中尖銳自在的線條及濃淡階調的特殊魅力，常細膩地刻畫出人性的微妙與複雜錯綜，使用凹版壓印機壓印，所以畫面上可以看到線條凸起的墨紋，和版子的壓凹痕跡。

　　3.平版可以將作畫的筆觸和水墨渲染的韻味保留下來，紙面上幾乎看不見壓痕，細看油墨有細密粗糙的墨痕。

　　4.絹印孔版版畫均勻整齊的色面及鮮豔的色彩，為其特色，油墨厚實平整，有時細看可見到絹網紋理。

　　5.照相版的精密描寫所造成的事物虛像，能激起我們對現實環境更親密的觀察，油墨上可以細察到網點分佈套色。

　　6.至於混合這些技法兩種或多種組合的併用版，往往能融合各技法的優點，傳達作者的意念。

如何保存版畫？

辛苦作出來的版，也要好好保存。一般說來，木版在洗淨弄乾後，用報紙包好放置在不曝晒又不潮溼的地方即可；凹版的金屬版洗淨油墨後，可以防腐蝕液薄塗一層保護以避免氧化，將來若要施印以煤油清洗即可；平版的版材可用阿拉伯膠封版保護，置於不潮溼的場所、絹印的網框可以用紙包住，以不讓塵埃阻塞網目為原則。版材的存放應避免堆疊導致變形，可和書籍陳設一樣豎立並列，較為理想。

版畫的保存，必須尊重作品的完整性，也就是說它的編排、尺寸、周邊的留白等，審視一張版畫除了畫面之外，作者所簽的張次編號、畫題、簽名、年代都需仔細對照（見「版畫的規則」），如果紙面油墨有發霉的現象可以用棉花沾酒精擦拭乾淨。收藏版畫可以用圖櫃將畫平放在抽屜中，每件作品上覆蓋一張描圖紙或棉宣紙，可防潮及避免油墨未乾的不良影響，在防塵、防潮、防蟲、防光的環境中維持適當的均溫，就是對畫作最好的保護。

如果裝框陳列，也需特別注意，就如前述作品的完整性，切忌裁切紙張的白邊，現在一般裱框畫作，多在壓克力板和作品中間夾襯紙板，而作品直接以膠帶黏貼於襯紙框上，此舉易造成膠帶對作品的損傷。可以使用卡紙剪成直角三角形，合在作品四角，再以膠帶固定，如此膠帶就不是直接貼附在作品上，如果是大幅作品，只固定四角是不夠的，最好在四邊的中央位置，各加一片長方形的卡紙，以膠帶貼夾住作品（圖7-6），這樣就可以保持作品的完整無傷。

作品的懸掛，為了避免畫作和牆面傾斜的角度過大，穿綁繩索的鉤圈宜固定在框架約1/2到1/3的上方處，繩索的長度也以懸掛後牆上的掛釘不外露為原則（圖7-7）。掛畫的高度應以水平視線的中點對準畫心較佳，掛畫的地點應避免日晒的牆面，或強光照射處，因為強烈的光線會使紙張變黃，並影響油墨色澤；同時也應遠離廚房（油煙）、浴室（溼氣），如此細心規畫，以版畫來美化環境，並不是件困難的事（圖7-8）。

版畫多屬平面性的作品，它輕便的特性易於攜帶及搬運，可以把畫作捲起放入紙筒內，在捲作品時應注意將畫面朝外，並在畫面上覆蓋一張薄棉紙，既可以保護畫面又可在作品展開時維持畫面朝外，但此法只適攜帶，並不適合長久保存作品。另外也可以使用畫夾，有些內部更有塑膠套的夾頁可放入作品供翻閱，既方便攜帶展示，也可以防塵保護。

版畫也可以再還原到「書」的形式，國外有不少版畫家和詩人合作，出版成套精裝的版畫原作詩文集，或其他「藝術圖書」，限量出版發行，使觀眾同時欣賞到詩文與版畫原作，這些都裝訂成書，或放在特製精裝的厚紙盒裡，算是一部作品，也都有作者簽名、出版的

7-6
版畫的裝裱：注意勿使膠帶直接貼住紙背。

1/2～1/3處

7-7
掛繩的鉤圈在1/2～1/3處，掛繩以不外露為原則。

7-8
李延祥，閱讀。裝裱好的畫作。

版次，一如版畫一樣（圖7-9）。除了有專營版畫的畫廊外，也有專門收藏販售這種「藝術圖書」的書店（圖7-10）。或許在「書」不斷資訊化、電腦化的腳步中，其傳播的功能已漸漸被電子媒體所取代，但這種「藝術圖書」更能將書籍的傳統價值和藝術結合，進而被珍藏、保存、閱讀，將「書」流傳後世。

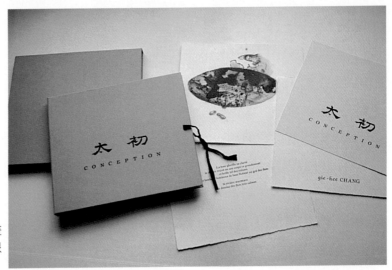

7-9
張芝熙，太初。成套精裝的版畫原作詩文集，以「藝術圖書」限量出版發行。

7-10
法國巴黎街頭專營販售藝術圖書的書店。

印刷與圖像藝術的結合

　　廣義而言，版畫可說是印刷和圖像藝術的結合，反觀今日生活，很難想像沒有這些印刷圖像的世界是怎樣的；沒有報紙、雜誌、書籍，衣服上沒有圖樣，購物商品沒有包裝，食品沒有標示，少了知識的傳播，更遑論今日所有的科技發明……。然而現在擁有先進方便的印刷技術，是否就有良好的「視覺環境」？答案卻不盡然。在多元化的社會，圖像有氾濫的趨勢，隨意張貼的廣告、設計不良的海報、不當的招牌標示，反而造成視覺的污染。

　　版畫自古以來可說是橫跨藝術創作和應用美術設計的橋樑，是呈現印刷和藝術結合最頂端的表現。提升版畫的創作，實有助於整個視覺環境品質的改善，及淨化人心的功能。因為它不僅和其他藝術媒材一樣能傳達出社會、政治、宗教、教育、科技、美感等內涵，也能做為藝術、資訊和娛樂的傳播媒體機能。

　　在現今科技進步的工商社會中，各行各業所用的宣傳或教學的資訊，往往和版畫有關，譬如海報、DM印刷、投影片的影印製作、攝影、錄影、電腦等的多媒體製作等，甚至擴及到日常生活，食、衣、住、行、育、樂等領域（圖7-11）。如衣的方面：印花布、T恤、絲巾、皮包等的印製；食的方面：飲食用的器皿、桌布印花、食品的包裝標示的印製；住的方面：壁紙、版畫、建材圖樣等；行的方面：交通工具上的廣告、貼紙、交通標誌的印製等；育的方面：

7-11

印刷與生活：服裝、雜誌等。

7-12
印刷與生活：旗幟、臂章。（謝文老師提供）

如生活標語、標誌、旗幟、臂章（圖 7-12）、書籍雜誌印刷等；樂的方面：益智遊戲的拼圖或玩具圖案，園遊會展覽的海報（圖 7-13）、邀請卡（圖 7-14）等，與其他娛樂有關的印刷不勝枚舉。這些都說明了圖像的複製，已深入到生活的各層面，豐富人類的文明（圖 7-15）。回顧歷史，今日該省思的除了量的增加，更應著重於質的提升。

7-13
李同順、劉春德、戴雅惠，畢業巡迴展海報設計（學生作品），1977年，52×35cm，感光絹印。（謝文老師提供）

7-14
邀請卡。（謝文老師提供）

7-15
法國巴黎地鐵站中的大型海報。

版畫可說是複數圖像藝術中最精緻的表現，不但豐富了精神生活，進而美化居住的環境，無論是居家住所或是公眾場合，都有畫龍點睛的效果（圖7-16～ 7-17）。藉著版畫複數性的優勢，同儕間可建立互相交流收藏的雅趣，自製賀卡、問候卡片，除了傳遞情誼外，也是作品交流的一種形式（圖 7-18）。透過親自的操作，將心中的圖像刻製在版上再印製出來，或是收藏、欣賞別人創作的結晶，都增加生活上的情趣，與生命有著良性的互動關係。

隨著科技進步，製版印刷的技術也日新月異，版畫的發展正隨著這種印刷術的進步，變化出各種不同的形式，它百變的風貌和生活緊密的結合在一起。在版畫的天地中，「美化人生」不再只是一句口號，而是生命與藝術的互動！

7-16
新加坡機場角落。

7-17
法國巴黎街頭專營版畫的畫廊。

7-18
各式卡片。

單元討論

◎回顧歷史，版畫印刷在過去和現在深深的影響人類文明與傳播，想像一下在未來的世界中，多媒體與資訊的傳播，版畫所能扮演角色和定位。

◎將你作過的各版種版畫作品收集整理，仔細觀察，比較紙張受墨情況，並記錄各版種的特徵。

◎比較同一版所印出的畫作，前後印刷的穩定度如何？雖然版畫作品無法達到先後印出的作品百分之百相同，但仍應注意作品的「類似性」。試著找出變因，並檢討如何掌握印刷的穩定性。

◎將印好的作品，依照正確的方式妥善收藏或裝裱，並運用於美化居家或教室環境！

◎電腦在處理圖像和文字的便利性，及網路傳播的普及迅速，將是未來傳播媒體的趨勢，然而電腦繪圖輸出的成品，在版畫上界定的定位為何？試就材質美感、創作性與保存價值等方面探索分析其中的異同。

◎版畫是印刷與圖像藝術的結合，在藝術表現上，你期望能藉由版畫創作呈現自己什麼樣的理念和風貌？

中外譯名對照

藝術家

古騰堡	Johnnes Gutenberg
小卡納克	Lucas II Cranach
比韋克	Thomas Bewick
布格梅爾	Hans Burgkmair
布雷克	William Blake
弗侖奇	Edwin Davis French
瓦沙雷利	Victor de Vasarély
瓦拉多雷斯	Juan Valladares
安迪・沃霍爾	Andy Warhol
朵 奧	Gerard Drouot
米 勒	Jean-François Millet
米 羅	Joan Miró
西尼菲爾德	Aloys Senefelder
克里斯多	Javacheff Christo
克林傑	Max Klinger
克雷拉	John Crerar
克爾赫納	Ernst Ludwig Kirchner
杜米埃	Honoré Daumier
杜 勒	Albrecht Dürer
孟 克	Edvard Munch
林布蘭	Harmensz van Rijn Rembrandt
洛克威爾・肯特	Rockwell Kent
馬諦斯	Henri Matisse
哥 雅	Francisco José de Goya y Lucientes
海 特	Stanley William Hayter

索尼耶	H. Saunier
高 更	Paul Gauguin
勒 南	Le Nain
曼帖那	Andrea Mantegna
寇維茲	Käthe Kollwitz
梵 谷	Vincent van Gogh
畢卡索	Pablo Ruiz Picasso
惠斯勒	James Abbott McNeill Whistler
提 香	Titian
路易士・芮德	Louis J. Rhead
維 蒙	Berhard Villemot
遜姆・西門	Samel Simon
謬 舍	Alphonse Mucha
羅特列克	Henri de Toulouse-Lautrec
竇 加	Edgar Degas

藝術流派

立體派	Cubism
印象派	Impressionism
社會寫實主義	Social Realism
表現主義	Expressionism
普普藝術	Pop Art
象徵主義	Symbolism
新藝術	Art Nouveau
歐普藝術	Op Art
觀念藝術	Conceptual Art

專有名詞

凸版版畫	The Relief Print
木口木版畫	Wood Engraving
木紋木版畫	Wood Cut
紙　版	Paper Cut
實物版	Collagraph
橡膠版	Lino Cut
凹版版畫	The Intaglio Print
一版多色印刷	Viscosity Color Print
反向試印	Counter Proof
直刻法	Dry Point
刮磨法（美柔汀法）	Mezzotint
	Manière Noire
細點腐蝕法	Aquatint
照相腐蝕法	Photo Etching
蝕刻法	Etching
糖水腐蝕法	Sugar Lift Ground Etching
雕凹線法	Engraving
手拭程序	Hand Wipe
刮　刀	Scraper
推　刀	Burin
搖點刀	Rocker
滾點刀	Roulette
磨　刀	Burnisher
平版版畫	The Planographic Print
石版畫	Lithograph

版畫

| 孔版版畫 | The Stencil Print |
| 絹印版畫 | Serigraph |

十七版畫工作室	Atelier 17
石膏打底劑	Gesso
定　版	Edition
單刷版畫	Monotype
試版印刷	Working Proof
對位法版畫工作室	Atelier Contrepoint
藝術家權利版本	Artist's Proof(A.P.)
	Épreuve d'Artiste(E.A.)

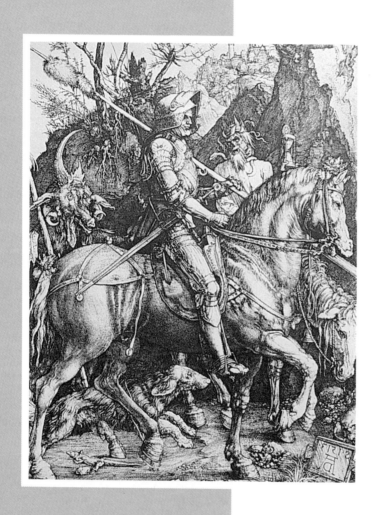

一、數字的遊戲

我們習慣以阿拉伯數字來記數,也常見刻在鐘錶上1至12的羅馬數字,難道羅馬人只會數到12?不會吧!人家也是很厲害的,自有一套規則和邏輯:

$I=1$,$II=2$,$III=3$,$IV=4$,$V=5$,$X=10$,$L=50$,$XL=40$,$LX=60$,$C=100$,$D=500$,$M=1,000$。

你看出其中的端倪了嗎?但是99寫成XCIX而非IC,主要避免十位數和個位數混淆。那1999年就可以寫成MCMXCIX $(1,000+900+90+9)$,這種羅馬數字標號常見於西方紀念館、會堂等大建築物,表示完成的年代。在版畫上羅馬數字常用於非出版發行的版本上,如A.P. I/X,若是發行版本則以阿拉伯數字記數。($\overline{D}=5,000$;$\overline{\overline{D}}=50,000$)

二、傳統版印年畫簡介

中國的木刻版畫,在明朝達到鼎盛,無論是繪版、雕版及印刷都有完美的演出,清乾隆以後,出版業受樸學風氣的影響,書坊逐漸凋零,但也呈現著向各方面普遍發展的趨勢。此時民間盛行的木刻年畫,為版畫打開新的局面,年畫由於能和廣大的民眾思想、情感產生結合,且多以忠孝節義事蹟、吉祥語圖及小說戲劇上的喜慶歡樂為題材,因而能深入到農村、城鎮的每個角落,成為民間裝飾用的民俗版畫藝術品。

以吉祥語圖為題材的年畫,多取其諧音的圖像,將民生的企求反映在畫面上,福、祿、壽、喜、祥、財、瑞、趨吉避凶等等,這些主題就構成了年畫題材,產生了許多有趣的象徵、諧音或比擬。

❖ **動物類**

如蝙蝠(福),鹿(祿),鶴、龜(壽),喜鵲(喜),羊(祥),蟾蜍(錢),魚(有餘),麒麟、龍(祥獸),獅、虎(避邪),象(太平有象),馬、猴(馬上封侯),雞(家),狗(來福),貓(來富),鼠(來寶)等。

❖ **植物類**

如松(長生),竹(高昇),喜鵲和梅樹(喜上眉梢),玉蘭、海棠、牡丹(玉棠富貴),百合(百年好合),靈芝瑞草(祥瑞),石榴(多子多孫),芙蓉、桂花(夫榮妻貴),柚子(佑),柑橘(吉),鳳梨(旺來),柿、蓮花(好事連連),蔥(聰明),芹(勤),菜頭(好采頭)等。

❖ **器物類**

如瓶(平),鞍(安),戟(吉),磬(慶),冠(官),爵(爵位),燈(添丁),笙(昇),如意,搖錢樹,聚寶盆等。

❖ **圖案類**

如太極、八卦(趨吉避邪)等。

❖ **人物類**

如門神,福、祿、壽三星,魁星踢斗等。

如此豐富的圖像,就能組合成多樣的寓意畫面,例如戟和磬加上一條金魚就成了「吉慶有餘」;四個花瓶配上四季蒔花就成了「四季平安」;童子吹笙,配上蓮花就成了「連生貴子」;童子戲蟾就成了「添丁進財」……等。

年畫多以對稱式的構圖,或採雙圖並置

取好事成雙之意，如門神圖，加冠進爵圖。主要圖像以外的部分以連續性的吉祥圖案綴飾，如蝙蝠或花卉圖形，豐富造形變化。

三、裱貼法

裁切與版面圖像相同尺寸的棉紙或雁皮宣紙（紙張選擇較薄且稍帶色澤），先使用毛刷施以薄膠或漿糊於紙背，然後正面朝向版面圖像（已上墨），刷膠的背面朝上放置於版面，最後覆蓋版畫紙於薄紙上方，經過壓印機後，薄紙與版畫紙黏合，形成有淺色底的畫面，與版畫紙周邊部分，有極微妙的淡色調差異。通常此法運用在單色石版畫與凹版畫印刷上。

早期西方的造紙術較不發達，在林布蘭的時代還將版畫印在抛光的羊皮上，今日VELIN字樣在版畫紙上，原意即是小牛皮，現在指上等羊皮紙。而中國紙的纖維較長，吃墨顯色的效果極佳，只是紙張太薄，因此用裱貼的印法將版畫印在薄紙上，同時裱貼在較厚的版畫紙上。

四、「平版PS版的製版與印刷」 再　探

王振泰提供

PS版是一種覆蓋了感光液的加工鋅鋁版，更方便在商業印刷中，以照相分色製版，印刷出量大而質優的印刷品，而藝術家更利用此一特性，更方便呈現出所需的圖像。在商用印刷中，為確保圖像清晰的印刷品質，版面上得經常保持油水分離，而常用

"GU-7" 和「整面膠」二種材料。"GU-7"是一種精煉的阿拉伯膠液，具親水性，可增加PS版面上圖像以外的部分的親水性和斥油性及保護版面的作用。「整面膠」則是用於清除版面油墨。一般而言完成感光經顯影而定影的版面即可上墨印刷，但為求印刷的精良，可在定影後的版面上用海綿塗佈GU-7，靜置5～10分鐘，加強油水分離，然後再施印。印刷後長時間的「封版」，則先以整面膠清除油墨，再上黑油強化圖紋，最後以GU-7塗佈即完成「封版」。而再印的「開版」步驟，則相反的先以水沖洗GU-7，再以整面膠清除版上的黑油，用水沖洗版面，再上GU-7，靜置5～10分鐘後，即可上墨印刷。

PS版雖是用於感光的版材，但也可以直接描繪的方式來製版，也別有一番趣味。以常用的PS版陽片為例，使用的顯影液為DP-4（DP-4顯影液具侵蝕性，一般用於顯影時與水的比例為1:8～1:10，而直接繪版的濃度更高，甚至用純液，因此保護措施一定要完備，手套、口罩不可少，並在通風處進行操作。），將DP-4分別加入不同比例的水調合成強（純）、中（1:1）、弱（1:2）不等的顯影液，以筆沾繪於未感光的PS版上，則顯影液可以溶解版面上的藥膜，愈強的顯影液溶解的速度愈快且徹底，在印刷時就形成親水區不著墨，利用不同濃度的顯影液和作用的時間長短，即可作出豐富調子變化的畫面。繪成的版面再經過定影處理，清水洗淨版面後塗佈GU-7，即完成製版手續，可以上墨印刷。

PS版的感光製版法操作簡易，若有豐富的經驗（曝光時間控制）和正確的操作（圖

稿透明片的製作和曝光時透明片需與版面密合），則太陽光也可以是感光的光源，若無理想的感光檯設備，仍可以進行PS版的單元習作。而以直接繪版法操作PS版，有很強的實驗性，都能提高學習動機，對於平版的油水互斥原理的認知運用，與基本印刷實務的了解，有很好的學習效果。（上述的各種版材或溶劑都可在印刷材料行購得。）

五、鑑定原作版畫條例
（魁北克版畫協會制定）

前　言

在偶然的機會中，查閱到這份有關鑑別原作版畫的條例，這是1987年由魁北克版畫協會制定的條文，在詳讀之後深感到西方治學的條理與嚴謹，在法律般的條文背後，規範出藝術家的權利與責任。

現在國內的國際版畫雙年展已有好的名聲，但是收藏界和大眾對於版畫和印刷品的分野，仍是模糊不清，誠如在條例中的開宗明義：「原作版畫是一件具複數性質的藝術原作。」一件「印刷」而成的作品，符合於謹密的條例，如遊戲規則一般，即視為一件藝術原作，同樣是藝術家的心血，有其在藝術市場的價值，原作版畫正是藉著這種「複數性」的特質，在藝術市場上扮演印刷品和單件藝術作品的橋樑。

在條例中定義出「套版」出版的定義，及在套版中各種出版版本的特性與識別，也提及在「出版」的行為中，藝術家和印刷者、藝術家和出版人的關係。

文中提到「法定版本」由法國巴黎國立圖書館負責存檔，設有版畫部門收藏，如此圖書館不只朝科技的、資訊的方向發展，也可以是人文的、藝術的。「版畫」也是一種具有傳播、印刷、著作性質的媒材，也應在圖書館中佔有一席之地。

筆者曾在法國看到大師級藝術家的回顧展，而當年藝術家曾經參與過的藝術活動，不乏以版畫方式為插圖的詩、文集、海報，如今已絕版的文獻資料，多由法國巴黎國立圖書館提供完整的重現，其版畫部門功不可沒！

在資訊交流的現代社會，可接觸到來自美、英、日、法等不同翻譯名詞，在版畫的標示上，國際流通的形式大致以英文、法文標出各種不同出版版本，如A.P.（Artist's Proof）和E.A.（Épreuve d'Artiste）同為屬於藝術家權利版本，中文若翻譯成藝術家試版，則易與W.P.（Working Proof），工作中的試版印刷混淆，翻譯名詞的修訂與統一，也是刻不容緩，他山之石可以攻錯，藉著本條例的翻譯，筆者衷心希望早日能有國人自己制定的條例。

本文也特別感謝魁北克版畫協會予以轉載翻譯本條例。

（一）原作版畫的概念

1.1 原作版畫的定義

原作版畫為一件具複數性質的藝術原作，並合於下列條件：

（1）作品的圖像為藝術家所構思、創作，並介入參與「印刷元素」的準備與製作過程（參照1.2），如版的準備，和製版步驟的採用，顏色配置等。

（2）圖像的構思與完成是藉由「印刷」的手法和特性，而非其他媒材所能取代。

（3）藝術家的參與製作，必須到「定版的樣本」完成（參照1.4.1），即在所製作的「版」上機印刷之前，並主導版與承載物（參照1.3）的關聯性。

（4）版畫的印製由藝術家本人執行或在其指揮下完成，並由藝術家予以證明。

1.2 印刷元素

這是指印刷時所使用的色版、主版、模型、色墨配置等，而印刷元素的構成由藝術家參與與主持，決定使用材質而完成製版，以便印刷，並需保證其具複數性的材質強度。

印刷元素歸屬於藝術家所有，這和商業印刷中，慣例由印刷者保有印刷元素是相反的。

印刷元素可由藝術家本人以簽名或姓名開頭字母做為記號，以證明為該版的原創者。

1.3 承載物

傳統上版畫印刷是和書在一起印在紙張上的印刷物，自1940年起，藝術家使用版畫印刷如一種創作手法，並開發各種印刷上新的材質和技法。所以，在市場上可見大型作品不只出現在紙張的承載物上，但所有成套的印刷版本，習慣上需印在相同的承載物上。

1.4 成套的出版版本其定義與識別

成套的出版版本是以印刷元素所印製出的各種版本所組成：如定版樣本、發行版本、藝術家權利版本、非買賣版本、工作室保留樣本、印刷者保留版本、法定存檔版本、打樣的樣張。

出版的原作由上述各種版本標識組成，不能再有其他的代用名詞。

一般而言，據以識別一張版畫作的鑑別資料，包括依其張次標號、標題、藝術家簽名和日期。而張次標號為一個分數分子由1遞增到N，而N為分母（即 1/N, 2/N, 3/N...N/N）。分母數即代表上述各種版本的出版數量，發行版本以阿拉伯數字標示，其他版本以羅馬數字標示。

標示通常位於作品下方，以鉛筆依次標出張次、標題、原創者簽名、印製日期，一些藝術家並加上私人印記。

推薦使用一種證明原作版畫的證明書。表格中描述各種版本的狀態（如附表，p.227）。在發行的套版售完，由藝術家、出版人雙方同意可以再版，而再版的證明書也需重新標識為「第幾版再版」，在作品上也需註明第幾版、張次標號、標題、簽名，及再版印刷完成日期，後續的再版依此類推。

以下再敘述各種版本的定義與判別。

1.4.1 定版樣本（Bon à Tirer）：

定版樣本是最後一階段的試印，即滿足藝術家的要求，和印刷者的同意，是所有出版版本的典型。

定版樣本需由藝術家完成，或在藝術家的監督下完成。必須標示 Bon à Tirer、藝術家簽名與日期。但對某些印刷上的技術或許沒有Bon à Tirer的存在，仍需採用另一種依據的方式引導出版作業（參照2.2）。

依慣例，定版樣本由印刷者保留，並且不能流通於市場，對於一個套版只能有一張定版樣本（參照2.2）。

1.4.2 發行版本（Tirage）：

這是在出版的各版本中的主要部分，也是涉及商業行為的部分。這些是在市場流通的版畫作品，標示有以阿拉伯數字組成的分數表示張次、標題、簽名、日期，和其他版本相同，必須是相同的印刷元素所構成，包含油墨、顏色等，均需有一致性。

1.4.3 藝術家權利版本（Épreuve d'Artiste）：

這是在上述發行版本之外的印刷，是為藝術家或為其個人使用而印製的版本，通常以不超過發行版本的10%為限〔E.A.數量為一種約定，據廖修平先生所指，不超過發行版本的1/5（《版畫藝術》，p.7）〕，標示E.A.，羅馬數字組成的分數表張次、標題、簽名、日期，此版本與其他一致，在市場上並無增值。

1.4.4 非買賣版本（Épreuve Hors Commerce）：

這是在發行版本外的印刷版本，為合作出版的工作者所保留，也可以是在展售中提供畫商用作展示而保留的樣本，標示H.C.，羅馬數字組成的分數表張次、標題、簽名、日期。

1.4.5 工作室保留樣本（Copie d'Atelier）：

這是在發行版本之外的印刷，當各出版版本完成後由工作室保留研究，標示C.A.，和工作室名稱，羅馬數字組成的分數表張次、標題、簽名、日期。一般而言，工作室對每套套版出版作品，至少保留一張樣本以建立檔案。

1.4.6 印刷者保留版本（Épreuve d'Imprimeur）：

當藝術家請印刷師執行印製，由印刷者所保留版本，標示E.I.，羅馬數字組成的分數表張次、標題、簽名、日期。

1.4.7 法定存檔版本（Épreuve de Dépôt Légal）：

由法國巴黎國立圖書館版畫部門所收藏建檔，或由所在地的立法相關單位存檔收藏。

1.4.8 手加工版本註解（Épreuve Rehaussée）：

這是指加入了手工上彩，不在印刷的元素或技術內，如加入水彩、膠彩、色筆等。而這種加工步驟需標示在證明文件中，加工的行為也必須在證明文件出具之前完成，並標示於各出版版本中。

1.4.9 打樣的樣張（Épreuve Spécimen）：

這是用於製版打樣如攝影、作品目錄、廣告、示範等目的而印刷作品，此樣張不具簽名也無張次標題，只標示Spécimen，在商業上不具任何價值。

1.5 套版出版以外的印刷品

這是指在製版的各階段所得的印刷品，不具簽名也不在市場流通。

1.5.1 階段試版印刷（Épreuve d'État）：

這是顯示圖像在製版中的演變，不同階段的創作，這是未完成的作品印刷，屬藝術家所有，依先後標示出État1, 2, 3…。

1.5.2 試驗試版印刷（Épreuve d'Essai）：

這是為了檢驗印刷品質所作的印刷品，包含測試機器狀況、尋找顏色、油墨或承載物的合適性所試驗之印刷。

1.5.3 廢（毀）版印刷（Épreuve d'Annulation）：

這是在套版出版完成後，將版以記號或穿孔使之無效作廢後之印刷，以證明其限量發行無再版的可能。

如果藝術家發行出版自己的作品，則此廢版印刷由藝術家保留；若另有出版人出版，則由出版人保留。藝術家在此印刷品中

應標示為廢版印刷，及所發行套版中各版數量和毀版日期。

1.6 代製（後製）版畫與複製品

應區分原（創）作版畫與代製版畫、複製品之不同。

1.6.1 代製(後製)版畫(Estampe d'Intérpretation)：

這是指在印刷元素中，圖像的來源是根據另一件作品，另一種非版畫的媒材，由另一位藝術家創作的圖像，而由雕製版的工匠製版而成。在標示上，在藝術家簽名之後需標出印刷者與製版者。

1.6.2 複製品（Reproduction）：

複製是指一個由另一種媒材所創造出來之圖像，透過機械式的轉換製版，其中並無藝術家參與過程。

（二）在藝術家和印刷者之間的條例

此章乃提出在印刷作品時，於藝術家與印刷者應注意的不同約定。

建議在進行印刷作品之前，擬定一份清楚的合約，並由雙方簽名遵守之。

2.1 印刷合約中的注意事項

藝術家和印刷者就共同出版套版版畫的方式，互相配合合作；印刷元素的操作，設備材料的使用，出版版本的數量（參照2.4）。

藝術家和印刷者必須在出版印刷的過程中尊重合約內容。

由於意外，或是印刷元素的耗損，在藝術家的同意配合之下，印刷者可以作出修正印刷元素和過程。當然藝術家也可以自己作出修正。

2.2 一份新的「定版樣本」的必須性

印刷者有權先製作一份定版樣本（參照1.4.1），並由藝術家證明其有效性，而先前所製作的定版樣本必須銷毀或視為試驗試版印刷（參照1.5.2）。對於藝術家和印刷者雙方而言，一份新的定版樣本的印製，是建立新的合約，視為合作的第一步。

若無定版樣本的製作，則需在雙方同意之下，採另一種依據的方式來引導出版作業。如草圖，或樣本之中標出各色墨的使用……等。

2.3 套版出版中，各版本的一致性

在整個出版印刷過程中，印刷者都必須忠實於定版樣本，這種一致性，使藝術家可以在所有的出版版本中標上版號、張次、標題、簽名和日期。

2.4 提前結束的印刷行為

印刷者在察覺出印刷元素耗損，影響與定版樣本一致性時，可以停止印刷，如此雖導致和先前議定的出版數量不足，但仍以印刷元素承受度決定印刷行為，在出版中印刷版本的品質要求是先於數量的要求。

2.5 廢版印刷的製作

在取得藝術家同意，印刷者可在所出版的各版本完成後，毀版並印刷得出廢版印刷（參照1.5.3）。

2.6 工作室或印刷者的印記

放置工作室或印刷者的印記為其不可被剝奪之權利。

2.7 出版版本的歸屬

印刷者必須將所有印刷出的作品包含試驗試版印刷（參照1.5.2）、印刷元素等，歸還藝術家，待藝術家簽名驗證及標示後取回

屬於印刷者權利的版本（參照1.4.1，依照狀況1.4.5和1.4.6）。

（三）在藝術家和出版人之間的條例

正在發行和上市的原作版畫，在每件作品中必須附加原作版畫的證明書。而此證明書標示出從印刷元素製作到印刷行為的生產形態，並標示出版的數量，向買方提供上市版畫原作的特徵、資料，此證明書可建立原作版畫的可靠性。

3.1 出版人

除了由藝術家本人自行出版外，出版人是一位向藝術家訂製發行一套版畫的身分，負責所有出版事宜，從開始的定版樣本到最後的廢版印刷整個出版流程。他擁有所有出版版本的權利，但必須歸還「藝術家權利版本」（E.A.）和印刷元素給藝術家。

在藝術家簽過所有出版版本的版畫原作後，出版人得依先前在合約中議定以發行版本單價的比例，總數支付予藝術家報酬。

出版人也有責任對於其他合約中相關部分給予不同版本，以便存檔保留，如印刷者、工作室、法定存檔版本……等，建議在出版之前擬定一份清楚的合約，並由雙方簽名遵守之。

3.2 出版的合約

藝術家必須確認在出版的合約中，尊重創作者權利，並明確標出各出版版本的數量，合約中也需規定不能存在合約之外以其他代用名目的印刷作品存在，和關於再版的問題。

3.3 再版的爭議

藝術家或出版人任一方，可在出版的合約中消除可能再版的機會，藝術家也必須確認，在正式出版之前無任何更先出版版本的版畫原作流通於市場。

3.4 出版人印記

出版人（參照3.1之定義）有權利放置其印記於所有的出版作品中。

給版畫愛好者的建議

❖ 如何識別一件原作版畫？

最方便可靠的方式是參照比對隨著每份出版的原作版畫的證明書，其中詳述作品的各種狀態以供了解，如使用的技法，作品尺寸，發行數量等。

❖ 在圖像下方分數的意義為何？

此一分數分子由1遞增到N，表示所發行的張次，分母即為數字N，表示發行量，從1到N的發行其價值與印刷品質是一致的，並無不同。

❖有藝術家簽名是否可以證明版畫的原創性？

不盡然。簽名只提供證明藝術家為圖像的作者，並不保證參與印刷元素製作（參照1.1原作版畫的定義和1.6區分代製版畫與複製品）。

❖ 版本中屬藝術家權利版本（E.A.）是否具較高市場價值？

答案是否定的。因為所印製套版的一致性，其價值也是一樣的（參照1.4.2、1.4.3）。

❖ 如何保存一張版畫？

必須尊重版畫作品的完整性，也就是說，它的編排、尺寸、周邊的留白。

如果要裝框裱一張版畫，最好請專業人士，切勿裁切或折損版畫，也不要直接沾黏

附　表

版畫原作證明書

藝術家姓名：_____

標　　題：_____

出版版本張次：_____ N° _____

印刷者：_____

出版人：_____

印刷地：_____

完成出版年份：_____

出版版本識別：_____

A.特　　徵

使用技法：_____

手加工註解：_____　使用技術：_____

承載物種類：_____

尺　　寸：圖像_____　承載物_____
　　　　　　　高／寬　　　　　　　　　高／寬

B.出版版本，數量

發行版本：_____　藝術家權利版本：_____

印刷者保留版本：_____　工作室保留樣本：_____

非買賣版本：_____　定版樣本：_____

法定存檔版本：_____　　　（印記紋樣）

廢版印刷：_____　藝術家印記：_____

　　　　　　　　　　印刷者印記：_____

　　　　　　　　　　工作室印記：_____

　　　　　　　　　　出版人印記：_____

_____　　　_____
　日　　期　　　　　　　藝術家簽名

在襯紙框上，應先放置在一張耐酸的裱紙上，再以非化學性的膠沾合裱紙和襯紙框，而裱框的玻璃或壓克力板，也避免和畫面直接貼觸。

　　裝裱好的版畫應避免置於日晒的牆面，強烈的光線會使紙張變黃，並影響油墨色澤。也可以在不裝裱的情形下有效的保存版畫作品，在防塵、防潮、防蟲、防光的環境中維持適當均溫，將版畫作品平放在耐酸的裱紙中保存！

※本文引自李延祥譯，〈鑑定原作版畫條例（魁北克版畫協會制定）〉，臺北市立美術館編，《現代美術》，第７５期，臺北：臺北市立美術館，民國８６年。

六、補充圖説

❖ 圖2-18葛飾北齋「富嶽三十六景：山下白雨」（見p.033）

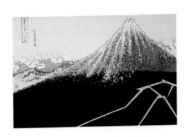

「山下白雨」為「富嶽三十六景」之一，其簡潔有力的構圖及大膽的描寫視野，使大和民族驚喜地發覺，中國層岩疊嶂崎嶇聳絕的山嶺並非絕對的美，日本的富士山以其純粹的幾何造形體現了一種對稱的、理性的、冷靜的美感。如圖中富士山的兩條相背的對角線橫越畫面造成一股雄強壯闊的氣勢，右下角的數條裂紋和左上角的雲彩輪廓一方面呼應，加強主題的描寫，另一方面使畫面更形豐富，更具視覺效果。（見臺北市立美術館編，《日本浮世繪特展》，臺北：臺北市立美術館，民國79年，p.35。）

❖ 圖2-23高更「神祇Te Atua」（見p.036）

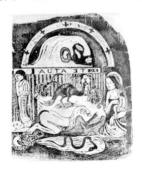

高更出生於巴黎，35歲才真正專心於藝術事業，因討厭當時文明社會的虛偽，且倦了浮華的都市生活，他在1881年奔向他心中的樂土位於南太平洋的大溪地。以當地原始樸素的風俗為題材，這些作品並非只是情景的描寫，而是多少帶有象徵主義的色彩，我們可由此圖看出。

Te Atua是大溪地當地信仰的女神祇，圖中描繪膜拜的信眾圍繞著手抱嬰兒的神祇。女神祇手抱嬰兒的姿態，令人聯想起在基督教中聖母聖嬰像，而另一邊雙手合十的人物又似佛像繪畫中的造形，環繞的動物孔雀、蛇等都在畫面中營造出神祕原始的氣氛，可見粗糙的木紋肌理和豪放自由的刀法，結構出耐人尋味的畫面。

另因原圖是浮雕，所以印出來的文字是相反的。

❖ 圖2-60畢卡索「鬥牛士與騎師」（見p.055）

畢卡索花了相當的心血在刻畫人物服飾上的細節，服飾上裝飾著西班牙傳統的刺繡圖案，閃爍在光線下，和大面積的色塊形成有趣的呼應，畫面以棕色暖色調為主，淺棕色、深褐色、赫紅色、黑色是畢卡索在橡膠版畫創作上喜用的色調，調和的色彩加上流暢的造形，營造出和諧生動的畫面。

❖ 圖3-2杜勒「騎士、死神與惡魔」（見p.068）

此圖畫面中的武士身著盔甲，手持長

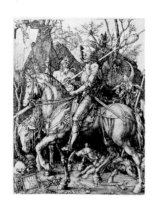

矛，騎馬走過林間小徑，雖有拿著沙漏的死神和造形詭異的惡魔隨行，然而騎士仍不為所動，而他的坐騎也踏著穩健的步伐，似乎迎向不可知的未來，只有象徵忠實的狗伴隨。其作品結合了生動的意象、精刻的技巧、純熟的素描功力及深刻的思想，蘊含了深意的圖像必須一層一層的分析，才能領悟其真正的內涵。

❖ **圖3-3林布蘭「耶穌治療患者」**（見p.068）

林布蘭主要用蝕刻法製作版畫，也摻用推刀和直刻刀的技術。他擅長以光線營造畫面的氣氛，在油畫和版畫都可見到這種風格。

此圖畫面上的耶穌被眾人圍繞，光線像舞臺上的燈光投射在人物身上，在畫面的右側多為病患，有被攙扶的盲者，有重病臥在輪車上的患者，家屬正祈求耶穌的神蹟，有不良於行的病人癱在乾草堆上，家人跪著虔誠的禱告；左方的人物多為富有的中上層階級，對於信仰抱持懷疑的態度，交頭接耳，或袖手旁觀，形成有趣的對比畫面；中間盛裝的人物手抱嬰兒，趨前接受耶穌的賜福，成為左右畫面對比的橋樑。如此精心安排的場面，配合光影，令觀者動容。

❖ **圖3-5哥雅「寓言系列：大呆」**（見p.069）

哥雅是西班牙的畫家，他的才華在當時即受到肯定，成為御用的宮廷畫家，然而內斂自省的性格，加上1786年因病失聰，使他不但通曉上流社會的高尚，也洞悉他們的虛偽，進而關心平民的歡樂，哀憐習俗之矛盾與可愛，於是反諷的攻擊當時的禮儀、風俗以及教會的陋習，將這種迷信、無知、頹廢的現實，作成一連串的版畫：「幻想」、「寓言」、「戰禍」、「鬥牛」，約有200多張的版畫連作，這件作品「大呆」即是「寓言」系列作品之一。

畫中的眾人似乎圍繞嘲弄一個僧侶裝扮的人物，光線的處理受到林布蘭的影響，擅於營造如舞臺般戲劇性的效果，以蝕刻線條和細點腐蝕法並用。這件作品有人翻譯成「惡靈」，但見高大傻笑、打著響板的人物背

後，有兩個齜牙咧嘴的頭像幻影自黑暗中浮現出來，表情和「大呆」形成對比。這幅畫是由一個寓言或通俗迷信所啟發，但不容易用正確的文字來解說分析，圖中的形象是屬於主觀、恐怖經驗的領域，描畫這些奇異幻想、惡靈怪物和現實人們連在一起，隱藏於人類內心的普遍性黑暗部分，全被他版畫的圖像展現暴露無遺，令人心神為之震慄。

❖ **圖3-8克林傑「手套系列Ⅱ：行為」（見p.071）**

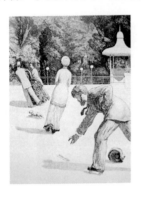

　　這一系列的「手套」連作即是以手套牽引出一連串的故事性畫面，故事的聯貫性隱約晦澀，以手套的意象串場演出，畫面上由男士撿拾一隻遺留在地上的手套而起，在溜冰場上，白色光滑的地面恰和濃鬱的公園形成對比，場中人物的動態傾斜，也將視線引導，由右下角往左上方蛇行的游動，強烈的明暗對比，光滑的地面與細密樹林質感的對比，水平與傾斜的對比，靜與動的對比，帶出這種夢境般不真實，卻極寫實的畫面，彷彿一段故事開展的序曲一般。作者非常留意細節的描繪，如質感的表現、服裝的描繪、男士俯身而掉落的帽子……，由很多真實而平凡的細節，來傳達物象背後的象徵意義。

❖ **圖3-9畢卡索「節儉的一餐」（見p.071）**

　　此作是畢卡索「藍色時期」晚期的作品，此時年輕的畢卡索決意定居於巴黎，住在蒙馬特區過著極為窘困的日子，賣藝者和乞丐是他此時偏愛的描繪對象。畫面上一個瘠瘦、可憐的男人用細長的手撫慰一個表情特異的嬌弱女子，而他空茫眼眶的臉孔卻轉向一邊。女子的目光也避開他，哀愁的凝視著遠方，桌上放置著簡單寒酸的食物、吃剩的麵包、酒，和空盪的餐盤。以蝕刻的技法，細密的線條作出豐富的調子，強烈的憂愁詩意，正是此時期畢卡索心情的寫照。

❖ **圖3-10畢卡索「雕塑家的工作室」（見p.072）**

　　此時的畢卡索走過了「立體派時期」，重新對古典的造形做新的詮釋，簡約的線條，精準的描繪出渾厚的人體輪廓，左右人

物的分佈使畫面構圖均衡又不失活潑的動
感，雕塑家的眼神凝視著模特兒，似乎因著
他的注視，模特兒顯現出調子變化。

❖ 圖3-11海特「配偶」（見p.072）

　　海特將推刀這種古老的雕版技法，賦予
新的創造力，線條不再只是依附於輪廓或詮
釋質感的調子功能，而有更自由的表現力，
一如抽象主義所言：音樂的旋律未曾模仿自
然界的聲音，形與色也能從寫實形象中抽
離，直接傳達情感。

　　此圖可見流暢的推刀線條，頗富音樂感
交織於畫面上，疏密有致，利用軟防腐蝕液
壓印得到布紋織物的肌理，並配合切割的模
版滾印不同的顏色作出一版多色的效果，隱
約可見人形輪廓交融於色塊和線條間。

❖ 圖4-3謬舍「插圖畫報封面：1896年的聖誕節」（見p.120）

　　謬舍是捷克藝術家，長期在巴黎工作，
為新藝術的代表者，他的風格是以長的、敏
感的、彎曲的線條，好像海草藤蔓一般的裝
飾性藝術為主。

　　此圖為《插圖畫報》於1896和1897年交

接的聖誕節特刊封面，以花體字框陪襯甜俗
的女性，嚴謹的構圖和流暢的線條，顯示其
唯美的創作態度。

　　有趣的是和今日的雜誌畫刊做比較，其
基本元素仍是不變的，畫刊上方的特刊標
題，下方的畫報名稱，甚至標價，所要傳遞
的訊息仍保留至今，而美女的圖像自古以來
就經常被用在海報等視覺媒體上，在今天的
環境中仍隨處可見。

❖ 圖4-12董振平「新文藝復興Ⅱ」（見p.125）

　　董振平是國內的雕塑家和版畫家，其作
品超越了地域性的局限與時代藝術潮流相呼
應，由於同時從事雕塑和平面版畫創作，因
而深入探討平面與立體空間轉換的可能與形
式，突破構圖造形的空間限制，復滲入意識
形態與社會層面的省思，取得更悠然自得的
創作空間。

　　馬是作者在雕塑和版畫中常見的題材，

無論是中國唐三彩陶馬的圖像，或是希臘古典雕刻的駿馬，對他都有某種象徵意義，或許是一種強盛文明的表徵；動靜皆美的馬正如文化多元的表現。

此圖以平版彩色套印，畫面背景隱約可見西方建築圖樣的輪廓，達文西「人體測量」的素描也被複製在畫面上，並且重疊複印，增加了滾動的動態，左方也有一個藍色的人形，向上伸展。整體而言並沒有統一的透視點，各個圖像穿插交錯陳列，更能詮釋出作者的文化觀。

❖ 圖5-7瓦沙雷利「無題」（見p.155）

鮮豔強烈的色彩及平面化的簡潔造形是孔版絹印的特色，而利用不同的網框，即可套印出多種色調，產生奧妙的變化。歐普藝術家瓦沙雷利即利用絹印的此一特性，創作出激烈刺激觀賞者的視覺，產生顫動、錯視空間或變形等幻覺的歐普藝術作品。歐普藝術不只是敘述故事、感情或思想的一種藝術，它是探討純粹視覺的，排斥一切自然再現的圖形，在純粹色彩或幾何形態中，以強烈的刺激衝擊視覺，使人產生種種錯視或感覺效果。

此圖畫面中佈滿等大的方格，方格中排列各不同大小的圓或橢圓，色彩鮮明，彩度、色相不同的圓更迭錯列，配合不同明度變化黑、白、灰方格，形成一個顏色律動的視覺效果。

❖ 圖5-10李錫奇「日記」（見p.157）

此圖在深色的背景中，襯托出書法的線條，筆法中的按、捺、頓、挫，如行雲流水般的展現出來，在抽象的結構中有著抒情的韻致。

❖ 圖6-15廖修平「石園一」（見p.184）

此圖畫面的構圖運用了中國繪畫裡「大間小」、「小間大」的配置，以大塊面積的背景對比出散置的靜物，質感上粗糙的石紋和平整的絹印色塊的對比，錯落有致的構圖，呈現出富有東方哲思的畫面。

❖ 圖6-21朱為白「竹鎮平安樓」（見p.189）

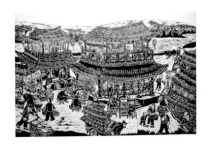

此圖以樸實的刀法刻畫出小鎮風情，每一個人的臉上都流露出喜悅、惜福的表情；隨處可見和竹子有關的事物，遠處的竹林、招牌，及竹造的兩間大樓「竹平樓」和「竹安樓」就扣住了此畫的主題。在今日快速變遷的工商社會，畫面就宛如一塊「桃花源」的樂土。

❖ 圖6-24鐘有輝「喜事」（見p.191）

此圖是以銅版和絹印併用的作品，畫面中央的雙喜圖樣以凹版印出，再以絹印層疊印出繽紛的花葉；紅和黑色調為主的畫面，顯得喜氣洋洋且富貴大方，並利用套色的層次，讓中央的十字區域凸顯成為視覺的焦點，而隱現在花葉背後的喜字圖紋，給人在賞畫時多了一份「發現」的樂趣。

❖ 圖6-35李延祥「閱讀」（見p.198）

此圖以凹版腐蝕配合一版多色的印刷，以及書頁的裱貼印出。版面上腐蝕出凹凸層次的符號，在淺色的區域內可以隱約讀出書頁上的文字，而在「發現」書頁文字的同時，也使版面上的符號被閱讀，由於書頁的文字是捷克文，因此和作者的書寫同是不具字義的符號，兩種不同的閱讀交織成有趣的畫面；高彩度的用色，使作品閱讀的效果更加有閃爍的動感。

❖ 圖6-37蔡宏達「流放石刻」（見p.199）

圖中的場景像是水中的世界，漂動的水草和帶狀的海藻生物，強化了水中浮動的感覺，恰和中央堅硬的石頭肌理形成對比，畫中的石塊好像自成一個生態環境，錯置在不同的時空中，建築這種人類文明的產物，被放置在水中，有種荒謬、放逐的超現實感覺，在石頭上方的一面旗子上還寫著"FORMOSA"，或許這正是作者對於生存環境的一種省思。

七、社區資源

（一）美術館

❖ 國立臺灣藝術教育館

地址：臺北市南海路47號

電話：（02）2311-0574

網址：http://www.nmh.gov.tw

❖ 國立臺灣美術館

地址：臺中市五權西路2號

電話：（04）372-3552

網址：http://www.tmoa.gov.tw

❖ 臺北市立美術館

地址：臺北市中山北路三段181號

電話：（02）2595-7656轉314

網址：http://www.tfam.gov.tw

❖ 高雄市立美術館

地址：高雄市鼓山區美術館路20號

電話：（07）555-0331轉238

傳真：（07）555-0307

網址：http://www.kmfa.gov.tw

❖ 朱銘美術館

地址：臺北縣金山鄉西勢湖2號

電話：（02）2498-9940

傳真：（02）2498-8529

網址：http://www.juming.org.tw

❖ 樹火紀念紙博物館

地址：臺北市長安東路二段68號

電話：（02）2507-5539轉13～15

傳真：（02）2506-5195

（二）機關團體學校

❖ 中華民國版畫學會

地址：臺北市士林區文林路681巷7號

電話：（02）2303-0475

❖ 十青版畫會

地址：臺北市汀州路一段366號3樓

電話：（02）2303-0475

傳真：（02）2337-6151

❖ 巴黎文教基金會

地址：臺北市忠孝東路三段251巷14弄14

號3樓

電話：（02）2775-3341

傳真：（02）2721-0886

❖ 國立藝術學院

地址：臺北市北投區學園路1號

電話：（02）2893-8716

傳真：（02）2896-1034

網址：http://www.nia.edu.tw

❖ 國立臺灣藝術學院版畫中心

地址：臺北縣板橋市大觀路一段59號

電話：（02）2272-2181轉337

傳真：（02）2272-2181轉338

網址：http://www.ntcu.edu.tw

❖ 臺北市文山社區大學

地址：臺北市木柵路三段102巷12號

（木柵國中）

電話：（02）2234-2238

傳真：（02）2234-2217

❖ 臺北縣永和社區大學

臺北縣永和市永利路71號（福和國中）

電話：（02）2923-6464

傳真：（02）2923-9769

❖ 基隆市社區大學

地址：基隆市暖暖區暖暖街350號

（基隆教師研習中心）

電話：（02）2458-7094

傳真：（02）2458-7227

❖ 新竹市青草湖社區大學

　　地址：新竹市南大路569號（育賢國中）

　　電話：（03）562-3545

　　傳真：（03）561-0968

（三）個人工作室

❖ AP版畫創作空間

　　地址：臺北市士林區文林路681巷7號

　　電話：（02）2831-9757

　　傳真：（02）2834-6765

❖ 互動版畫工寮

　　地址：臺北市和平東路一段35號5樓

　　電話：（02）2392-2147

　　傳真：（02）2392-2147

❖ 火盒子版畫工房

　　地址：臺北市士林區中正路427號3樓

　　電話：（02）2883-5300

　　傳真：（02）2883-5300

八、版畫用材供應商資料

❖ 全開、對開、四開凹版畫機／滾筒／各式版種器具／進口凹、平版器具、材料／法國版畫紙／日本油墨／凹、平版壓印機／晾乾架／毛氈

　　中元實業公司

　　地址：臺北市懷寧街116號4樓

　　電話：（02）2311-2063，2311-2064

❖ 絹框／印刀／刮槽／感光檯／張網器／油性、水性印墨／印花漿／感光乳劑／黑稿材料／藥墨

　　絹印推廣中心

　　地址：臺北縣板橋市漢生東路53巷41號

　　電話：（02）2951-3111

❖ 版畫紙／美術用材

　　誠美堂

　　地址：臺北市仁愛路三段123巷12號

　　電話：（02）2752-4851

❖ 凸版棉宣印紙

　　國泰棉紙行

　　地址：臺北市和平東路一段184-2號

　　電話：（02）2341-8481，2391-7476

❖ 銅　版

　　金進興五金公司

　　地址：臺北市太原路61號

　　電話：（02）2555-9698

❖ 美術用品／版畫教學材料

　　八大美術社

　　地址：臺北市師大路83巷8號

　　電話：（02）2363-9307

❖ 印刷製版材料／油墨

　　永良印刷製版材料有限公司

　　地址：臺北市西園路二段281巷1號

　　電話：（02）2305-3285～7

❖ 新孔版材料（PG11型很適合教學用）

　　聯明總行股份有限公司

　　地址：臺北市松江路435號6樓

　　電話：（02）2501-2204

❖ 版畫壓印機／作品晾乾架／絹印印檯

　　乙正企業有限公司

　　地址：臺北市北投區永興路二段1號

　　電話：（02）2891-1268

❖ 日本鋅版／十條牌網版煤油拌和油性印墨／各式特殊印墨／豐隆平、凸版、網版、轉印油墨／網版溶劑／印刷器具／平版代

用紙

新豐印刷材料公司

地址：臺北市漢口街一段55號

電話：（02）2381-8175

❖ 日本櫻花牌管裝油墨／版畫紙／滾筒

大時代美術社

地址：臺北市和平東路一段101號

電話：（02）2393-3935，2341-0083

❖ 汽油／煤油

中國石油公司加油站

❖ 化工原料／酸水／阿拉伯膠／瀝青粉／松

脂粉／蜜蠟／溶劑

中泉化工原料公司

地址：臺北市天水路26號

電話：（02）2562-5818

❖ 印刷、製版、黑稿材料／網版材料／阿拉

伯膠／汽水墨／鋅、鋁版、平凹版材料藥

品溶劑／剝膜片／十字膠帶

順茂工業原料公司

地址：臺北縣中和市國光街109巷12弄14

號

電話：（02）2954-0839，2958-7807

❖ 化工原料／溶劑／油脂／酸／其他

第一化工原料公司

地址：臺北市天水路43號

電話：（02）2561-3310，2561-0302

❖ 版畫紙Arches、B.F.K. Rives凹凸平孔版

用紙

生展實業

地址：臺北市萬大路449巷3號

電話：（02）2301-2444

❖ 暗房用沖放藥水／盲片／器具

遠東相材公司

地址：臺北市金山南路二段155號

電話：（02）2351-6123

❖ 寒冷紗布（粗網紗布）

陳德和號

地址：臺北市迪化街一段21號2樓57號

電話：（02）2556-3880

❖ 紗　布

布行、藥局

❖ 自黏性塑膠貼紙／壁紙

裝潢材料行、木料建材行、百貨公司、超

級市場

九、參考書目

- 中華民國版畫學會，《1991北京臺北當代版畫大展》，臺北：中華民國版畫學會，民國80年。
- 中華民國版畫學會，《1995亞洲國際版畫展》，臺北：中華民國版畫學會，民國84年。
- 行政院文化建設委員會，《中華民國第八屆國際版畫及素描雙年展》，臺北：臺北市立美術館，民國86年。
- 行政院文化建設委員會編，《中華民國傳統版畫藝術》，臺北：行政院文化建設委員會，民國75年。
- 吳興文，《圖說藏書票：從杜勒到馬諦斯》，臺北：宏觀文化，民國85年。
- 李賢文策劃，沈柔堅主編，《中國美術辭典》，臺北：雄獅圖書公司，民國78年。
- 李賢文策劃，黃才郎主編，《西洋美術辭典》，臺北：雄獅圖書公司，民國71年。
- 杜若洲譯，《近代素描與版畫》，臺北：雄

獅圖書公司，民國63年。

- 東京國立西洋美術館編集，《アルベルテ
 イーナ所藏ヨーロツパ版画名作展》，東
 京：國立西洋美術館，1981年。

- 國立臺灣藝術教育館，《中華民國第十五
 屆全國版畫展》，臺北：國立臺灣藝術教育
 館，民國85年。

- 國立臺灣藝術教育館，《世紀容顏──回顧
 百年版畫海報精品展歐洲石版海報特輯》，
 臺北：國立臺灣藝術教育館，民國85年。

- 張南星譯，《20世紀版畫發展史》，臺北：
 雄獅圖書公司，民國65年。

- 張惠如，《簡易型版印染》，臺北：藝風
 堂，民國88年。

- 梅創基編著，《中國水印木刻版畫》，臺
 北：雄獅圖書公司，民國77年。

- 陳炎鋒編，《日本「浮世繪」簡史》，臺
 北：藝術家出版社，民國79年。

- 曾堉、王寶連譯，《西洋藝術史》，臺北：
 幼獅文化事業公司，民國69年。

- 雄獅美術編，《漢拓》，臺北：雄獅圖書公
 司，民國65年。

- 黃才郎編，《美術資訊──版畫特輯》，臺
 北：行政院文化建設委員會，民國75年。

- 廖修平，《版畫藝術》，臺北：雄獅圖書公
 司，民國72年。

- 廖修平、董振平，《版畫技法1・2・3》，
 臺北：雄獅圖書公司，民國76年。

- 臺北市立美術館編，《日本浮世繪特展》，
 臺北：臺北市立美術館，民國79年。

- 臺北市立美術館編，《現代美術》，第75
 期，臺北：臺北市立美術館，民國86年。

- 臺北市立美術館編，《畢卡索橡膠版畫

- 展》，臺北：臺北市立美術館，民國78年。

- 臺南市立文化中心，《中華民國第十四屆
 全國版畫展》，臺南：臺南市立文化中心，
 民國84年。

- 臺灣省立臺南社會教育館，《1997名家版
 畫大展專輯》，臺南：臺灣省立臺南社會教
 育館，民國86年。

- 蔡宏達紀念展編輯委員會，《蔡宏達紀念
 畫集》，臺北：蔡淵鑽，民國86年。

- 謝文，《現代絹印》，臺北：群梓出版社，
 民國79年。

- 鐘有輝，《版畫製作的環保問題探討》，
 1996全國版畫教育研討會，臺北：教育
 部，民國85年。

- 龔智明，《現代版畫藝術在臺灣發展之概
 況與展望》，臺北縣：1996全國版畫教育研
 討會，民國85年。

- Dominque Tonneau-Ryckelynck等著，*Hayter
 et I'Atelier 17*（《海特與十七版畫工作
 室》），Musée du Dessin et de L'Estampe
 Originale Arsenal de Gravelines, 1993.

- John Ross, *The Complete Printmakers*,
 Roundtable Press, 1990.

- Jörg Schellmann and Joséphine Benecke,
 Christo Prints and Objects, New
 York:Abbeville, 1988.

- Judy Martin, *The Encyclopedia of
 Printmaking Techniques*, Page One
 Publishing Ltd.

- Julia Ayres, *Monotype*, New York: Watson-
 Guptill, 1991.